픽셀 아트북

현대 픽셀 아트의 세계
그래픽사 편집부 편저 · 이제호 옮김

Pixel Vistas
A Collection of Contemporary Pixel Art

픽셀 아트북

현대 픽셀 아트의 세계

표지 아트워크: 토요이 유타 2222212x2cmyk.gif,
2019 250×144, 44색

시작하며

SNS 시대의 아트로

이 책은 2010년대 후반 픽셀 아트와 그 문화 동향을 주요 아티스트의 작품과 코멘트를 통해 정리한 책이다.

픽셀 아트는 화면 위 화상의 최소 단위를 뜻하는 '픽셀(화소)'을 이용해 그려진 평면 작품을 뜻한다. 예전부터 게임을 좋아했던 사람들에겐 조금 젠체하는 듯한 '픽셀 아트'보다는 '도트 그림'이라는 용어가 익숙할 것이다.

애초에 PC나 스마트폰 등 각종 모니터에 표시되는 이미지들은 원리적으로 픽셀로 구성되어 있다. 그런 의미로는 표시되는 모든 것을 픽셀 아트라고 할 수도 있지만, 그렇게 말하지는 않는다. 고해상도인 현대의 표시 환경에선 픽셀의 존재감은 자연스레 의식되지 않는다.

'픽셀 아트'라는 것은 컴퓨터의 표시 성능이 낮고 사용할 수 있는 색상이나 해상도의 제약이 컸던 1970년대에서 1990년대 사이의 비디오 게임의 그래픽, 넓게 말하면 '도트 그림'과 관련된 표현 스타일을 이용한 작품이라 할 수 있을 것이다.

현재 일반적인 PC나 게임의 해상도는 흔히 말하는 풀 HD(1920×1080 픽셀)인 것에 비하여 8비트, 16비트 시대의 게임은 대부분 약 320×240 픽셀 정도였다(여명기에는 더욱 조잡했다).

이렇게 제한된 해상도나 색상에 더해, 캐릭터나 풍경은 8×8이나 16×16 정도의 화상 유닛 안에 그려내야 했다. 이 시기의 비디오 게임 제작자는 프로그램뿐만 아니라 그래픽 표현에 있어서도 독자적인 표현 기법을 발전시키고 있었다. 명작이라 불리는 타이틀이 많았다는 것은 그래픽에 있어서의 표현성과 기호성이 긴밀하게 연결되어 있었다는 의미다.

일진월보의 기세로 하드웨어의 표시 성능이 오르고, 게임의 비주얼은 더욱 풍성해졌다. 커다란 전환기는 1990년대 중반 컴퓨터의 처리 능력이 비약적으로 향상되고 게임 화면 표시가 고해상도 3D 그래픽으로 바뀌었을 때라 할 수 있다. 이 시점에 이미 픽셀 베이스의 평면 표현은 그저 끝나버린 '과거'에 지나지 않았다.

하지만 시대가 지나버린 테크놀로지는 원래의 역할을 끝낸 후에 아트화하였다. 현실과 구분되지 않을 정도의 CG가 당연한 것이 되면서, 픽셀 표현은 레트로 게임에 대한 향수나 게임 주변의 맥락에서 한 걸음 벗어난 독립적인 아트로서 형식을 발전시켜 SNS를 미디어로 하며 더욱 자유롭고 다양한 작품을 만들어내게 되었다.

이 책에서는 크게는 이러한 틀을 배경으로 일본 또는 다른 나라에서 활약하는 특징적인 아티스트의 작품을 선정 및 집성했다. 이후로는 근현대의 픽셀 아트나 그 주변의 문화의 전개를 쫓아가며 그 맥락을 스케치해보고 싶다.

픽셀의 재발견

같은 말을 반복하게 되지만, 현대 픽셀 아트는 2D 시대의 비디오 게임 그래픽 표현을 토대로 태어난 시각 언어가 인터넷 시대의 투고 문화 속에서 발전한 것이다.

물론 1960년대의 컴퓨터 여명기나 8비트, 16비트 퍼스널 컴퓨터 시대에 만들어진 '컴퓨터 그래픽(CG)'도 픽셀이란 점에선 이 책에서 소개하는 작품들과 다르지 않다. 다만 현재 픽셀 아트의 거대한 근원은 8비트, 16비트 시대의 비디오 게임 표현 문법이라 할 수 있다.

게임이라는 '실용'을 위해 개발된 픽셀에 의한 그래픽이 하나의 문화로 발전한 것은 1990년대 이후부터였다. 즉 1970~1980년대의 게임 문화를 통과한 세대가 다음 젊은 세대의 문화를 선도하는 역할을 맡게 된 뒤, 그저 놀이로만 취급당해왔던 비디오 게임을 서브컬처, 유스 컬처의 맥락으로 접촉하게 된 것이다.

비디오 게임이 '쿨'한 문화 영역으로 인식되는 한편, 디자이너나 일러스트레이터들에 의해 과거의 8비트적인 저해상도 픽셀 표현은 팝 아트의 인쇄 망점이나 펑크 플라이어의 콜라주 흔적과 마찬가지로 팝하고 펑크한 미학으로서 재발견되었다. 1997년 결성된 베를린의 eBoy는 픽셀을 표현 스타일로 확립한 선구적인 예라고 할 수 있다.

한편 2000년대 전반에 휴대 전화와 휴대 게임기가 보급되면서, 화면 표시를 위한 픽셀 표현이 다시 주목을 받았다. 게임이 3D로 바뀌면서 일거리가 줄어들었던 과거의 그래픽커가 휴대 기기 시장으로 옮겨갔다는 소문이 사실인 것처럼 퍼지고 있었지만, 이와는 별개로 이 시기에는 도트 그림 작성 매뉴얼이 정리되어 간행되어 있었고, 그 수요 또한 높았던 것은 틀림없다.

같은 시기에 게임기의 음원 칩을 이용해 오리지널 악곡을 제작하는 '칩튠'의 커뮤니티가 생겨나면서 인터넷과 보조를 맞춰 공유의 장으로 발전하고 있었다. 그때의 앨범 재킷이나 MV를 비롯한 비주얼 요소로도 종종 픽셀 표현이 이용되었다.

픽셀 문화의 확대

현대에 직접적으로 연관되는 픽셀 아트의 확장은 인터넷상의 커뮤니티가 성장한 2000년대 이후라고 할 수 있을 것이다. 앞서 언급했던 팝/펑크적 표현의 픽셀 아트와는 다른, 비디오 게임의 역사와 그 주변의 문화를 근원으로 하는 작품군이 2000년대 중반부터 2010년대에 걸쳐 디비언트 아트(deviant-ART), 픽시브(pixiv) 같은 투고 사이트나 개인 블로그를 중심으로 형성되고 있었던 것이다.

이러한 동향의 중심이 된 것은 유명 게임의 팬아트나 2차 창작, 특정 기종이나 타이틀의 제약 속에서 그려낸 것이나, 가공의 이식 화면 등 비디오 게임과 그 역사의 참조 의식을 기초로 한 작품군이었다.

또한 그 연장선으로서 레트로 게임의 테이스트나 포맷을 참조한, 가공의 오리지널 게임풍 일러스트나 영상 작품도 태어났다. 그중에는 폴 로버트슨처럼 실제로 게임 제작에 참가하는 크리에이터도 나타나게 되었다. 이런 커뮤니티의 참가자는 말 그대로 세계 각지에서 모여들었다. 소년

시절에 게임 문화 속에서 성장한 세대가 그 시대의 비주얼 표현을 인터넷 시대의 공통 언어로 사용하기 시작한 것이다. 그들은 과거의 게임 제작자들이 만들어낸 도트의 문법을 '재발명'하여 커뮤니티를 키워나갔다.

시간이 흘러 경험과 기술이 쌓이고, 이윽고 픽셀 아트는 취미의 영역을 넘어 현대의 일반적인 게임 유저들에게도 주목을 받게 되었다. 개발 규모를 확대한 대형 게임의 안티 테제로 인디 게임의 세계가 형성되고, 과거에 8비트, 16비트 시대의 스타일을 계승한 '새로운' 게임이 만들어지게 되었다.

과거의 도트 그림 스타일을 채용하면서 최신 그래픽 테크놀로지를 효과적으로 사용한 인디 게임은 결과적으로 표현상의 제약에도 불구하고 게임으로서의 재미를 추구하고 있다. 히트작도 다수 생겨나 메이저 가정용 게임기에도 이식되는 등 픽셀 스타일의 게임은 인기 장르의 하나로 자리 잡게 되었다.

할리우드 영화 중에도 〈주먹왕 랄프〉(2012)나 〈픽셀〉(2015) 같은 레트로 게임을 모티브로 한 작품이 발표되면서 레트로 게임은 게임 팬들 이외의 세계에서도 '고전적인 문화'로 인정받게 되었다. 지금은 레트로 게임의 캐릭터 상품이 멋진 옷 가게나 잡화점에서 팔리는 일도 드물지 않다.

개방된 픽셀 표현으로

팝/펑크의 1990년대, 게임의 2000년대를 넘어 2010년대에 오게 된 픽셀 아트에서는 흔히 말하는 제3의 물결의 조류가 눈에 띄게 되었다. 텀블러(Tumblr)나 트위터(Twitter), 인스타그램(Instagram) 등의 SNS를 모체로, 흔히 말하는 게임 같은 포맷에 묶이지 않고 픽셀의 표현 특성을 살려 도시나 자연의 풍경, 안내, 캐릭터나 이야기를 자유롭게 표현하는 작품군을 말한다.

이런 작품들은 제작자들끼리 SNS를 통한 느슨한 네트워크를 형성하면서 그 자체로 불특정 타인에게 널리 열려 있다. 그리고 우리들이 화면을 통해 보는 리얼한 이미지가 본질적으로는 픽셀이라는 이화(異化) 효과와 함께 사람들의 시선을 사로잡게 되는 것이다.

픽셀 아트 신에 참가하는 아티스트나 작품은 급속히 증가하여, 미디어에서 기사로 소개되는 것은 물론 전시회나 이벤트를 포함해 전 세계적으로 성황 중이다. 이 책에서는 이러한 신에서 활동하는 대표적인 아티스트나 관련 프로젝트를 취재하여 현황을 살펴볼 수 있도록 구성했다.

사실 이 책은 토요이 유타 씨를 위시한 아티스트들의 작품과 만나게 된 것을 계기로 기획하게 되었다. 풍경화나 실내화적인 방향의 작품군에서 더는 게임의 캐릭터적인 맥락만으로 정리할 수 없는, 이미지 장치로서의 픽셀 아트의 가능성을 느꼈기 때문이다.

먼저 제1장에서는 이러한 픽셀의 풍경이나 인테리어를 탐구하고 있는 작가의 작품을 소개하였다. 이러한 동향은 일본뿐만 아니라 글로벌한 전개를 보이고 있다. 이어지는 제2장에서는 게임에서 유래한 문법을 더듬어가며, 팝 문화에서 픽셀이 가지는 아이콘적, 캐릭터적인 성격을 살린 접근에 주목했다.

제3장에서는 영상이나 패션 등 주변의 미디어에 대한 영역 횡단적 전개나, 게임의 맥락과는 동떨어진 독자의 세계관을 세우려고 하는 얼터너티브 정신이 베이스가 되어 있다. 그리고 마지막 제4장에서는 고전적인 스타일에서 최신의 할리우드적인 것에 이르기까지, 특히나 개인 제작의 인디 게임과 크리에이터들에게 초점을 맞췄다.

게재된 아티스트들을 프로와 아마추어로 구분하기는 어렵다. 게임 제작과 관련이 있는 작가도 있지만, 대부분의 작품은 각자의 실천이라는 여백에 의해 태어난다. 반대로 말하면, 픽셀 아트의 문화적인 전파는 이러한 사실 위에 성립되어 있다는 것이다. 또한 게재 작품 수가 많지는 않지만 수록된 해외 작가들의 경우, 아시아나 라틴 아메리카 등 다국적인 전개를 보이고 있음에도 주목했으면 한다.

이곳에 기술한 견해나 이 책의 내용은 픽셀 아트 신 전체에 대한 국소적인 견해일 뿐이다. 또한 스크린이라는 발광체가 아닌, 당연히 애니메이션도 실을 수 없는 종이책이라는 매체로는 픽셀 아트의 감상이나 체험이 전해지지 않을 것이다.

하지만 이것 또한 픽셀 문화의 새로운 확장이라 할 수 있다. 이 책이 현대 픽셀 아트 신의 반짝임, 그 일부만이라도 전할 수 있다면 더할 나위 없을 것이다(편집자).

● 본문

리드 텍스트는 편집부가 집필하였고, 소제목 이하는
질문에 대한 작가의 대답으로 구성하였다. 작품 캡
션은 작가 본인이 담당하였다.

START ···· 픽셀 아트와의 만남, 제작 활동의 계기.
INPUT ···· 영향을 받은 것.
OUTPUT ·· 작품 제작의 자세나 방법.
WEB/SNS· 사이트의 주소, SNS 계정.

● 캡션

[캡션의 예시]
①픽셀 아트북
②CL: 그래픽 사, ③2019
④512×512, 136색
⑤픽셀 아트 작품을 위한 일러스트.

[캡션 요소 해설]
①········ 작품 타이틀(MV=뮤직비디오 등.)
②········ 크레딧(CL=클라이언트,
 AD=아트 디렉터, Dir=디렉터 등)
③········ 제작 연도
④········ 해상도, 사용 색상 수
⑤········ 작가에 의한 작품 해설

※본문은 원서가 출간된 2019년을 기준으로 작성되
었다. 한국판이 출간된 현재에는 일부 내용이 다를
수 있다.
※본문 중의 게임 타이틀은 일본판이 있는 경우 일
본판 타이틀로 통일하였다. 또한 문맥에 따라 약칭
도 사용되었다.
※각 요소는 작품의 성질에 따라 생략되는 경우가
있다.
※이 책에 기술된 회사명, 시스템명, 작품명은 일반
적으로 각 회사의 등록상표 혹은 상표다. 또한 본문
과 도표에서는 〈™〉, 〈®〉를 명기하지 않았다.

제1장
픽셀 픽처레스크
Pixel Picturesque

종종 GIF 애니메이션과 함께 저해상도 픽셀로 그려진 풍경 이미지들.

인터넷에서 불쑥 마주치는 그런 작품에, 신기하게도 서정적인 분위기가 넘쳐 흐르는 것은 어째서일까.

과거의 컴퓨터는 표시 성능의 한계로 '현실의 풍경을 그려낼' 수 없었다.

하지만 현대의 픽셀은 관광이나 이야기의 장치로서 비디오 게임의 배경을 경유하며,

보는 사람의 시선에 의해 완성되는 '이미지로서의 풍경'을 그리기 시작하였다.

기술적 제약에서 미학적 조건으로
gnck

도트 그림의 문을 열다 Ⅰ '게임'

도트 그림은 과거에 컴퓨터 디스플레이가 처리할 수 있는 화상이나 해상도가 낮았거나, 색상이 적었기 때문에 사용된 표현 형식이다. 예를 들어 〈스페이스 인베이더〉(1978)[그림 1]에서 적 인베이더는 11×8칸 크기의 직사각형으로 표현되어 있으며, 색상은 한 가지 색으로만 채색되어 있다. 화면을 그리드 상태의 단락(한 칸 단위로 픽셀, 혹은 간단하게 도트라고 부르게 된 것이 도트 그림(Pixel Art)이란 명칭의 유래다) 하나하나 픽셀의 발광 여부를 전자적으로 제어하는 것으로 디지털 화면에 표시하는 것이다.

또한 〈스페이스 인베이더〉에서는 배경을 전부 그림으로 표시하기엔 스펙적인 여유가 없었기에, 일부 기판에서는 인쇄한 달의 일러스트 위에 하프 미러를 이용한 영상을 표시하는 방식을 사용했다. 디스플레이의 스펙이나 컴퓨터의 연산 처리 능력이 아직 낮았던 시대에, 다양한 미디어의 조합으로 게임의 세계관을 표현하려고 했던 것이다.

도트 그림은 그러한 기술적인 제약하에 탄생했다. 그리고 컴퓨터의 연산 처리 능력이 진보하면서 디스플레이도 고해상도의 선명한 화면으로 진보하며, 도트 그림의 표현력도 향상되어갔다. 〈스페이스 인베이더〉의 7년 뒤에 발매된 〈슈퍼 마리오 브라더스〉(1985)[그림 2]에선 플레이어 캐릭터인 마리오가 3색(+투과색 1종)으로 그려져 있다. 살펴보면 오버올의 단추를 표현하는 1도트는 피부색과 같은 색상이 사용되고 있어, 제한된 색상으로 최대한의 묘사를 하려고 한 것을 알 수 있다.

그림 1 〈스페이스 인베이더〉(타이토, 1978)에서의 작도

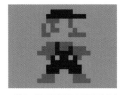

그림 2 〈슈퍼 마리오 브라더스〉(닌텐도, 1985)
인용: https://www.nintendo.co.jp/wii/interview/smnj/vol1/index2.html

하드웨어나 소프트웨어가 발전하며, 그래픽커에 의한 방법론도 발전해나갔다. 슈퍼 패미콤의 〈파이널 판타지 Ⅵ〉(1994)나 네오지오의 〈더 킹 오브 파이터즈〉 시리즈(1994~) 등은 각자의 하드웨어 화면 성능을 최대한으로 끌어낸 도트 그림 표현의 실례로 종종 참조되고 있다. 〈더 킹 오브 파이터즈'95〉(1995)[그림 3]의 배경에선 공장의 철근을 도트로 표현하거나(!), 캐릭터 그래픽에 있어서도 색의 명도에 변화를 주는 것으로 1픽셀보다도 작은 단위로 움직이는 것처럼 보이는 '반 도트 비끼기'라고 불리는 방법도 사용되고 있는 등, 장인의 기술적 달성이 보이고 있다.

그 후, 게임 그래픽은 3DCG가 주류가 되었지만, 휴대 게임기나 휴대 전화, 스마트폰의 애플리케이션 등에서 도트 그림은 계속 사용되었다. 2000년대부터 2010년대는 일본 동인 신뿐만 아니라 스마트폰의 보급에 의한 애플리케이션 게임이나 2002년 스팀(Steam) 같은 플랫폼이 등장하면

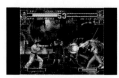

그림 3 〈더 킹 오브 파이터즈'95〉(SNK, 1995) 사진은 닌텐도 스위치 판 인용: http://www.hamster.co.jp/arcadearchives/switch/kof95.htm

서 전 세계적인 인디 게임의 붐이 있었다. 인디 신에서 박스형의 블록으로 구성되어 있는 〈마인 크래프트〉(2009~)나 도트 그림(래스터 그래픽스)과 벡터 그래픽을 융합시킨 감각이 빛나는 〈스키타이의 딸: 음향적 모검극〉(2012)도 등장했다.

도트 그림의 문을 열다 Ⅱ '컴퓨터'

컴퓨터 그래픽은 초기에는 흑백으로 시작하였다. 매킨토시의 GUI(Graphical User Interface)나 그 착상을 기반으로 한 스몰토크-76(SmallTalk-76)은 흑백 두 종류만 다룰 수 있었다. 2가지 색으로 표현력을 높이기 위해서는 흰색과 검은색의 도트를 교차시키는 '타일 패턴'을 사용할 필요가 있다. 이 타일 패턴에 의한 표현은 스몰토크-76의 그래픽 소프트웨어인 비트렉에디터(BitRectEditor)에 도구로 이미 탑재되어 있었고, 나중에는 매킨토시의 맥페인트(MacPaint)에도 그런 기능이 포함되어 있었다.

PC의 컬러화는 단계적으로 이루어졌으며, 컬러화의 초기에 사용할 수 있는 색상은 시스템 측에서 준비한 8가지 색뿐이었다. 이것이 점점 16색, 256색으로 늘어나며 현재의 풀 컬러 환경(256×256×256=16,777,216색)으로 진화하였기에, 타일 패턴은 계속 유용한 테크닉으로 사용되고 있었다.

이것을 충분히 활용한 것은 〈스타 플라티나〉(1996)를 만든 나데아라 부키치의 그래픽일 것이다. 색상 제한을 전혀 느끼지 못하게 하는 그 그래픽은 피부와 같이 사람의 눈이 엄하게 판단하는 부분에는 색상을 많이 사용하고, 기계적인 타일 패턴이 아닌 절묘하게 조절된 단조에 의한 매끄러운 그라데이션을 표현하면서, 해 질 녘의 어둑한 상황 등의 환경과 빛을 설정하거나, 배경을 대담하게 생략하여 색상을 줄이는 것으로 사람의 눈으로 보아도 위화감이 전혀 느껴지지 않는 그래픽을 실현해내었다. 이것은 다른 16색의 그래픽들을 압도하는 성과였다.

한편 풀 컬러 환경에 대응할 수 있게 된 것과는 별개로 옛 시대로부터 타일 패턴 기능을 이어받은 웹 애플릿 '그림 게시판'에서도 활발하게 작품을 제작해온 시마다 후미카네는 타일 패턴 기능(그림 게시판에서는

'톤'이라 불리는 툴)을 효과적으로 이용하여 금속의 반사광이나 빛을 내는 부분의 질감을 교묘하게 표현해내었다. 디지털 특유의 선명하게 빛나는 색채에 더욱더 선명함을 입히는 기법은 시마다가 그림 게시판을 사용하지 않게 됨에 따라 사용되지 않게 되어, 팔로워도 존재하지 않는 지금은 누구도 사용하지 않는 기법이지만, 이것 이상으로 색채감이 느껴지는 표현법은 찾아보기 힘들다.

이렇듯이 기술적 제약하에 등장한 도트 그림은 단순한 '저해상도 그림'이 아니다.[주1]

디지털 사진을 저해상도로 바꾸거나, 확대하면 비트맵의 그리드가 보인다. GIF나 JPEG, PNG 등 현재 각종 포맷이 있는 비트맵 화상은 가로 세로로 잘린 눈금 하나하나에 색의 정보를 담는 형식이다. 어떤 고해상도 비트맵 화상이라고 해도 그 기저에는 도트가 존재하는 것이지만, 모든 비트맵 화상을 도트 그림이라고 부르지는 않는다. '도트 그림이란 무엇인가'라는 정의가 명확하게 학문적으로 논의되지는 않았지만, scrama_sax가 트위터에서 말했던 "임의의 1픽셀을 바꿔서 그림이 나타내는 정보가 변화한다면 도트 그림이라고 생각합니다. 세로 2도트로 표현된 눈을 가로 2도트로 바꾸면 눈을 감은 그림이 되는 것처럼"[주2]을 본다면 정의하기 쉬울 것이다. 이 정의를 생각해보면, 일정 해상도를 넘은 고해상도화 그래픽은 도트 그림으로부터 벗어났다는 것도 훌륭하게 설명이 된다.[주3]

그리드를 갖추고 있다는 의미에서는, 텍스타일이나 타일화도 도트 그림과 같은 기술적 제약을 가진 표현이라 할 수 있다. 이것들은 현재의 도트 그림과 직접적인 연관성은 없다. 예를 들어 타일화도 근대 이전의 타일은 기본적으로 사각형이 아니었고, 크기도 제각각이었다. 텍스타일도 문양으로 만들어진 것이 많고, 한 장의 그림으로 취급된 경우는 거의 없었다. 하지만 지금은 자수나 비즈를 이용한 도트 그림풍의 상품 형식으로 도트 그림의 미학이 역수입되고 있다.

또한 컴퓨터 환경이 진보하여 일정 수준의 고해상도화, 풀 컬러화가 달성된 현재에도 도트 그림은 인기를 유지하여, 지금도 '새로운' 도트 그림들이 계속하여 그려지고 있다. 즉 현재 제작 및 수용되고 있는 도트 그림은 굳이 그 형식을 선택했다는 것으로 생각할 수 있다. 그렇다면 사람들은 도트 그림의 어떤 면을 '아름답다' 혹은 '좋다'고 생각하며 제작 및 수용하고 있는 것일까.

일단 도트 그림의 '파악하기 쉽다', '분명하다'에서 오는 친근감이 첫 번째 이유일 것이다. 이것은 어떠한 시대가 된다 하여도, 도트 그림의 저해상도가 가지고 있는 특징이기도 하다. 두 번째 이유로는 미디어 스스로가 신진대사를 반복하는 와중에 '레트로'를 수용하게 되었다는 것을 들 수 있을 것이다. 현재 그려지고 있는 새로운 도트 그림 중에서도 과거 게임의 테이스트나 UI를 재현한 팬아트도 많다. 그리고 '회화적', '오브젝트적'이라고도 할 수 있는 도트 그림의 해석도 생겨나고 있다.

도트 그림의 매력 Ⅰ '친숙해지기 쉽다'

한번 순서대로 생각해보고 싶다. 일단 '친숙해지기 쉽다'라고 하지만, 초등학생 혹은 중학생이라 할지라도 모사를 한다면 '완벽하게 같은 형태를 그릴 수 있다'라는 것은 전 세계에 존재하는 갖가지 평면 표현과 비교해보아도 커다란 특징이라 할 수 있다.[주4] 그 명쾌하고 단순화된 조형의 친숙해지기 쉽다는 특징은 도트 그림의 커다란 매력이다. 비슷한 미디어로는 '레고 블록'으로 대표되는 블록 완구들이 있다. 예를 들자면 레고 블록의 '오리' 세트는 단 6피스의 블록을 끼워 맞추는 것으로 수만 가지 형태의 오리를 만들 수 있다고 하지만, 그러한 적은 수의 피스를 '오리'로 보이게 하기 위해서는 복잡한 형태를 단순한 형태로 떨어뜨려 보일 필요가 있다. 하지만 (블록 완구를 조립해보았거나, 도트를 찍어본 적이 있는 사람이라면 알 듯이) 그런 단순화는 자연스럽게 머릿속에서 이루어지는 일이며, 그것이 '자연스럽게 행해지는' 일이 아니라면 많은 사람들에게 매력으로 느껴지지 않을 것이다.

또한 친숙해지기 쉽다는 면은 도트 그림이 '오브젝트'로서 단위를 가지고 있다는 점에서도 유래하고 있다고 볼 수 있다. 애초에 도트 그림이 '회화'처럼 독립된 한 장의 작품인 경우는 그렇게 많지 않았다. 도트 그림은 게임 그래픽 스프라이트의 일부거나, 컴퓨터 GUI의 일부, 즉 데이터적으로는 '투과색'을 가진 '소재'였던 것이다. 즉 도트 그림은 '오브젝트'적인 존재인 것이다. 예를 들자면 '도트 비넷'[그림 4]이라는 형식은 오브젝트성을 잘 나타내고 있다고 할 수 있다. 종종 스퀘어 뷰로 표현되는 도트 비넷은 캐릭터와 최저한의 맵칩풍 발판으로 정경을 표현하는 것이다.

그림 4 우루치 〈'PFV' 잠시 휴식을〉 (2011)
인용: https://www.pixiv.net/member_illust.php?mode=medium&illust_id=17156727

주 1 단순한 감색, 압축 툴이 '도트 그림 툴'로서 SNS상에서 정기적으로 유행하는(사진뿐만이 아니라, 젊은 화가들도 적극적으로 일러스트에서 색을 줄였다) 것은, 역시 도트 그림이라는 표현 형식 그 자체에 일정량의 수요가 존재하고 있다는 증거일 것이다. 그렇지만 그것들은 (독자적인 매력을 갖추고 있으나) 도트 그림과는 구별되는 표현이라 할 수 있다.
주 2 인용: https://twitter.com/scrama_sax/status/159244346590371840
주 3 현재 라인(LINE)의 스탬프와 같은 위상이었던, 피처폰 전용 서비스 '데코 메일'에서는 자작 그림을 '데코 메일 그림 문자'로 사용할 수 있었다. 이것은 20×20 픽셀 사이즈였다는, 도트 그림 문화라기보다는 저해상도 그림 문화에 가까운, 여고생이 편지에 직접 그린 일러스트와 같은 테이스트의 그림 같은 것이 많았다.
주 4 예를 들자면 '호빵맨'이나 '도라에몽' 같은 국민적 레벨의 캐릭터를 생각해보면, 누구나 그릴 수 있는 '조형을 파악하기 쉽다'라는 일면을 가지고 있음을 알 수 있다.

비넷이란 것은 '극소 디오라마'라는 의미에서 모델러들이 사용하기 시작한 용어지만, 도트 그림의 '친숙해지기 쉽다'는 점을 오브젝트 단위에서 정경 단위로 넓힌 표현 방식은 마치 '분재'와도 같다고 할 수 있을 정도의 응축감을 가지고 있다.

도트 그림의 매력 II '레트로'

'레트로의 흐름' 속에서 도트 그림이 받아들여지는 과정을 생각해보자. 사실 최근에는 도트 그림의 리바이벌이라고도 말할 수 있을 정도로 붐을 일으키고 있고, 이 한복판에서 자칫 탈락하기 쉬운 맥락도 존재한다. 그것은 브라운관이나 액정 화면 같은 디스플레이의 하드웨어적 측면이나 색상이 제한되어 있다는 측면이다. 예를 들면, 과거에 사용되었던 브라운관 디스플레이는 픽셀 하나하나가 번져서 비친다. 때문에 픽셀이 번질 것이라는 전제하에 그래픽커들은 화면을 설계하곤 했다. 현재의 너무나도 선명한 모니터로는 도트의 재기가 너무 눈에 띄기 때문에 최근의 버추얼 콘솔 같은 에뮬레이터에서는 브라운관의 환경을 재현한 그래픽 모드를 탑재하는 등의 노력을 하고 있다. 애니메이션 〈하이 스코어 걸〉(2018)에서도 브라운관의 환경을 재현하기 위해 게임 기판에 출력된 영상에 주사선을 더하는 등의 처리를 하고 있다.

또한 초대 '게임보이'(1989)는 흑백의 하얀 부분에 녹색이 들어간 액정 화면으로, 백라이트는 아직 사용되고 있지 않았다. '흑백 도트 그림'을 현재의 시선으로 바라보면 매력을 느끼지 못할지도 모르지만, 막상 액정 화면에 절묘하게 떠오른 모습을 본다면 '레트로'한 매력을 느낄 수 있지 않을까.[주5]

현재의 도트 그림에 있어서 색상의 제한이 엄격하게 지켜지는 경우는 드물다. 서두의 마리오의 예처럼 3색의 마리오를 '클래식 컬러', 현대화를 거쳐 색상이 늘어난 디자인을 '모던 컬러'로서 2종류의 상품으로 전개하는 경우도 있다.[주6] 또는 도트 그림을 사용하면서도 라이팅이나 선염 등의 처리를 더해 흔히 말하는 '풍부한 느낌의 도트'라고 말하는 그래픽 스타일을 'HD-2D'로 칭하며 채용한 〈옥토패스 트래블러〉(2018)[그림 5]도, '형태로서는 저해상도지만, 색채는 색상 제한을 두지 않는다'라는 방향성

을 채용하고 있다. 도트 그림의 본질적인 매력에 있어서, 색채보다도 형태의 단순함을 우선하고 있다는 것을 알 수 있다.

〈주먹왕 랄프〉(2012)나 〈픽셀〉(2015) 같은 작품은 게임 문화를 소재로 삼은 영화이며, 그 안에도 도트 그림의 표현은 적극적으로 이루어지고 있지만, 〈픽셀〉의 도트풍 표현은 각각의 복셀의 크기

그림 5 〈옥토패스 트래블러〉 닌텐도 스위치 판(스퀘어 에닉스 (SQUARE ENIX), 2018)
인용: https://www.ign.com/articles/2018/12/10/best-video-game-art-and-graphics-2018

가 균일하지 않고, 픽셀의 그리드적인 미의식을 이끌어내지는 못했다.

레트로적인 맥락에서 더욱 매력적인 표현을 실현하기 위해서는 도트 그림의 '제약'을 '저해상도'라는 추상적인 수준이 아닌, 미디어가 가지는 물리적인 수준—액정 화면이 녹색이라든가, 패미콤의 스프라이트 표시가 겹쳐질 때 미묘하게 앞뒤로 표시된다든가—까지 한층 더 '일부러' 그렇게 보이도록 표현하는 것이 요점이라 할 수 있을 것이다.[주7]

최근에는 도트 그림의 유행 덕분에, 도트 그림'풍'의 표현도 많이 보이게 되었다. 그중에는 말풍선의 해상도와 문자의 해상도가 일치하지 않는다든가, 픽셀이 그리드에서 벗어나 있다든가, 픽셀이 사각형이 아니라 기울어져 있다든가 하는 표현들도 보이고 있다[그림 6]. 이런 것들을 도트 그림을 잘 아는 입장에서 '기분 나쁘다'고 생각하게 되는 이유는 디지털 툴로 그리드에 '어떻게 집어넣을까'라는 사고가 너무 몸에 배어 있기 때문에 그 룰을 어기고 있는 것에 대한, 마치 물리 법칙을 위반한 것을 본 것 같은 불쾌함을 느끼는 것이다.

바꾸어 말하자면, 도트가 아름답게 보이는 이유는 그것을 '영상 그 자체'나 게임의 '오브젝트'로서, 즉 '창작 가능한 존재'로서 느끼고 있기 때문이라고 볼 수 있을 것이다.

예를 들자면, '마우스 포인터'나 〈파이널 판타지〉 시리즈의 화살표', 〈마인 크래프트〉의 곡괭이[그림 7] 등이 계속해서 상품화의 대상이 되는 이유는 그러한 '창작 가능성'의 매력을 엿볼 수 있기 때문일 것이다.

'회화적'인 동시에 '오브젝트적'이기도 한 새로운 시대의 도트 그림

'회화적'이지만, 동시에 '오브젝트적'인 요소를 가지고 있는 것이 토요이 유타나 그의 팔로워들이

그림 6 긴자 이토야의 캠페인용 그래픽(필자 촬영, 2017). 얼굴의 곡선 부위에 대각선 픽셀이 사용되어 엄밀한 의미로는 '도트 그림'이라 할 수 없다.

주 5 애니메이션 〈킬라킬〉(2013)에 등장하는 개인용 디바이스에는 해상도가 낮은 흑백 액정이 보급되어 있다는 설정이 있어, 흑백 액정을 재현한 표현이 많이 사용되었다. 또한 액정을 사용한 휴대용 게임 〈다마고치〉(1996)의 후발 상품인 〈디지털 몬스터〉(1997)에서는 액정 화면의 캐릭터 디자인과 일러스트로 그려진 캐릭터 디자인의 괴리가 발생했다. 흥미로운 점은 3DCG를 이용한 플레이스테이션 판 〈디지몬 월드〉(1999)에서는 대전 중에 상태 이상 '액정화'가 존재한다는 것이다. 이것은 3DCG 캐릭터가 휴대 기판의 도트 그림 디자인(그것도 두께가 0인 팔랑팔랑한 상태로)으로 바뀌어버린다는 점이었다.
주 6 NFC 기능이 있는 피규어 〈아미보 마리오-모던 컬러〉, 〈아미보 마리오-클래식 컬러〉(2015)의 2종류의 상품이 나와 있다.
주 7 예를 들어 〈스플래툰 2 옥토 익스팬션〉(2018)의 레트로 영상은, '도트 그림'은 거의 사용되지 않았지만, 다양한 '완구 문화'로 레트로 문화의 특징을 나타내고 있다.

그리는 향수를 불러일으키는 루프 애니메이션의 풍경화일 것이다.[주8] 토요이는 GIF가 가진 애니메이션 기능을 살린 풍경을 그린다[그림 8]. 예를 들어, 과거의 인터뷰[주9]에서 대답했듯이, 토요이가 그리는 루프 애니메이션은 시작점과 종점을 의식하지 못하도록 화면 속의 오브젝트가 각각 고유의 주파수로 리듬을 가지도록 하고 있다. 때로는 겹치고 때로는 따로따로인 '폴리 리듬'이라 할 수

그림 7 〈마인 크래프트〉의 철제 곡괭이(Mojang, 2009)
인용: https://www.thinkgeek.com/product/e847/

있는 움직임은, 자연 속에 있는 '풍경'이 가지고 있는 것이기도 하다. '영상 작품'이 사람의 시선을 계속 붙잡기는 어려운 일이다. 영화에서는 컷의 분배나 주시점을 설계하는 것으로 약 2시간 동안 사람의 시선을 붙잡으려 노력하고 있지만, 크게 바뀌지 않는 풍경을 지루하지 않게 선보인다는 것은 고난도의 일이라 할 수 있다. 토요이는 풍경 속에 복수의 고유한 리듬을 만들어내어 멍하니 계속 바라볼 수 있는 새로운 '풍경화'를 만들어낸 것이다. 그리고 그 풍경의 감성은 어떠한 평온함의 투영이다. 사람들이 주목하는 것을 그리는 것이 아니다. 물을 맞은 나뭇잎의 흔들림, 수조 표면 기포의 움직임, 한밤중 규동 가게 안의 형광등의 반짝임. 토요이는 인간이 도시에서 총체적으로 느끼는 '사회'가 아닌, 그것보다 더욱 넓은 의미인 물질들의 '세계'가 계속 움직이는 감각을 포착하여 픽셀이라는 그리드 속에서 새롭게 다시 구축하고 있는 것이다.

그림 8 토요이 유타, 2016
인용: http://1041uuu.tumblr.com

주 8 그림 데이터의 형식 중 하나인 GIF는 256색까지 색상을 제한하는 것으로, 데이터의 용량을 압축하여 애니메이션의 기능을 보조하고 있다. 이러한 GIF는 웹상에서 일반적으로 퍼져 있는 그림 형식이다. 그리고 또 하나의 일반적인 그림 형식으로 JPEG가 존재한다. 이 그림 형식은 영상을 주파수로 전환시켜 고주파수를 제어하는 것으로 압축한다는, 상당히 수학적인 데이터 압축법을 사용하고 있다. 때문에 사진과 같은 '비슷한 색상이 연속하는' 그림에 대한 압축의 위력은 발군이지만, 도트 그림처럼 경계선이 확실한 그림에서는 색이 겹쳐버린다는 특징을 가지게 된다. 이러한 그림 형식은 도트 그림과는 상성이 맞지 않는다. 때문에 도트 그림을 제작하는 측에서는 GIF나 PNG 등의 포맷을 선택한다. 이러한 GIF에 애니메이션 서포트가 존재하는 것은 도트 그림 문화에 있어서 커다란 의미를 가진다.
주 9 '도트 애니메이션을 만드는 방법' 일러스트레이터: 토요이(@1041uuu) 인터뷰 (https://www.pixivision.net/ja/a/2686)

gnck(지엔시케이)
평론가. 캐릭터, 영상, 인터넷 연구. 1988년생. '영상의 연산성의 미학'을 축으로 웹 일러스트부터 현대 미술까지 연구하고 있다. 〈미술수첩〉 제15회 예술평론 모집 제1석, 무사시노미술대학 예술문화학과 졸업, 도립공예고등학교 디자인과 졸업.

WEB/SNS
웹: gnck.net
트위터: gnck

Yuuta Toyoi

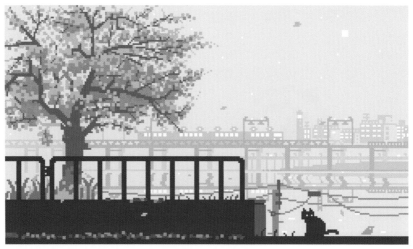

1

2

1
neko222222x2.gif, 2015
250×144, 16색
고양이, 벚나무, 전차

2
Edge2baaax33.gif, 2015
250×144, 48색
스미다 강

3
biru2x33.gif, 2015
166×249, 32색
빌딩군

5

6

4
den166x249x33.gif, 2017
166×249, 57색
노면전차, 바다

5
dai01aax2.gif, 2017
250×144, 36색
부엌

6
sakayaaaaaa02x2.gif, 2015
250×144, 55색
술집

7

7
Edge5x2.gif, 2015
250×144, 32색
관상어 상점

8
Edge6aaaaax2.gif, 2014
250×187, 36색
규동

인터뷰 : 토요이 유타

'소박한 그림을' 목표로

익숙한 일상 풍경의 일부를 오려내어, 독자적인 필치로 픽셀로 변화시키는 토요이 유타의 작품은 현대 픽셀 아트에 있어서 거대한 사건이었다. SNS에 투고되는 GIF 애니메이션 작품은 전 세계로 확산되어 픽셀 아트의 새로운 조류를 가져왔다. 수많은 팔로워들이 생겨나 일인자로 자리잡은 지금도 토요이는 공식적인 자리에 모습을 드러내지 않고 자신의 페이스로 활동을 계속하여, 좁은 의미의 도트 그림에 얽매이지 않는 새로운 경지에도 적극적으로 도전하고 있다. 지금까지 궁금했던 것들을 포함해 토요이의 창작 철학과 평상시 모습에 다가가 보기로 하자.

일단, 그림과의 만남부터 여쭤보고 싶습니다.

첫 기억은 유치원에 다녔을 때입니다. TV 게임 〈소닉 더 헤지혹〉이나 〈동키콩〉을 좋아해서, 자작 스테이지를 그리곤 했습니다. 물론 그렇다고는 해도 '발밑의 물웅덩이에 캐릭터가 비친다', '물방울이 떨어져서 물보라가 튄다' 같은, 연출적인 표현뿐이었습니다. 대부분 스타트 지점만 집중적으로 그리곤 했네요. 끝까지 그렸던 적은 한 번도 없었다고 생각합니다. 지금 생각해보면 풍경화라고 생각하고 그렸던 것 같네요. 아무튼 그것이 처음이었습니다.

현재로 이어지는 도트 창작품의 제작을 시작하게 된 배경에 대해 알려주세요.

도트 그림에 관련된 이야기라면, 중학교 시절 컴퓨터 수업 중에 엑셀 화면으로 도트 그림을 그리던 것이 처음이었습니다. 그 뒤로 MS의 그림판으로 가공의 게임 지형이나 배경을 그리거나, 실제로 있는 게임의 스프라이트를 얻어서 개조해보거나, 고등학교 시절에는 거의 픽시브에 평범하게 일러스트를 투고하거나 했습니다만, 그 뒤에 도쿄로 상경하여 돈에 쪼들리던 시절에 펜 태블릿이 없었기에 노트북의 터치 패드로 도트 그림을 그리기 시작했습니다. 그 시절에도 가공의 게임을 그렸지만, 풍경보다는 게임의 GUI 같은 그림을 그렸습니다.

거기에서 어떻게 소위 '토요이풍'이라 불리는, 일상 풍경을 테마로 한 작품이 태어나게 된 걸까요?

그림1
Edge2222.gif, 2012
코타츠

그림2
run0222222x2.gif, 2014
목욕탕, 큰 고양이

언제 한번, 정월의 풍경을 모티브로 한 도트 그림 GIF 애니메이션[그림 1]이 텀블러에서 리블로그가 된 적이 있었습니다. GIF를 만들기 시작한 건 그때부터였습니다. 그 뒤로 일본다운 광경을 그리는 일도 늘어났습니다. 해외의 반응이 신경 쓰이지 않았다고 말하면 거짓말이겠지만, 애초에 내 자신이 그런 모티브를 좋아했던 것도 사실입니다. 그 뒤로 목욕탕 그림[그림2]에서 윤곽선이 사라지고, 벚나무 그림[작품 1]에서는 색채가 맑아지고…… 그런 과정을 거쳐서 지금에 이르렀습니다.

그리는 대상이나 풍경을 선택하는 기준이 있으신가요?

기본적으로는 제가 좋아하는 것을 그리고 있습니다. 빛, 물, 움직이는 것, 산뜻한 색을 가진 것입니다. 구체적으로는 가로등이라든가 강이라든가 실외기라든가 꽃 같은 게 있겠네요. 다만 그런 것들이 그림의 대부분을 차지하진 않습니다. 제 그림은 자주 '그리운 느낌이다', '노스탤지어'라는 평가를 받고 있고, 실제로 제 그림의 대부분은 그런 옛날 거리입니다만, 단순히 좋아하니까 그린다기보다는, 빛이나 물이나 꽃의 아름다움을 방해하지 않는 평온한 모티브이기 때문이라는 이유가 있습니다.

표현상으로 영향을 받은 게임이 있으시다면 알려주세요.

앞에서 말했듯이 소닉 같은 것도 있었지만, 〈더 킹 오브 파이터즈〉라든가 옛날 연애 시뮬레이션 게임의 영향도 받고 있습니다. 평범한 도시의 풍경이 도트로 그려진 것을 보며 마음이 설레곤 했습니다. 표현 기법은 지극히 디지털적이고 오타쿠스럽지만, 그리는 대상은 평범하고 멋지다는 게 정말 좋습니다.

처음부터 사용하는 색상이나 해상도를 설정해두셨나요?

색을 32색 이하로 제한했던 시절이 있었습니다만, 그만뒀습니다. 색을 줄이는 것은 그 나름대로의 아름다움이 있지만, 그것은 공예적인 아름다움이라 제 그림에는 어울리지 않습니다. 다만, 의도하지 않은 비슷한 색이 같이 쓰이게 되면 지저분해 보이기 때문에, 비슷한 색을 한 가지 색으로 통합하는 작업은 하고 있습니다.

이 책에선 볼 수 없지만 토요이 씨의 작품 중 대부분은 애니메

이션에 의한 움직임이 루프하도록 되어 있습니다. 애초에 애니메이션을 전제로 그림을 그리시는 건가요?

'애니메이션을 그리고 싶다!'라는 동기는 없습니다. 하지만 저 스스로는 비나 환기 팬이나 신호등처럼 움직임이 있어야 하는 것은 움직이는 것을 좋아하기에, 결과적으로 애니메이션이 필요한 그림이 되어버립니다. 애초에 그림이란 건 정지화가 아름답다고 생각하고 있지만 말이죠. 마티스나 쿠마가이 모리카즈의 그림을 좋아하거든요. 최근에는 그런 정지화[그림 3]를 그리는 것도 모색하고 있습니다.

그 외에도 기법이나 기술에 신경 쓰는 부분이 있으신가요.

기본적으로는 작품의 사이즈는 500×288픽셀로 정해놨습니다. 현대의 스탠더드한 화면 비율은 16:9잖아요. 텀블러는 가로가 500픽셀이면 깔끔하게 그림이 올라가니, 처음에 250×144로 그리고, 그걸 두 배로 확대한 500×288로 올리고 있습니다. 그리고 웹서비스에 의해 화질이나 화상 형식이 멋대로 바뀌는 일도 있기에 그 부분엔 신경을 쓰고 있습니다.

최근에는 초목이나 동물을 중심으로 한 자연 풍경을 소재로 많이 쓰는 것으로 보이는데요. 이러한 변화의 배경에 대해서 알려주세요.

일단, 한 가지 기능을 가진 도구는 순수해서 아름답잖아요. 코르크 따

그림3
nanohana02.png, 2018
유채꽃

개라든가 피아노라든가, PNG와 JPG를 서로 변환만 시켜주는 무료 소프트웨어라든가 말이에요. 저는 그림이 '시각적인 풍부함, 즐거움'이라는 한 가지 기능만을 가지게 하고 싶어요. 그러니까 '의미'나 '콘셉트'와 같은 것을 포함시키고 싶지 않고, 멋대로 해석되는 것도 피하고 싶습니다. 저는 더욱더 '소박한 그림'을 그리고 싶습니다.

그렇다면 추상화를 그리면 되는 게 아닌가라는 이야기가 나올지도 모르겠지만, 그것만으로는 '시각적인 새로운 시도'에 머무르게 되어버려서 재밌는 그림이 되지 않습니다. 그러니까 무언가 하나만이라도 테마라고 해야 할지, 이유 같은 것을 준비할 필요가 있습니다. 하지만 가능한 한 심플하고 콤팩트한 이유가 아니면 소박한 그림이 되질 않습니다.

저는 그 테마 같은 것으로 존재의 긍정, 생명의 긍정 혹은 '풍성함에 대한 기쁨' 같은 것을 두고 싶습니다. 그것은 사물의 다양성에 대한 긍정이며, 한층 더 말하자면 선택의 자유에 대한 기쁨입니다. 이 세상은 풍성하기에 '태어나지 않았으면 좋았을 것'이라며 슬퍼하는 일이 있으면, '태어나길 다행이다'라는 기쁨도 있습니다. 그러한 '유'와 '무' 어느 쪽을 긍정한다 해도 잘못이라고는 할 수 없습니다.

하지만 태어나게 된 이상, 어떻게든 이 세계에 호의적으로 다가가 인생을 즐길 필요가 있습니다. 그러니까 저는 '유' 즉 초목이나 동물(이나 거리나 사람들)에게 긍정적으로 다가가, 좋아하며 즐기기 위한 양식으로 그림을 그리고 있습니다. 애초에 창작이란 것 자체가 이 세상의 사물을 늘리는, '존재함'에 대한 긍정적인 행위이기 때문에 테마도 거기에 맞추는 것이 가장 콤팩트하게 정리된다고 할까요. 죄송합니다. 사실 이렇게 거창하게 할 얘기는 아니었지만 말로 전달하다 보니 어렵고 장대한 이야기가 되어버렸네요.

앞으로도 그림을 계속 그려나가시면서 무언가 의식하는 일은 있으신가요.

제가 이상으로 생각하는 '소박한 그림'을 그리기 위해서는 저는 아직 너무 젊고, 그런 그림만 그려서는 살아갈 수 없습니다. 더욱 오래 살며 할아버지가 될 필요가 있겠네요. 그러니 오래 살기 위해 건강에도 신경을 쓸 것, 인생의 체험을 가능한 한 풍부하게 할 것을 언제나 의식하고 있습니다. 예를 들면, 요전에 편식을 하고 있었던 가지를 처음으로 구워서 먹어봤는데, 아주 맛있었습니다.

토요이 유타
1990년 후쿠시마현 출신. 일러스트레이터. 주로 풍경을 주제로 한 애니메이션 GIF 도트 그림을 제작하여, 자신의 SNS에 공개하고 있다.

WEB/SNS
트위터: 1041uuu
페이트리언(Patreon): 1041uuu

9

10

9
dkdm02aa.gif, 2017
250×144, 64색
삼백초

10
sagi0222x2al.gif, 2018
250×144, 20색
백로, 단풍

11
—

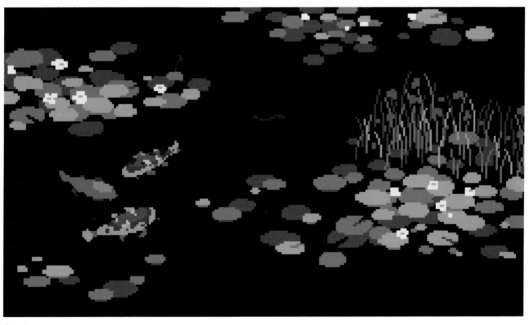

12
—

11
—
skr2222x2.gif, 2018
250×144, 36색
벚꽃, 금빛 잉어

12
—
koi01022x2.gif, 2016
250×144, 32색
연못, 비단 잉어

14

13
kskb0222.gif, 2016
1000×582, 87색
원화: kusakabeworks.net

14
kawaaaaaa2ax2.gif, 2018
500×288, 42색
스미다 강

waneella

2

1
9:15, 2015
300×500, 다수

2
메쿠라베, 2017
347×484, 다수

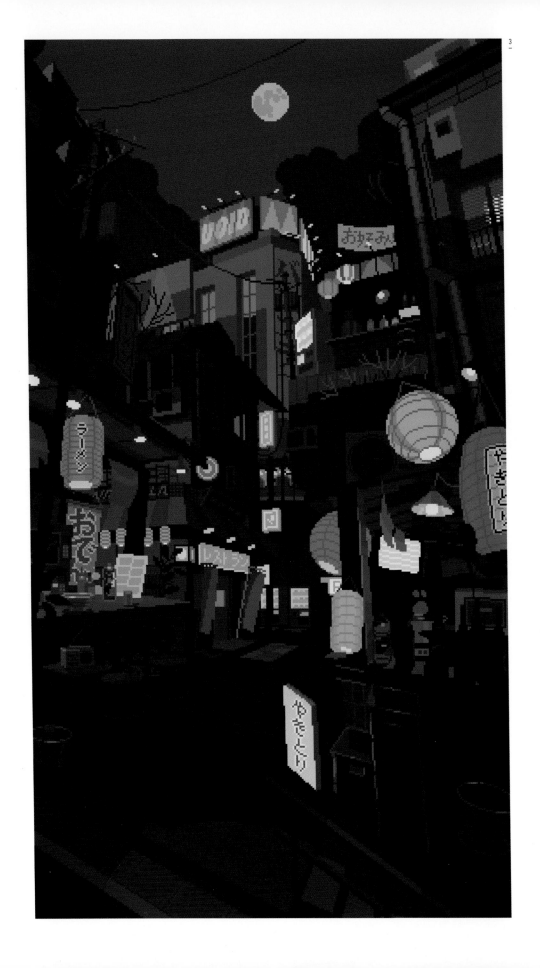

waneella

waneella

일본의 일상을 비일상적으로 그려낸 가상의 풍경이나 이야기가 있는 실내를 뛰어난 픽셀 표현으로 그려내는 러시아인 아티스트다. 와닐라의 등장은 일본뿐만 아니라 세계의 청중들을 놀라게 하였다. 1993년 모스크바에서 태어난 와닐라는 명문 러시아국립영화대학에서 6년간 공부를 하고, CG와 애니메이션 박사 학위를 취득했다. 2013년부터 픽셀 아트를 제작하기 시작했고, 2017년부터 게임이나 애니메이션의 배경 그래픽 제작 활동을 하며, 음악가들과 현대 아티스트 집단 '슈콜라 크루(Škola crew)'를 위한 배경 비주얼 등의 영상 작품 제작에도 힘쓰고 있다.

START

픽셀 아트를 그리기 시작한 것은 대학 시절이었습니다. 평소에는 아카데믹한 예술만 배우고 있었기에 평소와는 다른 스타일을 찾아보던 중 무언가 미니멀한 것을 해보고 싶다는 생각이 들었습니다. 〈스키타이의 딸〉의 그래픽에도 큰 영향을 받았습니다. 매우 힘이 넘치고 심원한 분위기가 느껴져서 감동했습니다.

INPUT

지금은 아시아 각국의 문화, 특히 일본에서 영감을 받고 있습니다. 디테일이 넘치는 거리가 있고, 거리에 활기가 도는 모습은 제가 자란 러시아와는 전혀 다릅니다. 사진, 현대 미술, 애니메이션, 디자인 등 일본의 아트는 전부 좋아합니다. 오해를 감수하고 얘기를 하자면, 저의 흥미는 평소에 그리고 있는 그림과는 다른 곳에 있습니다. 솔직히 말하면 그것이 조금 불만입니다. 언젠가는 2가지를 양립시키는 방법을 찾아낸다면 좋겠다고 생각합니다.

OUTPUT

작품에서는 저 자신만의 표현이나 감정을 나타내고 싶다고 생각합니다. 인적이 없는 장소의 정지된 시간, 길모퉁이의 풍경, 노상의 모습, 어질러진 방을 그리는 것을 좋아합니다. 픽셀 아트로 할 수 있는 일을 여러모로 시험해볼 뿐, 특별한 방법으로 그리고 있지는 않습니다. 작품에 따라 구글 스트리트 뷰를 참고해서 풍경을 확인하며 그림으로 그리면 어떤 식으로 바뀔지 상상합니다. 또한 대부분의 작품은 GIF 애니메이션으로 움직이기에 그것도 중요한 요소입니다. 타이틀은 장소의 좌표나 시간으로 정해서 보는 사람에게 상상의 여지를 남기는 일종의 리얼리티를 부여하도록 하고 있습니다.

오랫동안 픽셀 아트는 CG나 디지털 아트의 발전 단계에 있어서 실제로 사용되는 수단은 아니었습니다. 게다가 지금은 '레트로' 풍의 미학 그리고 비디오 게임에 얽매여 있습니다. 저는 이것이 굉장히 협소한 시선이라고 생각합니다. 픽셀 아트는 기술이나 스타일의 문제가 아니라, 독립된 미디어 형식의 아트로 인식해야 한다고 생각합니다. 이 장르를 순수 미술로 제대로 자리매김을 시키며, GIF 형식이나 애니메이션을 활용하면서 픽셀 아트의 여러 가능성을 제시하고 싶다고 생각합니다.

—

WEB/SNS

웹: waneella.com
트위터: waneella_
인스타그램: waneella
텀블러: waneella

4

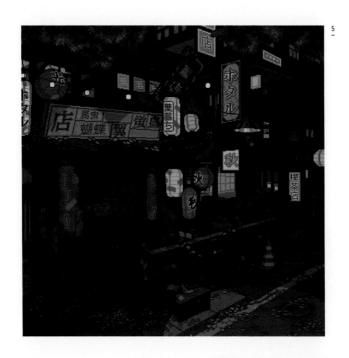

5

6

5
20:48, 2018
384×384, 다수

6
18:35, 2018
384×384, 다수

7
35.6835709,139.7030749, 2018
384×384, 다수

TIKI

1

2

TIKI

TIKI

1
푸른 거리, 2018
트위터에 투고한 두 번째 픽셀 아트. 이 그
림을 통해 여러 가지로 배우게 됐습니다.

2
도시, 2019
항공법 관계로 건물이 낮고 하늘은 넓은,
고향인 후쿠오카와 도시의 대비. 도시는
아무튼 건물이 큽니다.

티키(2000년생)에 의한 도시 풍경이 보여
주는 인공적인 구조물로서의 표정을 독자
적인 분위기와 리얼리즘에 의한 픽셀로 그
려낸 일련의 작품군. 〈동굴 이야기〉를 시
작으로 한 2000년대의 픽셀 리바이벌을
유소년기부터 접해온 세대가 신세대의 픽
셀 표현을 탐구한다.

START

픽셀 아트의 존재를 의식한 것은 초등학교
시절에 플레이했던 프리 게임 〈동굴 이야
기〉부터입니다. 아직 어렸던 저에게 있어
서 도트로 구성된 세계의 이상한 분위기,
감정 표현이 심금을 울렸다고 기억하고 있
습니다. 그것과는 별개로 예전부터 건축
물이나 거리의 모습에 반해 있었기에 거기
서 엿보이는 문화나 사람들의 삶을 표현하
고 싶다는 생각을 가지고 있었고, 자연스
럽게(직접적으로 표현하기 쉬운) 픽셀 아
트를 제작하게 되었습니다.

INPUT

〈동굴 이야기〉, 〈핫라인 마이애미〉, 토요
이 씨.

OUTPUT

기본적으로 건축물이나 거리를 콘셉트로
작품을 제작하고 있습니다. 저는 형태를
추구한 결과 자연스레 나타나는 기능미를
정말 좋아하는데, 건축물이나 거리는 사
람들의 문화나 생활에 가장 가까운 기능미
의 정수라고 생각합니다. 지금도 그런 기
능미를 표현하고 싶다고 생각하며, 앞으
로도 더욱 테크닉을 익혀, 작품을 보신 분
들이 생활감이나 스토리를 느낄 수 있으시
다면 그 이상 바랄 게 없다고 생각하고 있
습니다.
—

WEB/SNS

트위터: ro0mn
텀블러: ro0mn

3
_
밤, 2019
빛의 표현이 볼거리.

4
_
고양이와 편의점, 2019
애니메이션 작품의 원 컷. 고양이가 귀엽
게 그려졌습니다.

APO+

1

2

APO+

APO+

1991년생. 정보과학예술대학원대학(IAMAS)을 졸업한 뒤, 영상 작가로 활동하며 도트 그림 제작을 시작했다. 스스로 창조한 SF적인 세계관에 의한 '퓨처랜턴(FUTURELANTERN)' 시리즈를 시작으로, 사진, 동영상, 디자인 수법, 발상을 복합적으로 사용한 도트 그림 표현을 탐구하고 있다. '얼티메이트픽셀크루(UltimatePixel Crew)'를 결성해 도트 그림을 아트로 승화시키는 한편, 뮤직비디오나 포스터 같은 클라이언트들에게 의뢰를 받은 작업에도 손을 뻗고 있다.

START
예전부터 동료였던 모토크로스 사이토 군의 도트 그림을 보게 된 것이 그리기 시작한 계기입니다. 그 뒤로 푹 빠져서 지금까지 제작을 계속하고 있습니다.

INPUT
〈블레이드 러너〉, 〈공각기동대〉, 〈바람계곡의 나우시카〉, 시몬 스톨렌하그.

OUTPUT
작품의 근본에는 예전에 봤던 〈블레이드 러너〉가 큰 축을 이루고 있고, 거기에 미야자키 하야오 감독이 그리는 '싸우는 소녀'적인 요소가 더해지면서 현재의 스타일이 형성되었다고 생각합니다. 기본적으로는 일상보단 판타지 세계를 그리고 있기에, 오브젝트의 정교함보다도 세계관이나 분위기를 중시해서 제작하고 있습니다.

—

WEB/SNS
트위터: apostrophe_dot
텀블러: apolism

1
FUTURELANTERN, 2018
256×180, 256색
갑자기 거리에 나타난 이상 현상. 인간은 아무것도 할 수 없고, 아무것도 알지 못한다. 자주 제작 중인 '퓨처랜턴' 시리즈의 간판 작품.

2
SHUGO, 2016
200×256, 256색
정해진 운명을 짊어진 소녀. 도트 그림을 그리게 된 계기가 된 작품.

3

3
SPHD, 2018
480×220, 256색
석양이 들어오는 방. 갑작스레 무너지는 책장. 아무쪼록 살아 있기를. 도트 그림으로 입체를 표현하는 것에 도전해본 작품.

4
X, 2018
480×270, 256색
X가 뜻하는 것은 교차로. 교차로에서 벌어진 사건. 사람과 사람의 마음이 교차한다. SPHD의 10분 뒤.

4

5
SUPER HIGH, 2018
480×270, 256색
아침 햇빛에 비치며, 바라보는 것은 미래.
색에 대한 의식을 전환시킨 작품.

Motocross Saito

1
천둥, 2018
512×250, 136색
소나기로 기묘한 색에 물들어버린 정경과
번개의 빛을 생각하며 그렸습니다.

2
슈퍼마켓, 2018
480×270, 16비트
현실과 괴리감이 들지 않도록 실제로 있는
상품만을 그렸습니다.

3
밤의 담배 가게, 2018
495×260, 256색
앞부분을 커다란 도트로 하여 전후감을 연
출해봤습니다. 또 암흑과 빛의 관계를 의
식했습니다.

4
노상 원예, 2018
480×340, 256색
창문에 비치는 거리를 의식하면서 놓여
있는 식물의 이야기가 느껴지도록 그렸습니
다.

4

모토크로스 사이토

Motocross Saito

그래픽 디자이너로 활동하던 시절, 불의
의 오토바이 사고로 입원하게 되면서, 병
상에서 심심풀이로 시작한 픽셀 아트였지
만 그대로 제작 활동을 계속했다. 현재는
뮤직비디오, 게임, 일러스트레이션 등의
활동을 폭넓게 하고 있다. '얼티메이트픽
셀크루'의 일원으로 활동 중이다.

START
토요이 씨의 작품을 우연히 보게 된 것이
계기였습니다. 토요이 씨의 작품을 보기
전까지는 도트 그림은 그저 재밌다고만 생
각하고 있었습니다. 게임 문맥의 표현이
라고만 생각한 것 같습니다. 하지만 그에
반해 토요이 씨의 작품은 현실 세계와 밀
접하게 연결되어 있어서, 그것에 감명받았
습니다.

INPUT
토요이 씨, 코무라 세타이, 에드워드 호
퍼, 타란티노, 짐 자무시, 힙합, 딥하우스
의 CD 재킷(윌 뱅크헤드 등), 2D 격투 게
임의 배경, 산책.

OUTPUT
일상생활 속에서 어떤 부분만을 떼어낸다
는 것이 기본적인 콘셉트입니다. 그것을
저 자신이 좋아하는 것으로 필터를 넣어가
며 만들고 있습니다. 빛이 닿지 않는 것이
나 풍경을 픽업하여 그것을 픽셀 아트로
만드는 것이 다시 보게 될 계기가 되지 않
을까 생각하고 있습니다.

—

WEB/SNS
트위터: moot_sai
인스타그램: moot_sai
텀블러: motocross-arts

6

5
레코드 가게, 2017
172×256, 256색
실제로 있던 미용실을 참고로 했습니다.
현재 그 미용실은 화재로 소실했습니다.

6
낮잠, 2016
256×181, 24색
처음으로 고화질 일러스트를 그린 뒤 도트
그림으로 바꿔본 작품입니다.

7
개와 여자와 레코드, 2018
512×264, 16색
타일 패턴을 많이 사용하여 생생하고 부드
러운 표현을 할 수 있는가에 대한 시작품.

7

setamo

1
—

세타모

setamo

중학교 2학년 때부터 게임 제작을 시작해, 게임 소재로서 도트를 찍기 시작했다고 하는 '세타모'. 그의 흥미는 일러스트레이션으로서의 도트 그림으로 이어졌다. 현재는 학업과 함께 제작을 계속하며, 합동 전시회를 위한 그룹 '얼티메이트픽셀크루'의 멤버로 활동하고 있다. 최근에는 뮤직비디오나 게임을 위한 소재 제작에도 손을 대고 있다.

START
첫 계기는 게임을 만들며 도트와 접하던 도중, 표현 방법이 제 감성과 어울린다는

감각을 느껴서입니다. 픽셀이라는 최소 단위가 있기에 그림을 그리며 깔끔하게 떨어지는 기분을 느낄 수 있었습니다. 그 뒤로 인터넷 등지에서 다른 사람들의 작품에 영향을 받아 표현으로서의 도트에 흥미를 가지게 됐습니다.

INPUT
신카이 마코토

OUTPUT
저는 사람이 그곳에 있겠지 싶은 풍경을 그리는 것을 좋아하기에, 인물을 메인으

로 한 작품 이외에는 거의 인물을 등장시키지 않습니다. 인물이 한 명이라도 있으면 너무 북적거린다는 느낌을 받을 때가 많아서입니다. 사람은 없지만, 쓸쓸하지 않은 풍경을 목표로 그리고 있습니다.

—

WEB/SNS
트위터: setamo_map
인스타그램: berylgreen1203
텀블러: setamo-arts

1
우주, 2018
360×203, 무제한
인물과 배경이 잘 완성된 것 같습니다.

2
벚나무, 2018
360×203, 무제한
벚나무는 그림을 그저 슬퍼 보이는 풍경으로 만들지 않기 때문에 좋아하는 모티브.

3

5

4
—

3
—
역, 2018
501×282, 무제한
폐허가 되어버린 도쿄역. 하늘의 그라데
이션을 3색으로 표현했습니다.

4
—
신사, 2018
360×203, 무제한
아래에서 올려다본 그림의 측면과 얽혀 있
는 기둥의 원근감이 마음에 듭니다.

5
—
교실, 2018
360×203, 무제한
색채가 굉장히 마음에 들었습니다.

Zennyan

1

Zennyan

Zennyan

일본의 전통 공예인 금세공을 배운 뒤, 게임 캐릭터나 배경, UI, 애니메이션 등을 제작하면서 픽셀 아트 제작을 시작했다. 노이즈나 글리치부터 시작해 부드러운 디지털 표현 속에 동적이거나 우발적인 면을 포함한 새로운 가능성을 모색하고 있다. 1984년 치바현 출신. 도쿄예술대학 미술 연구과 공예 전공 수료.

START

우연히 일로 제작을 해본 게 계기였습니다. 처음부터 디지털 그림에 위화감을 느꼈기에, 픽셀 아트는 소박함과 친근함을 느끼기 쉬웠습니다. 그런데도 불구하고 아직 진화할 가능성이 있다는 것이 대단하다고 생각했습니다. 당시에 〈스키타이의 딸〉의 아트워크를 보고 '아, 아직도 더 할 수 있는 게 있었구나⋯⋯'라고 생각했었습니다.

INPUT

섹스 피스톨즈

OUTPUT

상업적인 작품은 매번 콘셉트를 바꿔가며 제작하고 있습니다만, 캐릭터들에 대한 사랑을 중요하게 생각하고 있습니다. 개인적인 작품은 그릇 같은 구조, 즉 비어 있는 것이 주체가 되는 안쪽과 바깥쪽의 두 개의 차원이 매끄럽게 연결되는 그림이 되도록 명심하고 있습니다. 노이즈나 글리치는 유약 같은 겁니다. 될 수 있는 한 의미의 전달이 제작의 목적이 되지 않도록 하고 있습니다.

—

WEB/SNS

웹: zennyan.wixsite.com/zennyan
트위터: in_the_RGB

2

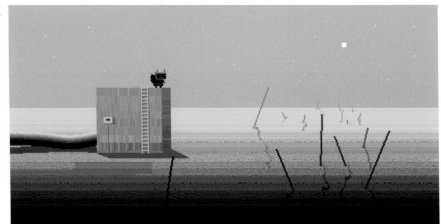

3

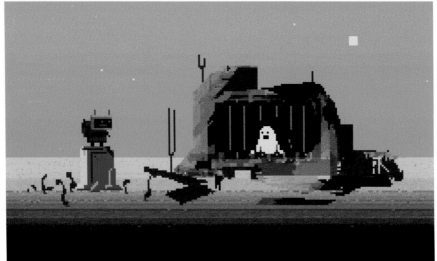

この世界には もう 何も ない

4

5

2
Alone in the image, 2017

3
Ghost, 2017

4
There is nothing left in this world, 2018
그림책 《요괴의 졸업》에서 일부 발췌.

5
Earth, 2016

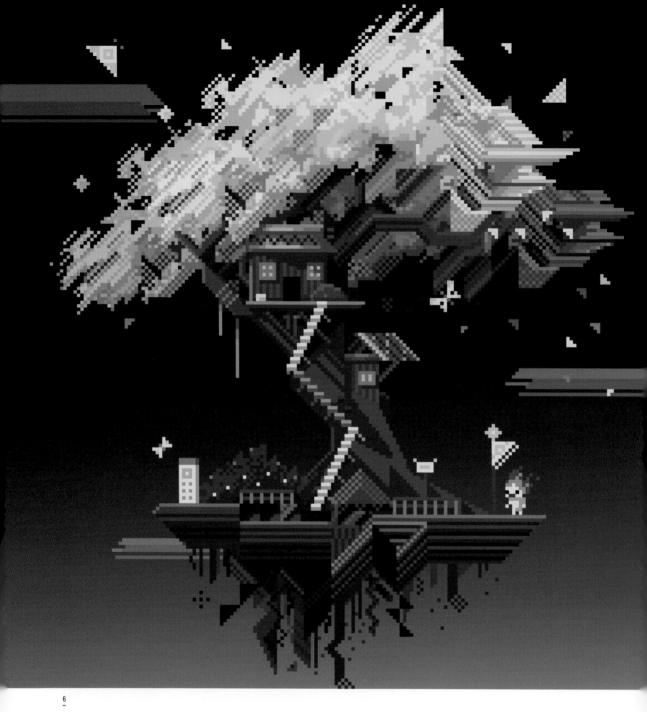

7
Dandelion, 2018

8
Apple deer, 2017

8

Sango

산고

Sango

산고(1998년생)는 모노크롬 2단조 기법으로 독자적인 조용한 분위기의 풍경화를 전개하는 아티스트다. 2006년경부터 트위터에서 도트 그림 작품을 발표하기 시작해, 현재는 오리지널 캐릭터에 의한 미니어처 가든풍의 도트 그림을 사용한 아크릴 디오라마, 일러스트 제작을 중심으로 활동을 계속하고 있다.

START
트위터에서 흘러온 풍경 픽셀 아트를 보고 나도 그려보고 싶다고 생각해서 그리기 시작했습니다. 애초에 색을 다루는 데 서툴렀기 때문에, 저 나름대로 배경이 들어간

2색만으로 제작하고 있습니다.

INPUT
〈포켓몬스터〉 시리즈

OUTPUT
현실이나 꿈에서 본 풍경에 픽션을 더해서 '리얼 판타지'를 콘셉트로 제작하고 있습니다.

—

WEB/SNS
트위터 co35rail
텀블러 co35rail

1
4.23 호반의 작은 방, 2018
560×320, 2색
꿈에서 본 풍경. 달빛이 비치는 창가.

2
잉어 달빛 호수, 2018
560×320, 2색
꿈에서 본 풍경. 조그만 방의 창가 밖. 달이 비치고 있는 호수.

3
ajisai, 2016
200×300, 2색
도트 그림을 그리기 시작했던 초기의 작품.

4
-

058
Sango

4
하늘과 우주, 2018
560×320, 2색
별 하늘 아래, 현실 속의 픽션. '시부야 픽
셀 아트 콘테스트' 우수상 수상 작품.

5
밤길의 미아, 2017
300×200, 2색
때때로 뇌리에 떠오르는 뒷골목.

Utsurobune

1
—

우츠로부네

Utsurobune

화면 속의 존재인 도트 그림을 종이나 천 같은 소재로 물질화시키는 독자적인 접근 법으로 픽셀 아트의 미디어성을 탐구하고 있는 아티스트, 우츠로부네. 낮은 진동감 이 느껴지는 그림은 실크스크린 등에 인쇄 되는 것을 전제로 설계하는데, 이는 실험 적인 시도라 할 수 있다. '시부야 픽셀 아 트 2018(SHIBUYA PIXEL ART 2018)' 우수 상을 수상했다. 자작을 원칙으로 하는 오 리지널 상품이나 패션 아이템을 제작, 판 매하고 있다.

START

소위 말하는 도트 그림은 중학생 시절부 터 그렸습니다. 그렇게 된 이유는, 커뮤니 티 사이트의 자작 아바타나 그림 게시판에

서 미세한 부분까지 그려내기 위해서는 필 연적으로 픽셀 단위의 조절이 되어버리기 때문입니다. 그 뒤에는 칩튠에 빠져버렸습 니다. 거기서 제가 좋아했던 게임의 소리 이기에 좋아하는 것인지, 노스탤지어를 뛰 어넘은 멋짐이 있기에 좋은 것인지 의문을 품고 픽셀 아트도 같은 질문이 통용될 것 같다는 생각에 제작을 하게 되었습니다.

INPUT

〈포켓몬스터〉 시리즈, 〈메탈슬러그〉 시리 즈, 하야미 교슈, 이토 자쿠추.

OUTPUT

처음부터 사이즈상의 제약에서 태어난 표 현인 도트 그림을 '같은 사이즈의 오방형

(=픽셀)이 정연하게 늘어져 있는 시각적 인 쾌감이 있는 아트'로서 다시 받아들여, 그러한 기분 좋음을 추구하고 있습니다. 현재는 일본화를 시작으로 그림이나 공예 에서 힌트를 얻어 제작을 하고 있습니다. 거기서 보이는 독자적인 조형이나 색채를 도트 그림으로 바꾸는 것으로 디지털과 아 날로그, 오래됨과 새로움 사이를 이어주 는 하이브리드한 표현이 가능할 것이라 생 각해 실험하듯 그려보고 있습니다.

—

WEB/SNS

트위터: UTRBN_
텀블러: utrbn

등화도, 2018
210×148, 12색
잎사귀나 꽃의 표현, 가지의 실루엣을 실험.

2
홍백 매화도, 2018
40×80, 각 5색
매화 가지의 실루엣을 픽셀로 재현했다.

2

3
—

4
—

3, 4
봉황도, 2019
512×1024, 16색
64×128의 봉황도를 8부각으로 하여 색별
로 8×8 텍스처를 올렸다.

5, 6
즐거운 나의 집-복수, 2017
512×512, 12색
4부각의 패턴 디더링 처리를 한 것을 텍스
처로 사용했다.

5
—

6
—

7

Matej 'Retro' Jan

마티 '레트로' 얀

Matej 'Retro' Jan

마티 '레트로' 얀은 픽셀 아트 전문 블로그 'Retronator'의 편집자 겸 아티스트다. 그는 플레이어가 미술학교의 학생이 되는 어드벤처 게임 〈픽셀 아트 아카데미〉(근일 공개 예정)의 개발자이며, 그래픽부터 프로그래밍까지 모든 것을 담당하고 있다. 또한 컴퓨터 사이언스와 교육 학위를 가지고 있고, 디지털, 피지컬 양쪽의 영역에서 작품 제작을 행하고 있다(현재 https://pixelart.academy에서 얼리 액세스로 플레이 가능 – 옮긴이).

START
어릴 적에 집에 PC가 있어서 그것으로 그림을 그리며 놀았습니다. 그 후 대학 시절에 컴퓨터 관련 잡지에서 일을 했을 때, 게임이 아닌 픽셀 아트의 인기에 대한 기사를 쓸 일이 있어서 바로 잡지의 표지용 픽셀 작품을 만들었습니다. 그 일을 계기로 지금까지 계속 그리고 있습니다.

INPUT
처음에는 eBoy에 큰 영향을 받아서 그들처럼 아이소메트릭 투영 도법풍의 작품을 만들고 있었습니다. 제 첫 컴퓨터인 ZX 스펙트럼의 현란한 색채에도 영향을 받았습니다. 최근에는 스티븐 호벨브링스의 러프한 필치의 풍경 픽셀화도 참고하고 있습니다.

OUTPUT
여러 스타일이나 미디어에 도전하고 있기에 한마디로 정리해서 이야기하진 못하지만, 호기심을 가지고 뭐든 해 보려는 것이 기본 자세라고 할 수 있습니다. 〈픽셀 아트 아카데미〉는 더욱 간결하고 폭력이나 파괴가 아닌 창조나 탐구를 테마로 한 게임을 만들어보고 싶었기 때문입니다. 이 게임의 그래픽이나 자작 일러스트도 모두 아타리 2600의 컬러 팔레트와 ZX 스펙트럼의 팔레트로 그리고 있습니다. 이러한 묘화의 제약으로 그림을 그리는 것은 마치 퍼즐같이 즐겁습니다. 그리고 디더링의 기법에는 특히 신경을 쓰고 있습니다.

—

WEB/SNS
웹: www.retronator.com
트위터: retronator
인스타그램: retronator
유튜브: retronator48k
페이스북: retronator

1

1
Cliff Sunset, 2018
256×192
ZX 스펙트럼의 그래픽 성능(기본 8색+각색의 명암 2단계, 8×8픽셀 블록마다 2가지 색만 사용 가능). 2018년도의 '카오스 컨스트럭션' 콘테스트에서 1석을 획득.

2
-

<u>2</u>
Mountain Lake, 2018
180×240, 아타리 2600의 팔레트
주리 로라의 여행 사진을 기초로 한 페인
팅 시리즈. 세밀한 부분은 별로 정리하지
않은 인상파적인 접근법.

3
―

4
―

3
Clouds 2, 2018
320×184, 아타리 2600의 팔레트
여러 대상을 렌더링한 습작 시리즈로부터.

4
Palm Island, 2017
320×160, 아타리 2600의 팔레트
같은 시리즈로부터.

5-8
2015년부터 개발 중인 어드벤처 게임 〈픽셀 아트 아카데미〉로부터. 플레이어는 미술학교의 학생이 되어 그림을 그리는 법을 배우고, 캐릭터의 성장과 함께 플레이어도 실제로 그림을 그릴 수 있게 된다.

Merrigo

Merrigo
Merrigo

Merrigo, 아만다 하다드는 로스앤젤레스를 거점으로 그래픽이나 웹에서 활동하는 디자이너다. 20011년경부터 해 질 녘의 하늘이나 실내의 희미한 퇴색을 절묘한 픽셀로 옮겨낸 독자적인 픽셀 작품을 계속 발표하고 있다.

START
〈마더〉의 그래픽을 정말 좋아하기에 도트 그림을 그리기 시작했습니다. 처음엔 학교에서 머리를 식힐 겸 시작했었네요. 실력이 점점 늘어나며 인터넷에도 올리게 되고, 이윽고 〈언더테이블〉을 시작으로 여러 가지 멋진 게임의 그래픽에 함께하게 되었습니다!

INPUT
〈스키타이의 딸〉의 색채나 조형에 큰 영향을 받았습니다. 제 고향이 로스앤젤레스라는 것도 중요합니다. 건축물, 근처의 집들, 야자나무, 녹음이 섞인 풍경, 집 주변의 맑고 넓은 푸른 하늘 같은 일상의 한 장면이 제 작품에 반영되고 있다고 생각합니다.

OUTPUT
온기가 느껴지는, 조용하고 진정되는 그림을 좋아해서 집이나 근처 해안이나 언덕 같이 제 주변에 있는 것을 소재로 하고 있습니다. 지극히 당연한 것으로부터 평소와는 다른 매력을 끌어내고 싶습니다. 그렇기에 색의 컨트롤에는 주의를 기울이고 있습니다. 보시는 분들이 제 그림에서 일상과는 다른 모습을 발견해주시면 기쁠 것 같습니다. 그림은 평면적이고 윤곽이 없는 스타일입니다. 저의 창작에 있어서는 색채의 실험이 가장 마음에 드는 부분입니다. 비슷한 색의 팔레트를 쓰는 경우가 많네요. 대상을 기초로, 그림을 착상할 때 당시 분위기를 만들어낸 색을 선택하고 있습니다.

—

WEB/SNS
트위터: merrigo_
텀블러: merrigo

4

1
Untitled, 2015
250×158, 64색
환상과 테크놀로지. 마치 꿈속 같은.

2
Untitled, 2019
158×158, 45색
아침 햇살이 창에 비치는 순간. 보라색과
오렌지색의 대비.

3
Untitled, 2018
181×181, 34색
산뜻한 여름의 녹음과 햇빛.

4
Untitled, 2019
166×166, 32색
해 질 녘의 부드러운 어둠.

5

6

7

5
Untitled, 2017
253×238, 16색
길게 뻗은 구름과 희미한 빛. 안녕의 때.

6
Untitled, 2017
183×183, 21색
푹신푹신한 색의 실험.

7
Untitled, 2015
250×180, 16색
개인 프로젝트 콘셉트 워크.

8
Untitled, 2016
250×150, 332색
해 질 녘의 여러 가지 변화.

9
Untitled, 2016
250×140, 8색
일몰의 경치를 그린 시리즈 중 하나. 자신
의 작품집으로부터.

8

9

furukawa

1

furukawa
furukawa

디자이너로 일하며 픽셀 아트 작품을 제
작하고 SNS에 공개하고 있는 furukawa
(1990년생)는 동물과 풍경을 조합한 상냥
한 느낌의 픽셀 아트 작품으로 인기를 모
으고 있다. 자신의 작품을 모티브로 한 핸
드메이드 팸플릿 보드(목제 패널에 천을
붙인 인테리어)를 발표 및 판매하면서 '픽
셀 아트 파크(Pixel Art Park)'의 메인 비주
얼을 담당하고 있다.

START
학생 시절, 홈페이지용 소재를 만들기 위
해 사용했던 그래픽 소프트웨어로는 저해
상도의 그림밖에 그릴 수가 없어서 필연적

으로 픽셀의 느낌이 나는 그림을 그리게
됐습니다. 그러던 중 m7kenji 씨의 작품과
만나, 제가 만들던 소재나 지금까지 봐왔
던 게임 그래픽과는 또 다른 픽셀 아트의
디자인성에 놀라게 됐습니다. 그 뒤로 하
나의 작품으로서 픽셀 아트를 그리게 되었
습니다.

INPUT
m7kenji, 〈로쿠조 히토마〉, 〈스키타이의
딸〉, 〈저니〉.

OUTPUT
작품 대부분이 가운데 한 마리의 동물, 그

주변에 풍경이라는 구성으로 통일되어 있
습니다. 중앙의 동물은 각자가 가지고 있
는 자연의 한가로운 분위기나 환상적으로
아름다운 분위기, 퇴폐적이고 살벌한 분
위기 등을 그리고 있습니다. 또한 자유롭
게 그리고 있기에 색상의 제한은 두고 있
지 않습니다만, 가능한 한 적은 수의 색으
로 아름답게 색을 쓰는 것처럼 보이기 위
해 의식하며 그리고 있습니다.

WEB/SNS
웹: furu-pixelart.moo.jp
트위터: fururirelo

2
–

1
–
amatsunuri, 2018
110×110, 27색
신비적인 분위기가 나는 색 조합으로.

2
–
kure, 2017
110×110, 25색
애수를 느낄 수 있는 색 조합으로.

3
–
some, 2017
110×110, 46색
가을의 풍경과 단풍.

3
–

4
-

4
-
shimi, 2017
110×110, 20색
빙산의 추위가 전해지도록.

5
'픽셀 아트 파크 5' 메인 그래픽
CL: 픽셀 아트 파크, 2018
336×474, 17색
올해는 겨울에 개최되기에 눈사람.

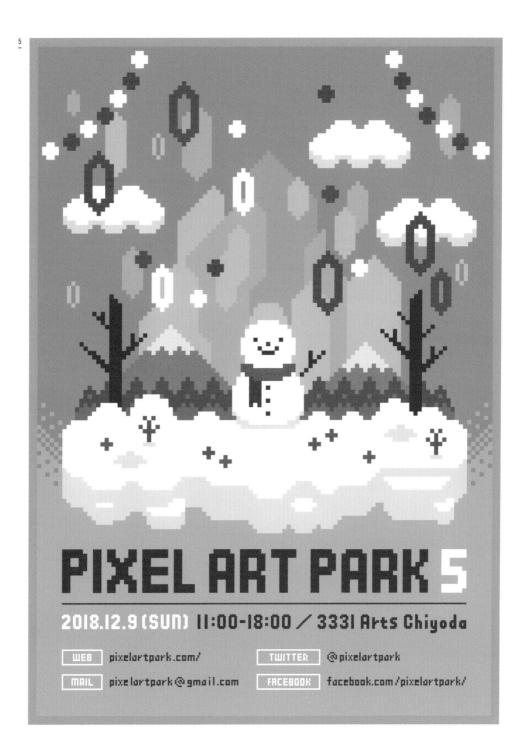

픽셀 아트 파크

일본 최대급 도트 그림 전용 이벤트

픽셀 아트 파크는 픽셀 아티스트들이 손수 만든 작품을 발표, 판매하는 일본 최대급의 픽셀 전용 이벤트다. 회장에서는 게임이나 애플리케이션, 일러스트, 상품, 음악, 예술 작품에 이르기까지 픽셀을 소재로 한 다양한 표현 방식들이 전시되어 있다. 2015년 첫 개최 이래, 거의 1년에 한 번의 페이스로 개최되고 있다. 회가 거듭될수록 규모도 확대되어, 2018년 제5회에서는 출전자가 77그룹, 방문객 2000명 이상을 기록했다. 픽셀 아트 파크의 운영 위원회를 맡고 있는 TECO, 모노리 두 분에게 이벤트의 배경에 대해 물었다.

기본적인 운영 방침에 대해 알려주세요.

TECO: 전에는 도트 그림을 테마로 한 전시 판매 이벤트가 없었기에, 모노리 씨와의 만남을 계기로 픽셀 아트 파크(이하 PAP)를 시작했습니다. '파크'라는 말에는 공원처럼 누구나 모일 수 있는 장소로 하고 싶다는 생각이 담겨 있었습니다. 레트로 게임에서 핸드메이드까지 폭넓은 취향의 도트 그림을 좋아하시는 분들이 와주셨으면 하고 생각합니다.

모노리: PAP에선 레트로 게임에서 유래된 그리움뿐만 아니라 도트 그림의 새로운 매력을 이벤트를 통해 느껴주셨으면 좋겠다고 생각합니다. 이것은 어디까지나 제 개인적인 의견이지만, 이벤트를 운영하는 멤버들은 각자가 다른 방식으로 도트 그림을 받아들이고 있습니다. 전원이 공통된 방침을 가질 필요는 없다고 생각합니다. 아마 그런 부분이 독특한 분위기를 만들고 있는 걸지도 모르겠네요.

TECO: 운영진 전체가 그러한 '새로움'을 정의하고 있는 건 아닙니다. 운영을 계속 해나가며 느낀 점은 표현 기법이나 모티브, 미디어에 대한 새로운 전개를 하는 한편으로, 어른들에게 있어서 '그리운' 도트 그림이 젊은 층에게 '새로움'을 이끌어내는 경우도 있다는 겁니다. 많은 작가분들이 다양한 작품을 전시해주시는 것만으로도 방문객들에게 있어서는 '픽셀 아트의 새로움'을 느낄 수 있는 게 아닐까 하고 생각합니다.

두 분 모두 픽셀에 관련된 상품 제작이나 인디 게임 개발에 관련되어 계신데요. PAP 개최에 이르기까지의 구체적인 경위를 들려주세요.

TECO: 어린 시절에 게임에서 체험한 도트 그림을 어른이 되어서도 데포르메 표현의 일종으로 매력을 느꼈습니다. 이윽고 아트 이벤트 등에서 도트 초상화를 그리게 되었고, 그런 표현이 사람들에게 폭넓게 닿는다는 실감을 했습니다. 그 후 자주 제작 상품을 전시하는 이벤트에서 동료를 찾던 중 픽셀을 테마로 한 상품을 만들고 있던 모노리 씨를 알고 이야기를 건넸던 게 첫 접점이었습니다. 그게 2014년이었고, 만나고 반년 뒤인 2015년 봄에는 제1회 PAP가 개최되었습니다.

모노리: TECO 씨와 '도트 그림 작품만 잔뜩 있는 이벤트가 있으면 재밌겠다'라고 이야기했던 게 PAP의 직접적인 시작으로 이어졌습니다. 당초에는 픽셀 스타일의 수제품을 전시 판매하는 것을 중심으로 출전했습니다. 그때는 아직 오리지널 도트 그림 상품을 제작하는 분이나 그런 작품을 SNS에 투고하는 사람도 적다는 인상이었습니다. 그렇기에 첫 이벤트의 출전자를 모을 때는 각종 이벤트 회장을 돌며 필사적으로 출전자를 찾아다녔었네요.

TECO: 그러던 중, 아티스트인 furukawa 씨의 작품과 만나게 됐습니다. 게임스러움과 귀여움의 밸런스가 정말 좋았기에 PAP의 메인 그래픽을 부탁하게 됐습니다.

회를 거듭하면서 겪은 변화에 대해서 알려주세요.

모노리: 매번 작가분들이나 손님들의 힘으로 이벤트의 전체적인 레벨이 오르고 있는 느낌입니다. 초회 때 Mr.도트맨 씨가 방문해주셔서 PAP에 출전해보고 싶다고 말씀하셨을 때는 정말 기뻤습니다. 또 도트 그림에 관심이 있는 계층이 확대되고 있는 것도 실감하고 있습니다. 규모가 커짐에 따라 운영도 점점 힘들어지고 있습니다만, 바라시는 분들이 있는 한 계속하고 싶다고 생각합니다.

TECO: 2회에는 손님들이 예상보다 많이 오셔서 할 수 없이 한 입장 규제를 걸었습니다. 그 점에서 반성할 부분이 정말 많았습니다만, 그 반향 덕분에 많은 작가분들이 흥미를 가지게 되었습니다. 3회에는 〈마더3〉의 아트 디렉터이신 이마가와 노부히로 씨가 출전하셨고, 4회부터는 기업에서 출전하기 시작했고, 5회에는 러시아에서 waneella 씨가 해외 첫 출전을 하게 되는 등 참가자도 점점 다양해지고 있습니다.

모노리: 2016년 이후, 도트 그림 작가나 관련 이벤트도 점점 늘어나 각종 이벤트를 축으로 한 도트 그림의 새로운 관계가 점점 넓어진다고 느끼고 있습니다. 저희들이 그 흐름에 공헌하고 있다면 기쁘겠습니다. PAP의 출전자분들끼리 새로운 컬래버레이션을 하는 일도 늘어났습니다.

앞으로의 바람에 대해 알려주세요.

모노리: 도트 그림을 테마로 남녀노소가 모이는 PAP의 독자적인 분위기는 운영자와 출전자 그리고 참가해주시는 여러분 덕분이라 생각합니다. 그런 밸런스를 소중히 생각하며 새로운 도전을 계속해보고 싶습니다.

TECO: 다음에도 꼭 와주셨으면 기쁘겠습니다.

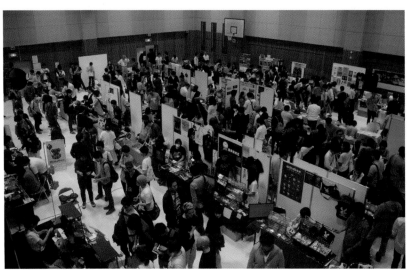

'픽셀 아트 파크 4' 회장 풍경

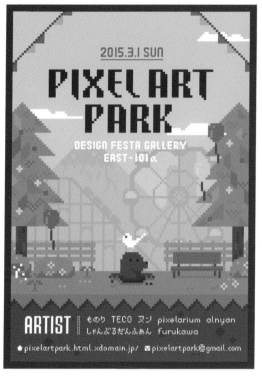

'픽셀 아트 파크' 광고지
D: furukawa, 2015

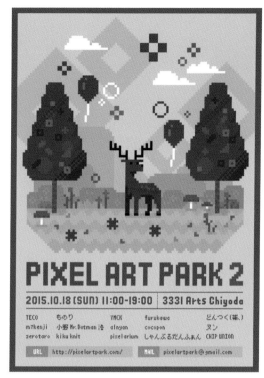

'픽셀 아트 파크 2' 광고지
D: furukawa, 2015

'픽셀 아트 파크 3' 광고지
D: furukawa, 2016

'픽셀 아트 파크 4' 광고지
D: furukawa, 2017

'픽셀 아트 파크 4' 광고지
D: furukawa, 2017

픽셀 아트 파크
도트 그림을 좋아하는 사람들에 의한 도트
그림 전용 이벤트. 도트 그림의 매력이나
가능성을 국내외에 전하는 콘셉트다.

WEB/SNS
웹: pixelartpark.com
트위터: pixelartpark
페이스북: pixelartpark

'픽셀 아트 파크 5' 광고지
D: furukawa, 2018

'픽셀 아트 파크 5' 광고지
D: furukawa, 2018

제2장
픽셀 매너리즘
Pixel Mannerism

20세기 후반 비디오 게임 세계에서 발전한 도트 그림 고유의 캐릭터나 배경 스타일은

당시를 리얼타임으로 경험한 세대를 중심으로 공통의 시각 언어로 받아들여져

소위 '게임다움'을 표현하는 고전적인 기호 표현으로 정착하였다.

현재는 그 스타일의 팔레트를 인용, 재해석하며 새로운 이미지 표현을 좇는 크리에이터들이

각자의 활동을 널리 펼치고 있다.

m7kenji

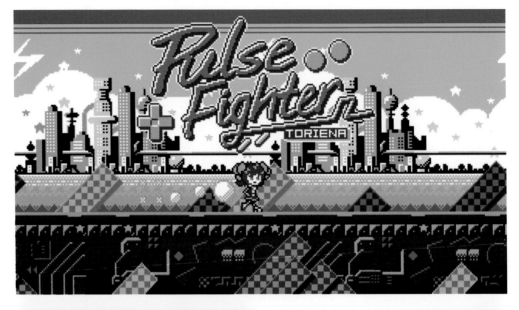

1

1
토리에나 〈PULSE FIGHTER〉 MV, 2014
320×180, 52색
뮤지션 토리에나의 MV 그래픽. 캐릭터나
세계관은 토리에나의 아이디어. 당시 완
전히 지쳐 있었던 저는 그녀에게서 굉장히
좋은 영향을 받았습니다.

2
번아웃 신드롬, 〈하이 스코어 걸〉 MV, 2017
320×180, 52색
후렴구 가사의 문자 표현에 주인공이 가진
심상을 더욱 겹치도록 보이는 방법에 신경
을 썼습니다.

인터뷰 : m7kenji

레트로를 넘어 테크놀로지 아트로

도트 하나하나의 배치로부터 캐릭터의 표정을 다채롭게 그려내어, 영역 횡단적인 픽셀 아티스트로 활동하는 m7kenji. 휴대 전화의 대기 화면이라는 미니멈한 환경부터 시작된 그의 제작 활동은 GIF 애니메이션, 영상, 게임, VJ, 상품까지 넓어져, 레트로뿐만 아니라 현대적인 표현으로서의 픽셀 아트의 가능성을 제시하고 있다. 다채로운 활동을 하고 있음에도 m7kenji의 작품은 '도트를 찍는다'라는 픽셀 표현의 본질에서 흔들리는 일이 없다.

일단은 도트 그림과의 만남에 대해 들려주세요.

유소년기에 가정 형편 때문에 슈퍼 패미콤 같은 게임기를 사지 못하고, 〈다마고치〉나 키 체인 게임 〈테트리스〉, 게임보이나 원더 스완을 가지고 놀았습니다. 그러니까 모노크롬 도트 그림이 원점입니다. 거기서부터 고등학교 시절에 주웠던 슈퍼 패미콤에서 체험한 〈파이널 판타지 VI〉이나 게임보이판 〈별의 커비〉에서 표현한 제한된 적은 도트 속에서 캐릭터의 감정을 다양하게 나눠 그리는 기법을 보고 놀랐습니다. 이때의 체험을 이용해 토리에나의 〈PULSE FIGHTER〉 MV(2014)[작품 1]에서 캐릭터를 만드는 등 지금 작품을 만들 때도 살리고 있습니다.

픽셀 아트를 제작하게 된 계기는?

처음에는 멋진 휴대 전화 대기 화면을 가지고 싶다는 단순한 이유로 오리지널 대기 화면을 배포하는 사이트를 만들어, 2색의 도트 그림을 그리기 시작했습니다. 도트 그림은 그림을 그리는 게 특기가 아니라고 해도 시작할 수 있기에, 이 시절에는 '작품'이라기보다는 '용량 제한이 있는 웹 소재'라고 의식하며 만들고 있었습니다. 사이트의 인지도가 올라가며 휴대 전화 메일 수신용 GIF 애니메이션이나 데코 메일용 장식 소재를 넣어서 만들게 되었습니다[그림 1]. 그 시절에 저는 일러스트보다는 움직임이 있는 작품 쪽이 특기라는 걸 자각했습니다. 그 뒤에 플래시가 유행하던 시기에는 인터넷 유저가 자유롭게 만든 플래시 작품에 자극받아 저도 도트 그림을 이용한 작품이나 휴대 애플리케이션[그림 2, 3]을 만들게 되었습니다.

90년대 말 이래 칩튠이나 픽셀 아트가 하나의 서브컬처로 발전했는데, 이런 흐름을 언제부터 의식하셨나요?

전문대를 다니던 시절에 YMCK의 MV나 델라웨어의 작품을 본 적이 있습니다. 당시엔 아직 '칩튠'이라는 말도 일반적으로 쓰이지 않았네요. '8비트'라는 단어로 해외 사이트를 검색하면서 정보를 모았습니다. '도트 그림'이 아니라 '픽셀 아트'라는 말이 침투하기 시작한 것도 극히 최근이라고 생각합니다.

개인 취미의 영역에서 현재의 아티스트 활동으로 이어진 터닝 포인트가 있으신가요.

당시에 일하던 직장의 외국인 동료가 세계적으로 유명한 칩튠 이벤트 'BLIP

그림 1
데코 메일용 탬플릿 소재, 2005~
대부분 110×50, 2색

그림 2
motionBit, 2008
240×266, 제한 없음

FESTIVAL'을 주최하던 사람과 아는 사이었어요. 그때 마침 GIF 애니메이션에 게임보이로 만든 음원을 붙인 작품을 유튜브에서 공개하고 있었는데, 그 작품을 보여준 걸 계기로 이벤트에 VJ[작품 3]로 참가하게 되었습니다. 그 뒤에 영상 작품을 의뢰받는 기회가 늘어나고, 래퍼인 DOTAMA 씨와 칩튠 아티스트인 USK 씨의 트랙 〈통근송에 영광을〉(2012)의 MV[그림 4]를 당시에 일하던 회사의 일을 겸하며 만들었습니다. 이 일을 계기로 영상 작가인 오츠키 소우 씨와도 알게 되어 더욱더 활동의 폭이 넓어졌습니다.

픽셀 표현의 즐거움이나 제작의 포인트에 대해서 들려주세요.

정보의 해상도에 제한이 있는 와중에 모티브의 인상적인 부분을 추상화시켜서 레이아웃을 하는 점이 즐겁습니다. 또 감상하는 입장으로선, 한정된 정보를 자신의 경험이나 상상을 통해 부풀리는 것이 즐거움이라 생각합니다. 그래서 제 작품은 다른 사람들이 상상할 수 있는 여백을 남겨놓도록 하고 있습니다.

　제작에 있어서는 기호를 조합하도록 하면서 만들고 있습니다. 한정된 리소스로 만들어진 옛날 게임의 화면과 마찬가지로 파츠 단위의 도트를 찍어가면서 만든 파츠를 맵칩처럼 조합하는 방법입니다. 작품의 중심이 되는 캐릭터는 실제 게임의 도트 그림 캐릭터의 스케일이나 고저를 의식하며 심플한 선으로 크게 그리도록 하고 있습니다. 또 게임에서 유래한 것에 그치지 않고 그래픽이나 일러스트로서 즐거움이 있도록 항상 생각하고 있습니다.

　다만 제가 그리고 싶다고 생각하는 그림의 모티브는 없습니다. 그 점에서는 아티스트라기보다는 디자이너 타입이라고 생각합니다. 상대가 추구하는 일이나 주어진 조건하에 최선의 표현을 생각해나가며 만드는 경우가 많습니다. 자신의 세계와 마주하는 기회도 언젠가 만들어보고 싶다고 생각합니다.

픽셀 아트의 현재와 앞으로의 전망에 대해 생각하는 게 있으시면 들려주세요.

약 10년 전까지만 해도 도트 그림은 게임과 깊은 연관성을 가진 표현이라고 생각되어왔지만, 지금은 순수하게 형태로서의 즐거움이나 유채화나 수채화 같은 터치를 함께 맛보며 평가받는 시대가 됐다고 생각합니다. 레트로 붐이나 유행으로 끝나버리는 게 아닐까 하고 생각한 적도 있었지만, 여러 작가분들의 새로운 시점이나 표현과 만날 때마다 도트 아트의 세계가 넓다는 것을 실감합니다. '전자 기기 화면에 표시되는 것'이라는 전제가 아니라 미디어에 구애되지 않는 표현 방법의 하나로 발전해나가는 걸지도 모르겠네요.

그림 3
로쿠조 히토마, 2010
240×266(게임 내에선 120×120), 3색(게임 내에선 2색)

m7kenji

1986년 카나가와현 태생, 2003년부터 휴대 전화용 대기 화면 사이트의 개설과 함께 활동을 개시. 데코 메일용의 GIF 애니메이션이나 휴대 플래시 등 모바일 콘텐츠의 제작 경험을 통해 2008년경부터 도트 그림을 사용한 작품 제작을 시작. 2010년부터 주로 칩튠신을 중심으로 VJ 활동을 개시. 2013년부터 영상 작가 오츠키 소우의 밑에서 게임적 표현을 이용한 많은 영상 작품의 제작에 관여하였다. 현재는 HANDSUM inc. 소속.

WEB/SNS
웹: m7kenji.com
트위터: m7kenji
인스타그램: m7kenji
텀블러: m7kenji-works.tumblr.com
유튜브: m7kenji

그림 4
DOTAMA×USK 〈통근송에 영광을〉 MV,
2012
320×180, 52색

3
_

3
_
픽셀 VJ 클립, 2012~2018
대부분 80×60, 제한 없음
VJ 소재. 이벤트 때마다 조금씩 늘려나가
고 있다. 순수하게 소리를 즐길 수 있도록
표현에 신경 쓰고 있다.

4
—

4
—
〈SQUARE SOUNDS〉 광고지, 2016~2018
368×368, 5색
스스로 체험해온 칩튠 라이브의 고양감이
나 분위기를 시각화.

5
—

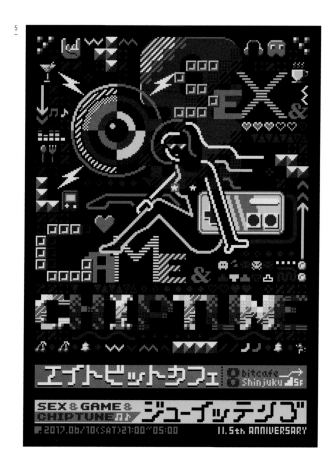

5
—
8bitCafe_11.5! −sex & game & chiptune−,
2017
208×288, 5색
게임 & 80년대 서브컬처 바 '에이트 비트
카페'의 주년 기념 이벤트 광고지.

6

전망, 2015

160×568, 5색

개발 중지된 애플리케이션의 콘셉트 이미지.

7

음악, 2017

208×288, 4색

nanoloop라는 게임보이의 시퀀서 프로그램을 이미지해서 만들었습니다.

8

수면, 2017

208×288, 5색

수면이 부족했기에 건강하게 자는 모습을 그렸습니다.

7

8

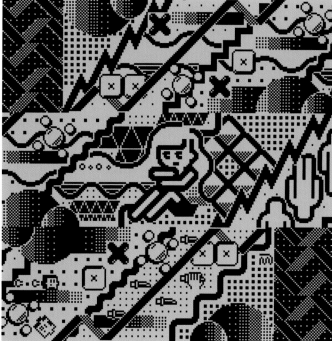

9
—

9. 10
오리지널 머플러 그래픽, 2017~2018
74×640, 2색
'흐름'[작품9]과 '공간'[작품10]. 내가 가
지고 싶은 머플러를 만들고 싶다는 동기로
제작. 표현력을 업데이트하는 수단이기도
하다.

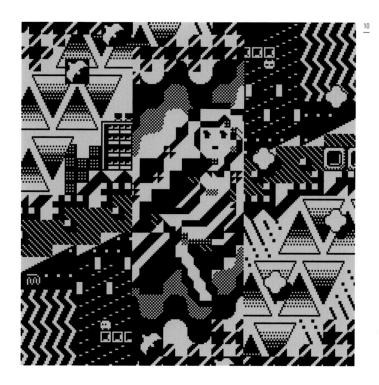

10
—

BAN-8KU

1

1
도트 그림 아기 고양이, 2015
32×32, 24비트
호기심이 왕성하고 언제나 진지한 아기 고양이. 여러 종류의 고양이 상품도 전개하고 있습니다. 각종 작품이나 안건에 몰래 숨어 있을지도.

2
SHIBUYA Cat street, 2018
512×512, 24비트
시부야 캣 스트리트를 횡스크롤 게임의 배경처럼. 습격해온 인베이더도 기대하고 있다.

BAN-8KU
BAN-8KU

2013년에 키시모토 슈지로부터 시작된 프로젝트다. 파노라믹하고 팝한 작품으로 스스로의 작품뿐만 아니라 기업이나 이벤트의 프로젝트에도 적극적으로 참여하고 있다. 또한 도트 그림의 새로운 표현을 탐구할 수 있도록 견본을 보여준다는 느낌으로 전시도 하고 있다. 대부분의 업무는 시부야 109 기념 티셔츠나 아키하바라관광협회 상품, 시부야 픽셀 아트나 '도쿄 게임쇼'의 공식 상품, 토요타나 코쿠민을 위한 일러스트 등이다. 오리지널 캐릭터인 '도트 그림 아기 고양이'를 선보이고 있다.

START
80년대 게임의 영향이 강합니다. 패미콤, 게임보이, 슈퍼 패미콤을 중심으로 수많은 게임을 즐겼습니다. 게임에 의해 데포르메를 당한 캐릭터나 회화를 떠오르게 할 정도로 복잡한 몬스터 등 여러 취향의 비주얼이 모두 사각의 칸에 표현되어 있다는 점에 깜짝 놀라며 창작 의욕이 샘솟았습니다.

INPUT
〈마리오〉나 〈고에몬〉 시리즈, 〈마더 2〉, 〈파로디우스〉, 〈메트로이드〉, 〈SAGA〉, 〈moon〉, 격투 게임 전반. 어린 시절에 만났던 게임들, 부모님 댁에 늘어난 고양이들, 일본.

OUTPUT
복잡한 도트 그림의 섬세함, 데포르메 된 도트 그림의 다이내믹함을 교차시킨 작품을 만드는 것을 목표로 하고 있습니다. 게임의 요소라는 점을 뛰어넘은 독립된 장르가 되는 것을 목표로 라이프 스타일에 녹아드는 작품을 추구하고 싶습니다.
—

WEB/SNS
웹: ban-8ku.jp
트위터: ban8ku
인스타그램: ban8ku

1

3

3
BLD, 2018
1024×1024, 24비트
일본화의 레이아웃을 참고해 구름으로 구
획을 이어 넓이가 느껴지는 세계를 목표로
했습니다.

4

5

4
약국 코쿠민 픽셀 아트
CL: 시부야 픽셀 아트, 고쿠민, 2018
512×512, 24비트
캠페인용 MV를 제작. 숲이나 사막, 우주
같은 여러 배경의 비주얼을 그려냈다.

5
신주쿠구 목욕탕 제7회 수증기 할배 축제,
'SENTO QUEST'
CL: 신주쿠목욕탕조합, Concent, Inc.,
2018
512×512, 24비트
신주쿠구의 목욕탕을 순례하는 스탬프 랠
리 이벤트의 키 비주얼. 게임 세계관을 의
식하며 표현.

6
'도쿄 게임 쇼 2018'의 오피셜 티셔츠
CL: Tokyo Otaku Mode Inc., 2018
512×512, 24비트
테마는 'GAME LOVER'. TGS의 컬래버레
이션 티셔츠는 2018년으로 6년째를 맞이
하였다.

EXCALIBUR

EXCALIBUR
EXCALIBUR

도쿄와 교토를 거점으로 활동하며 평
면·입체·영상 등을 제작 및 판매하는 현
대 미술 서클. '스트리트 이더넷 필드'라
는 키워드로 현실, 가상 세계, 혹은 양쪽
이 함께하는 테마를 탐구한다. 개인적인
기억이나 감성에 집합적인 기록이나 이성
을 교차시켜 그 경계선을 애매하게 만드
는 작품을 만들고 있다. 그래픽이나 게임
을 의뢰받아 제작하는 것부터 음악 이벤
트의 VJ까지 폭넓게 활동하고 있다. 2018
년 '어반 아트 페어-파리 2018'에 출전했
고, 2017년 제12회 '태그보트 어워드'에서
준 그랑프리를, 같은 해 '교토 국제 영화제
2017'에서 우수상을 수상했다.

START
초등학교 시절, 패미콤의 전원을 넣은 순
간부터 친근함을 느꼈기에 이유를 말한다
는 것은 어렵습니다. 다만, 픽셀이라는 디
지털 화상의 최소 단위가 무한하게 늘어나
며 '세계'를 구축하는 것에 관심이 있었습
니다. 그것은 미니멀리즘과도 통하는 철
학이라고 생각합니다.

INPUT
일본 신화.

OUTPUT
실제 존재하는 풍경이나 과거에 있었던 역
사 같은 '현실'을 레트로 게임처럼 표현하
고 있습니다. '가상'이란 것은 현실에 존
재하지 않는 것이 아니라, 현실에 있을지
도 모르는 그 어떤 것이라 생각합니다. 그
현실에 있을지도 모르는 풍경이나 벌어졌
을지도 모르는 역사는 우리들의 생활과 겹
쳐지며 덧없이 사라집니다. 그것을 다차
원 우주의 흔들림이라고 부르는 사람도 있
지만, 저에게 있어선 기억의 단편에 있는
레트로 게임의 선택지처럼 느껴집니다.
그런 가상으로부터 현실의 공략법을 기록
하고 있습니다.
—

WEB/SNS
웹: www.entaku.net
트위터: ENN
인스타그램: ysrtnk
페이스북: ysrtnk

1

2

1
용궁학교 ARG부
CL: 용궁학교 학생회 루크루, 2012
120×160, 5~11색
대리 현실 게임 〈용궁학교 ARG부〉의 이미
지 비주얼로 제작.

2
LAST STAGE, 2007~2010
120×160, 6~9색
현실의 역사를 가상의 레트로 게임으로 제
작한 'META BIT'라 이름 지은 작품. 인화
지에 디지털 프린트.

3
PRAY THE GAME
CL: 시부야 픽셀 아트 실행위원회, 타이
토, 2018
120×170, 11색
타이토 〈스페이스 인베이더〉와의 컬래버

레이션으로 제작.
©SPACE INVADERS™
©TAITO 1978, 2018
Designed by EXCALIBUR

4
—

5
—

6
—

7
—

4
온덴바시 시부야강
CL: 시부야 픽셀 아트 실행위원회, 타이
토, 2018
208×148, 13색
타이토 〈스페이스 인베이더〉와의 컬래버

레이션으로 제작.
©SPACE INVADERS™
©TAITO 1978, 2018
Designed by EXCALIBUR

5-7
속세 도트 그림 〈TOKYO 800 BIT〉 시리즈
CL: 아메노 무라쿠모, 2017
각 223×148, 7~15색
종이에 지클레이 프린트 (42×29.7cm)

5
눈이 그친 니혼바시.

6
오지 참배를 위해 팽나무 아래에 모인 섣
달 그믐날의 여우들과 여우불.

7
우에노 시노바즈노이케.

Meikyo Yamato-damashii Shibuya (Sabun), 2018
250×360, 15색

아트 페어 '어반 아트 페어-파리 2018' 출전작. 종이에 지클레이 프린트, 스크린 프린트,
분말 유리(59.4×84.1cm)

Kutsuwa

쿠츠와
Kutsuwa

2009년경부터 픽시브나 트위터에서 팬아
트나 친근한 대상을 도트로 그리며 개인
활동을 시작했다. 또한 게임 관련 중심의
GIF, MV의 제작도 하고 있다. '도트 그림
참 좋지, 즐겁지'라는 감각을 자기 나름대
로 표현한다.

START
패밀리 컴퓨터

INPUT
패밀리 컴퓨터

OUTPUT
따뜻함, 치유되는(저 자신도) 그림입니다.
—

WEB/SNS
트위터: ktwfc
텀블러: wanpakupixels

1
found the new star, 2018
252x224, 59색
새로운 별을 찾아낸 고양이들. 대회 출품작.

2

2
도쿄 요총총화, 2019
256×256, 26색
도쿄를 요괴의 거리로. 대회 출품작.

3
크레이프 가게, 2018
256×256, 67색
문조의 크레이프 가게. 만약 가게가 크레
이프였다면.

4
대기 중, 2018
256×160, 63색
인기 있는 펭귄을 기다리는 중. 펭귄의 모
습이 멋지다고 느꼈습니다.

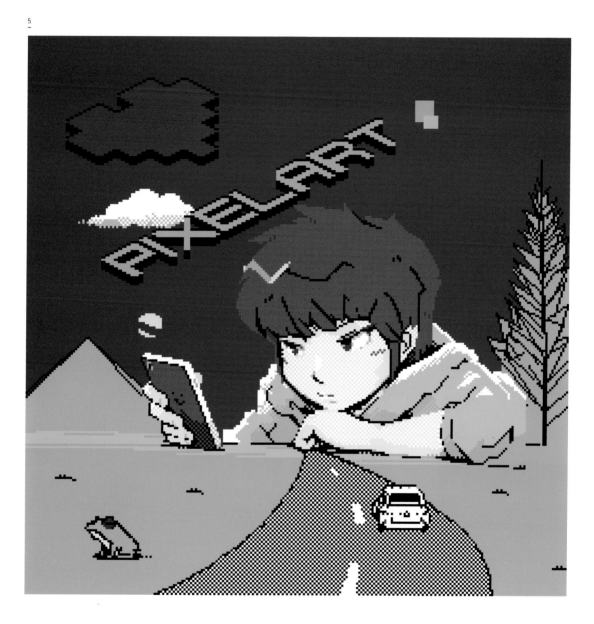

ta2nb

1
—

1
'AKIBA VIGNETTE' 시리즈
CL: SB 크리에이티브, 2011
게임 정보지 〈게마가〉에서 연재. 아키하바
라의 거리를 걸으며, 어디를 그려낼까 고
민했었습니다.

2
시부야 점묘제 2019, 2019
'시부야 픽셀 아트 2019'에 입선한 작품.
'시부야', '요괴', '시대', '축제'라는 테마
를 전부 집어넣으며, 지금까지 없었던 최
대의 도전.

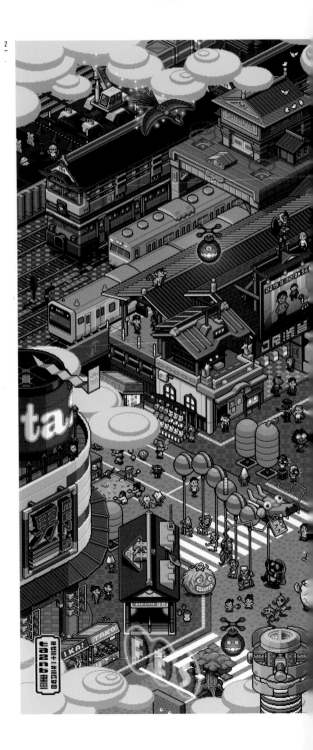

ta2nb

ta2nb

컨슈머 게임을 개발하고, 피처폰에서 스마트폰으로 옮겨가는 과도기에 애플리케이션을 개발하다 2010년 프리랜서로 전향했다. 현재는 오이타현에 거주하고 있다. 애플리케이션, 서적, 광고, 뮤직비디오 등 장르를 가리지 않고 도트 그림을 제작 중이다. 2년 반 동안의 활동 중단이 있었지만, 2018년부터 활동을 재개해 친구와 애플리케이션 개발을 시작했다. 제1탄으로 도트 그림풍 초상화를 만들 수 있는 애플리케이션 'Pippo!!'를 릴리스했다.

START

유치원 시절 패미콤 소프트웨어의 설명서에 실려 있던 도트 그림을 따라 그렸던 기억이 있네요. '게임을 만드는 사람이 되고 싶다=도트 그림을 그린다'라는 어린 시절의 생각을 그대로 간직한 채로 어른이 된 것 같습니다. 대학을 막 졸업했을 때는 3D의 전성기라 도트 그림에 관련된 일을 찾을 수 없어서 고생했지만, 지금은 도트 그림이 하나의 문화로서 완전히 정착된 느낌이 들어서 기쁩니다.

INPUT

레고, eBOY, 초기 패미콤 소프트웨어에 있었던 도트 그림(아웃라인으로 그려진 독특한 화풍), 〈마리오 페인트〉, 〈데자에몬〉.

OUTPUT

특별히 고집하고 있는 것은 없습니다. 여러 방식을 시도해보고 있습니다.

—

WEB/SNS

웹: ta2nb68.wixsite.com/pixelandmore
트위터: ta2nb

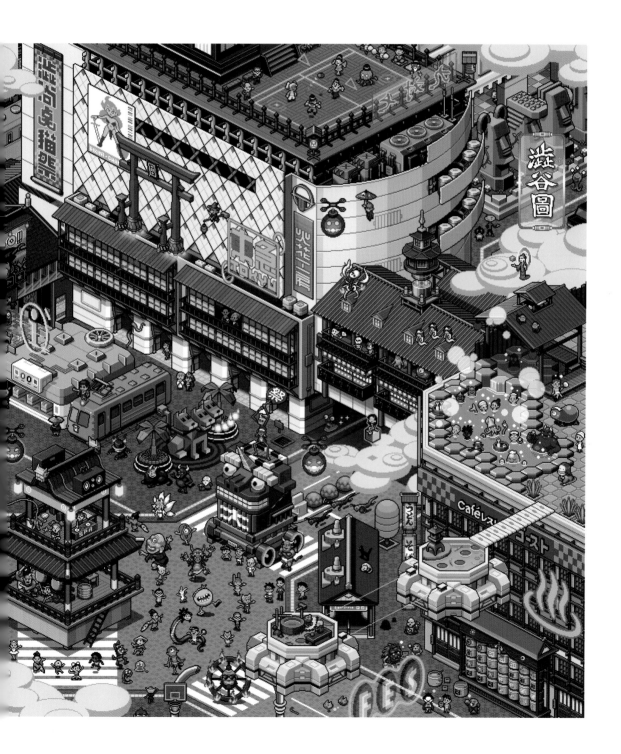

3
—

<u>3</u>
Cheeky Parade 〈C.P.U!?-히게드라이
버-Remix〉MV
CL: 에이펙스 뱅가드, 2014
아이돌 유닛 Cheeky Parade의 클라우드
펀딩 프로젝트. 원곡 MV에서도 도트 그림
소재를 담당했었고, 이 리믹스에선 더욱
더 도트 피처링을 해서 마무리.

<u>4</u>
Portrait of Me and my Son, 2013
프리랜서가 되어서 도내에서 노마드 워커
로 일하던 시절입니다. 저해상도이면서도
오히려 색상은 가능한 한 늘리는 스타일로
그렸습니다.

4
—

5
'롤링 크레이들' 포스터 일러스트레이션
CL: 롤링 크레이들, 2014~2015
먼저 아래 절반을 포스터로 제작하고, 나
중에 한 장 더 추가하게 되어 세로로 이어
지도록.

soapH

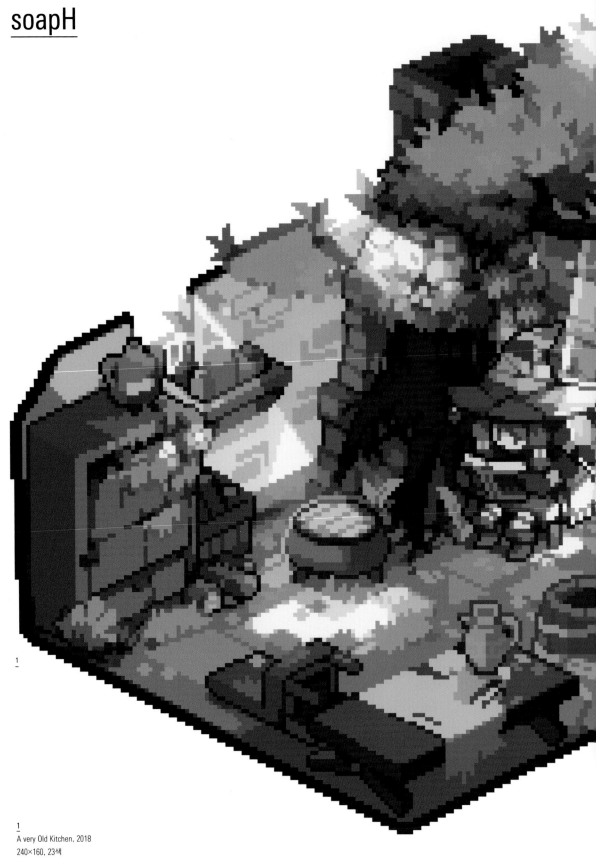

1

1
A very Old Kitchen, 2018
240×160, 23색
창가에서 빛을 탐구. 마녀(당연히 모자를
쓴)와 마법이라는 모티브가 마음에 든다.

soapH
hiểu

아이소메트릭 투영 도법에 의한 실내 풍경이 특징적인 soapH는 1997년 베트남 태생이다. 17세 무렵부터 픽셀 아트를 만들기 시작해, 현재는 프리랜서 픽셀 아티스트로서 클라이언트 워크, 자주 제작 양쪽에서 활동하고 있다.

START
어릴 적에 게임기는 가지고 있지 않았지만, 집에 오래된 PC가 있었습니다. 그것으로 심심풀이 겸 그림을 그리기 시작했던 게 시작입니다. 그 뒤에 디비언트아트에 투고된 픽셀 아트 작품의 영향을 받아, 그와 같은 그림을 그리고 싶다고 생각해서 본격적으로 그리기 시작했습니다. 그 뒤로 아이소메트릭 투영 도법에 의한 실내 시리즈를 중심으로 그리기 시작했습니다. 좋건 나쁘건, 당초의 생각과는 다른 도착점에 도달했다는 생각도 듭니다.

INPUT
처음부터 픽셀 아트에 푹 빠졌던 건 아니었지만, 〈파이널 판타지 택틱스 어드밴스〉의 쿼터뷰 모형 정원 분위기나 JRPG의 독자적인 뉘앙스, 〈심즈〉, Uruti의 작품 등.

OUTPUT
특히 빛과 하이라이트의 표현에 신경을 쓰고 있습니다만, 컬러 팔레트 설계에 대해서는 제가 목표로 하는 표현이 가장 우선이고, 원리주의적은 아닙니다. 픽셀 아트도 표현적이어야 한다고 생각합니다. 아이소메트릭 투영 도법에 대해서도, 모든 요소와 룰을 엄격히 지키며 그린다면 굉장히 재미없어진다고 생각합니다.

—

WEB/SNS
트위터: soapdpzel

2

<u>2</u>
Old Kitchen, 2018
200×160, 25색
부엌과 마녀라는 모티브는 좋아해서 자주 그리는 테마로, 이것이 계기가 되어 게임 제작에도 관여하게 되었다. 창에서 비치는 빛을 처음으로 잘 그려낸 작품.

3
Evening hour, 2019
320×240, 24색

거실이나 라운지, 부엌, 카페처럼 마음이
편한 공간을 그리는 경우가 많다. 이 작품
과 다음 작품에선 빛의 표현과 색채라는
테마를 탐구했다. 내 방에 비치는 빛을 관
찰하며, 팔레트를 디자인했다. 고양이에
대해 특별한 애정이 있는 건 아니지만, 실
내 여기저기에 그려 넣을 수 있는 좋은 소
재다.

4
Mew Brew Cafe, 2019
383×216, 28색

5
Discarded Cafe project, 2017
320×184, 26색
상당히 초기의 작품으로, 스스로 게임을
만들려고 했던 시절의 작품. 횡 스크롤
포인트 & 클릭식 어드벤처를 구상하고 있
었지만, 일과 학업의 문제로 취소. 현재의
편안한 화풍이나 색채와는 상당이 다른,
모던하고 묵직한 색조다.

Nobuhiro Imagawa

1

2

1
ALIVE?, 2018
138×204, 256색
해 질 녘의 공원에 모여, 이쪽을 바라보는
동물 같기도, 사람 같기도 한 주민들. 곰
인형은 대체 누구인가? 보고 있는 나는 사
람인가, 그게 아니면 등장인물들과 같은
모습인가, 과연 살아 있는 것인가?

2
천공의 캄파넬라, 2018
238×414, 256색
머나먼 상공에 떠오른 거대한 성, 중앙의
탑에는 이야기의 열쇠가 되는 종, 캄파넬
라가 매달려 있다. 그런 천공의 성에 들르
게 된, 드래곤을 타고 세계를 여행하는 소
년의 한 장면을 이미지.

3
거리 고양이, 2018
204×134, 256색

추억의 쿼터뷰 게임 화면의 거리를 이미지로 만들었다. 여러 고양이들이나 생물, 건축물, 탈것 등을 콤팩트하고 선명하게 표현한 거리 시리즈 중 하나. 2019년 연하장 버전에선 미국, 유럽 같은 거리와 일본 느낌의 작은 물건들을 섞어보았다. 현실에 있는 세계의 거리, 일본의 거리, 예를 들자면 시부야나 신주쿠 등도 전개해갈 예정.

4
swear an oath, 2017
241×129, 256색

게임 제작 팀 'GAME GABURI' 오리지널, 스마트폰 애플리케이션 〈어디서나 드래곤〉의 키 비주얼. 게임 속에서도 스플래시 화면으로 사용하고 있다. 두 사람의 주인공이 유서 깊은 교회 내부에서 기도를 올리고 있는 한 장면.

이마가와 노부히로
Nobuhiro Imagawa(GRADUCA)

게임 회사에서 〈사가 프런티어〉, 〈성검전설 LEGEND OF MANA〉, 〈마더 3〉, 〈판타지 라이프〉 등의 타이틀에 그래픽 스태프 또는 아트 디렉터로 참여한 뒤 독립했다. 게임 디자이너, 아트 디렉터, 개발자로 활동하고 있다. 2018년에 오리지널 작품 〈어디서나 드래곤〉을 릴리스했다. 게임 관련 업무를 하는 한편, 오리지널 도트 그림 작품이나 상품을 제작해 아티스트로서 컬래버레이션도 하고 있다.

START
게임 이외에도 도트 그림이 그래픽 표현의 하나로서 성립된다는 걸 느꼈고, 또한 도트 그림이기에 생략한 표현의 아름다움, 즐거움, 세계관 등에 매료되어, 일 외에도 픽셀 아트를 그리게 되었습니다.

INPUT
〈마더〉, 〈마더 2〉, 아르 누보, 레고, 플레이모빌 외에도 여태까지 보아왔던 것들.

OUTPUT
게임의 한 장면을 잘라낸 것 같은 구성이나 오리지널리티가 있는 유니크한 디자인. 이미지가 전해지기 쉽고, 보면 즐거워지는 작품이 되도록 항상 명심하고 있습니다.

—

WEB/SNS
웹: graduca.com
트위터: NobuhiroImagawa, graduca_info

3

4

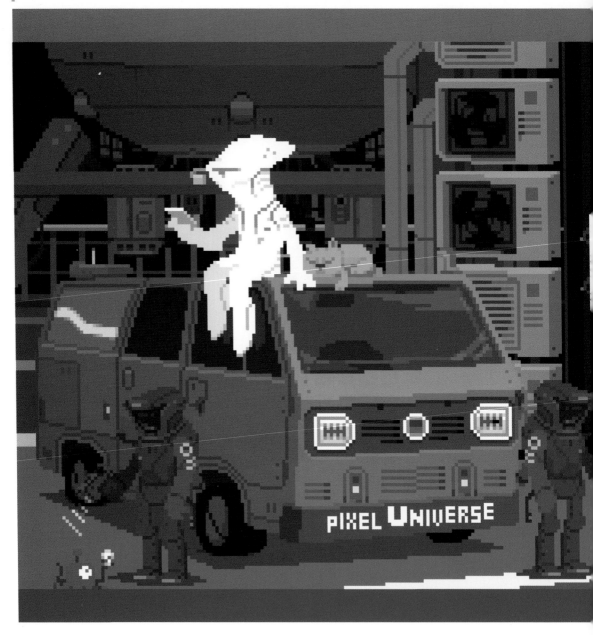

5
PIXEL UNIVERS, 2018
376×185, 256색
외곽선이 없는 타입의 도트 그림으로, 현
대의 테크놀로지와 미래의 테크놀로지나
인종, 갖가지 것들이 혼재되어 혼돈에 빠
진 세계를 그리고 있다.

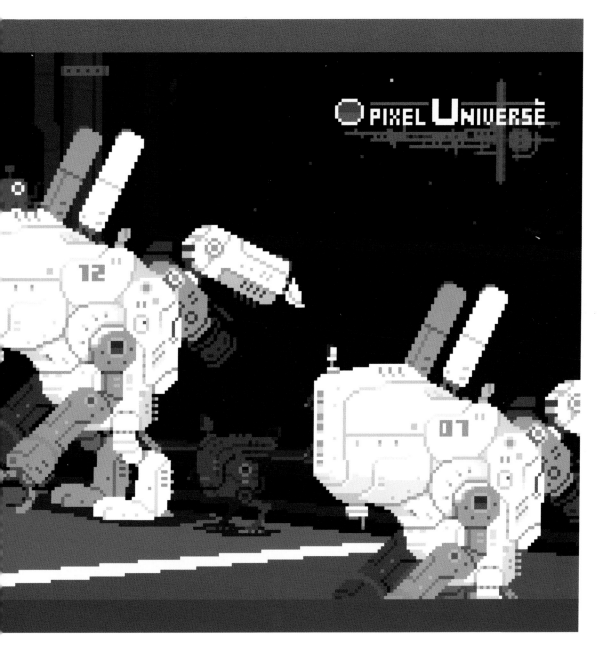

M.Nishimura

M.Nishimura

M.Nishimura

2003년부터 프리랜서로서 활동하여, 대부분을 스마트폰용, 컨슈머 게임용 도트 그림이나 일러스트를 그리고 있다. 2014년 ㈜헤카톤케일을 설립. 게임의 그래픽 디자인을 중심으로 활동 중. SNS나 이벤트에서 개인적인 작품을 제작 및 발표도 하고 있다.

START
어린 시절에 부모님이 사준 전자수첩에 스스로 도트를 찍어서 문자를 만드는 '외학등록'이라는 기능이 있었습니다. 그 문자 크기가 마침 딱 게임의 캐릭터가 들어갈 만한 크기였기에 당시에 푹 빠져 있던 〈파이널 판타지 III〉의 캐릭터 도트를 보고 그리며 놀았던 게 계기입니다. 그 뒤에 PC를 쓸 수 있게 됐지만, 당시는 CG 제약상 자연스레 도트 그림을 그리게 됐습니다.

INPUT
〈파이널 판타지〉, 〈오우거 배틀〉, 〈진 여신전생〉 시리즈.

OUTPUT
색상이나 해상도를 너무 제한하지 않고 도트 그림이기에 가능한 표현, 데포르메가 잘 드러나는 비주얼로 애니메이션의 움직임도 포함해 비교적 풍부한 느낌의 작품을 만드는 경우가 많습니다. 레트로 기술이긴 합니다만, 하나의 비주얼 표현으로 추구해가고 싶다고 생각합니다.

—

WEB/SNS
웹: hect.jp
트위터: hectNishi
픽시브ID: 746780

1
금룡 토벌대, 2018
215×300, 풀 컬러
쓰러지고 또 쓰러져도, 녀석들은 질리지 않고 도전해온다.

2
지혜의 규각, 2017
215×300, 풀 컬러
이 세계의 지혜는 규소의 뿔에 머문다.

3
거인식 이동 주택, 2018
215×300, 풀 컬러
몹시 흔들려도 즐거운 우리 집.

4

5

6

4
꼬마 도깨비 치료단, 2017
215×300, 풀 컬러
드래곤이라도 감기에 걸린다. 꼬마 도깨
비 치료단이 진찰하고 있지만, 그들은 엄
청난 돌팔이입니다.

5
사투! 우마 일족, 2017
215×300, 풀 컬러
우마 일족과 모험자와의 뜨거운 싸움.

6
시계 수리점의 밤, 2018
215×300, 풀 컬러
할아버지는 금방 잠들어버리지만, 왠지
가게는 번성하고 있다.

7
Black Dragon, 2018
112×90, 224×180, 풀 컬러
'RT Monsters'라는 트위터 기획 참가 작
품. 흑룡이 5단계 진화를 한다.

BLACKDRAGON Lv.1

P I||||||||||
S I||||||||||
H I||||||||||
A I||||||||||

RTMONSTERS4

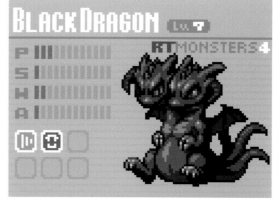

BLACKDRAGON Lv.7

P III|||||||
S II||||||||
H II||||||||
A I||||||||||

RTMONSTERS4

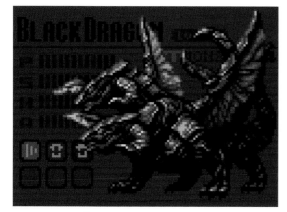

Shiros

시로스
Shiros

1988년 오사카 태생. 2015년부터 취미로 그렸던 도트 그림을 본업으로 활동 개시. 현재는 〈픽셀 프린세스 블리츠〉 등의 해외 인디 게임 그래픽을 담당하고 있다. 트위터에서 취미, 습작 도트 그림이나 팬아트 등의 작품을 투고하고, 상품 디자인에도 손을 뻗고 있다.

START
크게 관심을 가지게 된 계기는 스스로 작품을 만들게 되면서입니다. 도트의 위치나 색에 따라 보이는 방법이 바뀌고, 착각을 이용해 그림을 완성시키는 수수께끼 같은 재미에 매료되었습니다. 또한 소년 시절에 슈퍼 패미콤 후반기, 플레이스테이션, 세가 새턴의 세련됨의 극한을 달렸던 도트 그림을 보고 자랐기에 그 영향도 크

게 받았습니다.

INPUT
〈포켓몬스터 다이아몬드, 펄〉, 〈성검전설 3〉

OUTPUT
난쟁이의 세계나 미니츄어 세계 같은 분위기를 의식하며 제작하고 있습니다. 손바닥 위에 올려보고 싶어질 정도로, 위에서 계속 바라보고 싶어질 정도로, 손끝으로 살짝 건드려보고 싶어질 정도의, 그런 생동감이 넘치는 캐릭터나 세계관을 표현하고 싶습니다.

—

WEB/SNS
트위터: shin_shiros

1

습작, 2015
64×64, 각 16색
몬스터 도트 그림. 포트폴리오용으로 제작.

2

먹거리 캔 배지용 원화, 2016~2018
48×48, 각16~36색
상품용으로 제작했던 먹거리 도트 그림.

1

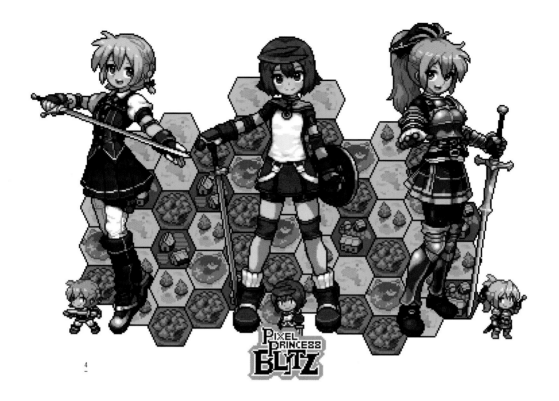

4

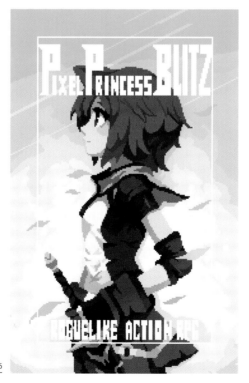

5

3
〈픽셀 프린세스 블리츠〉 NPC
CL: Lanze Games, 2019
64×64, 각 16~36색
〈픽셀 프린세스 블리츠〉 이벤트용 NPC.

4
〈픽셀 프린세스 블리츠〉 펀딩 완수 기념
일러스트
CL: Lanze Games, 캐릭터 디자인: Hepari,
2017
400×300, 236색
킥스타터(Kickstarter) 완수 감사용 작품.

5
〈픽셀 프린세스 블리츠〉 프로모션 일러스트
CL: Lanze Games, 캐릭터 디자인: Hepari,
2018
179×279, 228색
프로모션용 일러스트. 모험 전에 생각에
잠긴 모습.

cocopon

cocopon

cocopon

IT 엔지니어, UI 디자이너로 활동하며, 픽셀 아트나 제너러티브 아트 제작도 하고 있다. 일본 최대급의 도트 그림 축제 '픽셀 아트 파크(PAP)'를 중심으로, 큐브형 초밥 '스시피코'를 전시. 또한 PAP의 운영 위원회의 웹 제작 담당으로서, 픽셀 아트 문화의 발전에 진력하고 있다.

START
중학교 시절부터 게임을 만들기 시작했습니다만, 당시에는 고급스러운 툴은 살 수 없어서 컴퓨터에 기본으로 들어 있는 페인트 소프트웨어로 캐릭터나 배경을 그렸습니다. 그림에 재능이 없는 저도, 픽셀 아트는 마치 퍼즐처럼 점의 배치를 바꿔가며 그려나갈 수 있었습니다. 픽셀 아트 특유의 데포르메스러움, 귀여움도 더해져서 점차 더 빠져들게 되었다…… 라고 할 수 있습니다.

INPUT
〈동굴 이야기〉

OUTPUT
'제약'을 의식하고 있습니다. 저해상도 픽셀 아트는 정보량이 적다는 제약이 있기에 '무엇을 버리고 무엇을 남겨야 하나?'라는 취사 선택이 중요합니다. '남은 요소가 소재의 본질이고, 사람의 마음을 움직이는 게 아닐까' 언제나 그런 생각을 하며 만들고 있습니다. 거기에 다른 제약을 넣는 경우도 많습니다. 예를 들자면 '스시피코'는 큐브, 포트폴리오는 상자에 들어 있다는 형태의 제약이 있었습니다. 이것도 또한 소재의 매력을 끌어내는 제약으로 기능하는 게 아닐까요.

—

WEB/SNS
웹: cocopon.me
트위터: cocopon

1
꽉 찬 초밥, 2015
160×99, 무제한
큐브형 초밥 '스시피코'를 꽉 들어차게.
https://sushipi.co/

2
스시피코, 2018
128×149, 무제한
큐브형 초밥 '스시피코', '픽셀 아트 파크
5' 출전 당시 포스터.

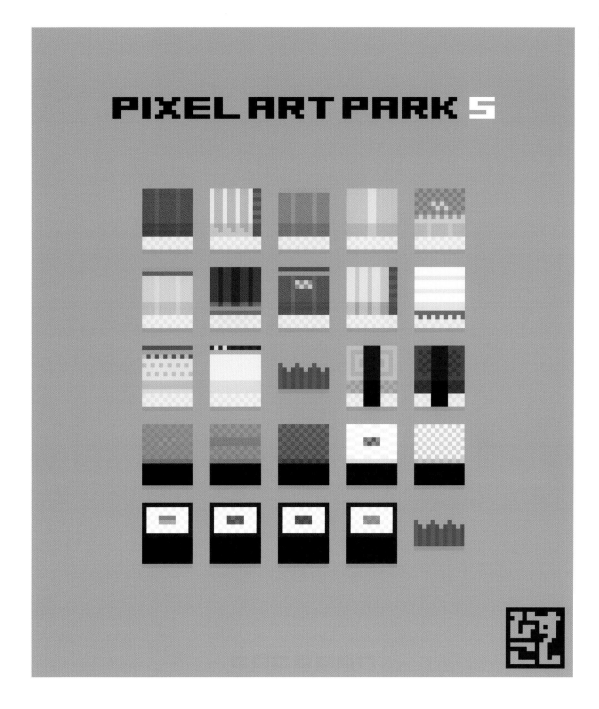

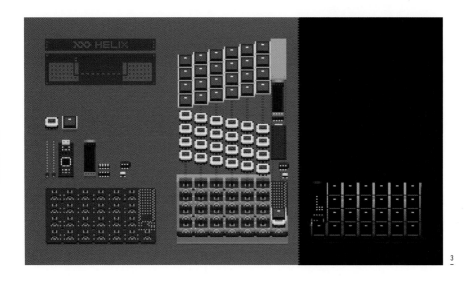

3
Helix Keyboard, 2018
323×186, 무제한
자작 키보드 'Helix'의 구성 부품과 조립도.

4
Works, 2018
496×304, 무제한
포트폴리오의 일환. 지금까지의 일이나 제작
한 것을 미니츄어화, 정사각형 상자에 가득
넣었다.
https://cocopon.me/works/

5
Tiny iOS, 2012
320×312(스크린 120×180, 아이콘 16×16),
무제한
웹 브라우저에서 동작한다. 극소 사이즈의
아이폰.
https://cocopon.me/tiny_ios/

5
—

4
—

Mr. Dotman

Mr. 도트맨

Mr. Dotman

Mr. 도트맨=오노 히로시. 1957년생. 1979년에 주식회사 남코(현재 주식회사 반다이 남코 엔터테인먼트)에 입사. 디자이너로서 수많은 게임의 로고나 그래픽을 만들었다. 특히 〈갤러그〉, 〈제비우스〉, 〈마피〉 등 80년대 남코를 대표하는 명작 게임의 도트 그림에도 다수 참여, 도트 그림의 신이라 불리고 있다. 2013년에 독립했다. 현재는 'Mr. 도트맨'으로서 정력적으로 활동 중이다. 로고 디자인이나 도트 그림 캐릭터 개발, 다른 메이커와의 컬래버레이션 기획 외에도 자주 브랜드를 전개. 매일 제작을 이어가는 한편, 도트 그림의 즐거움이나 재미를 전하기 위해 남녀노소 가리지 않고 폭넓은 세대를 위한 아트 활동을 적극적으로 이어가고 있다(2021년 별세 – 옮긴이).

START & INPUT

어린 시절에 목욕탕에 다니면서 목욕탕 벽에 있던 타일에 흥미를 가진 게 계기입니다(페인트 그림이라고 자주 오해를 사긴 하지만, 타일화입니다). 나중에 전문학교 졸업 작품으로 타일 상태의 피스를 끼워 맞춘 그림을 만들었고, 그 뒤에는 ㈜남코(당시에는)에서 비디오 게임 캐릭터, 소위 말하는 '도트 그림'을 그리는 일을 하게 되었습니다. 마치 누군가에게 이끌린 것처럼 말이죠. 그리고 현재는 더욱더 그 신비한 매력에 이끌리게 되었습니다.

OUTPUT

도트 그림은 극한까지 깎아내진, 제한을 둔 아트라고 생각합니다. 얼마나 적은 도트, 색상으로 그려낼까라는 콘셉트하에 제작하고 있습니다. 그렇게 함으로써, 도트 '하나'가 가지는 의미가 생겨난다고 생각합니다. 한마디로 말하자면 '점 하나에 혼을 담는다'입니다.

—

WEB/SNS

트위터: MrDotman_info
페이스북: mr.dotman

1-16, 27, 28
회화 시리즈, 2013~2016
각 16×16, 9색 이내
1983년에는 게임 캐릭터를 그리고 있었지만, 30년이 지난 지금, 자신의 기술로 어느 정도 그릴 수 있는가 시험해본 작품군.

1

2

3

4

1. 다빈치 〈모나리자〉 / 2. 페르메이르 〈진주 귀고리를 한 소녀〉 / 3. 마네 〈피리 부는 소년〉 / 4. 드가 〈에투알〉 / 5. 고흐 〈귀에 붕대를 감은 자화상〉 / 6. 뭉크 〈절규〉 / 7. 고갱 〈두 명의 타히티 여인들〉 / 8. 클림트 〈키스〉 / 9. 로트레크 〈레 암바사되에서의 아리스티드 브뤼앙〉 / 10. 무하 〈'욥' 담배 종이 회사 포스터〉 / 11. 기시다 류세이 〈레이코의 초상(과일을 든)〉 / 12. 몬드리안 〈빨강, 파랑, 노랑의 구성〉 / 13. 모네 〈인상: 해돋이〉 / 14. 호쿠사이 〈후가쿠 36경: 카나가와 난바다 파도 속〉 / 15. 호쿠사이 〈후가쿠 36경: 개풍쾌청〉 / 16. 호쿠사이 〈후카쿠 36경: 산하백우〉

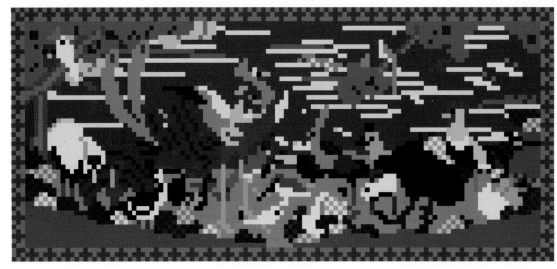

17
—

17, 18
조수화목도 병풍, 2016
121×55우측 28색/ 좌측 29색
격자형 단락을 그리는 일에 흥미가 생겼
다. 자신의 기술로 어디까지 적은 도트로
그릴 수 있나 도전했던 작품.

19
—
풍신뇌신도 병풍, 2014
57×23, 15색
회화 시리즈의 하나로 그렸던 것을, 병풍
처럼 늘어놨다. 나중에 게임 작품 캐릭터
로 사용함.

19
—

20
—
개구리 vs 토끼 & 개구리 세 마리 (〈조수인
물희화〉에서), 2015
98×42, 13색
도쿄에 전시회가 열린 걸 계기로 제작. 나
중에 게임 작품 캐릭터로 사용함.

20
—

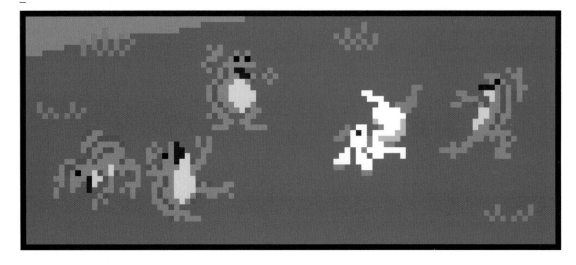

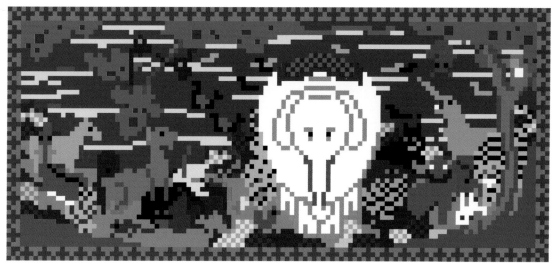

18

21–26
조몬 토우, 2018
16×16, 각 4색(합장 토우만 7색)
토우 붐이라는 이유로, 레트로 게임 캐릭
터를 이미지하며 제작.

21

22

23

24

25

26

21. 차광기 토우 / 22. 하트형 토우 / 23. 부엉이형 토우 / 24. 삼각두 토우 / 25 합장 토우 / 26. 조몬의 비너스

27

28

30

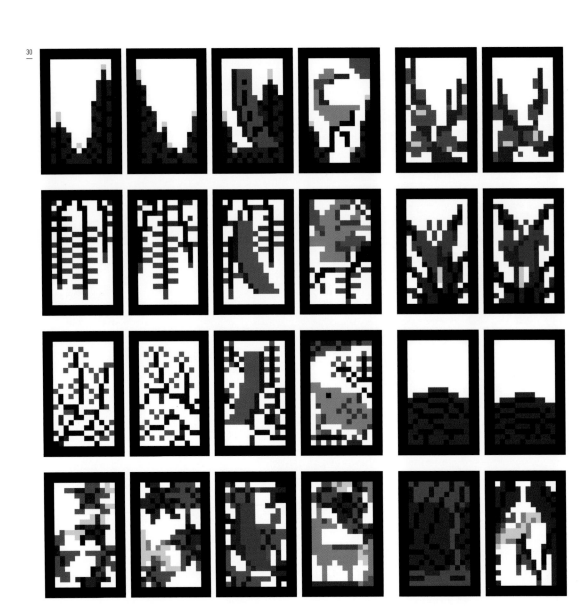

27
샤라쿠, 〈오오타니 오니지 3세가 연기한
얏코에도베에〉

28
샤라쿠, 〈이치카와 에비조가 연기한 타케
무라 사다노신〉

29
가샤도쿠로(쿠니요시 〈상마의 오래된 궁
궐〉로부터), 2019
64×64, 21색
〈기상의 계보〉 전시회 기록을 읽고, 해골
의 존재감에 압도되어서 그렸다.

30
화투, 2009
각16×24, 16색
모바일 게임 이미지로 그림.

29

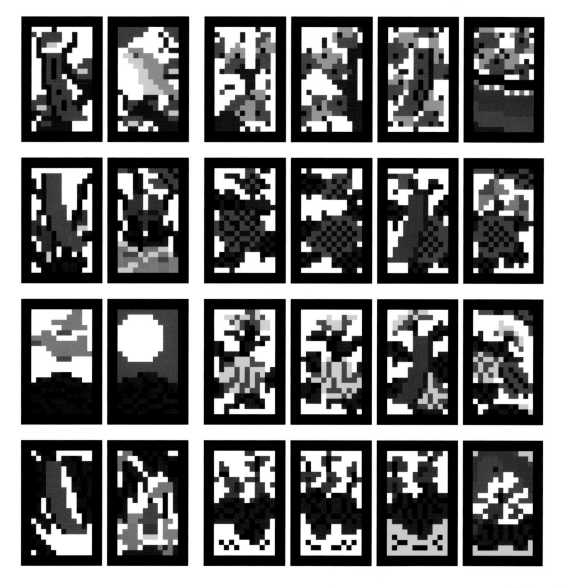

시부야 픽셀 아트

픽셀 아트를 거리에 전시하는 아트 콘테스트 & 이벤트

유스 컬처의 중심지이며 수많은 IT 기업들이 거점을 두고 있는 시부야 거리를 무대로, 픽셀 아트 전시를 하는 이벤트인 '시부야 픽셀 아트'. 지금까지 픽셀 아트를 접한 적이 없는 사람에게 전하기 위해 야외 전시나 지역 상점가나 기업과의 컬래버레이션 그리고 해시태그를 붙여 SNS에 투고하는 콘테스트를 벌이고 있다. 2019년으로 3년째를 맞이하는 시부야 픽셀 아트의 주최자 중 한 명인 실행위원회의 사카구치 모토쿠니 씨에게 이야기를 들어보았다.

이벤트를 시작하게 된 배경이나 동기를 알려주시겠습니까.

원래 저는 동료들과 빌딩의 창문이나 트럭에 포스트잇을 몇 천 장 붙여서 작품을 만들고 있었습니다. 당시 해외에선 일본의 그림 문자가 '이모지(emoji)'로 평가받기 시작하여, 뉴욕에서는 '그림 문자 대결' 같은 게 유행하고 있었습니다. 디지털로 커뮤니케이션을 하는 게 당연한 시대에, 과거 삐삐나 휴대 전화의 그림 문자 같은 아날로그 표현이 재평가를 받는 것은 매우 재밌는 일이라고 생각했습니다.

그때 어느 아트 이벤트에서 픽셀 아티스트 BAN-8KU 씨와 만나 그의 작품을 보고 충격을 받았습니다. 원래 도트 그림은 일정한 크기의 칸을 칠하여 그리는 것이지만, 그의 작품은 사이즈가 다른 칸을 마치 레이어처럼 겹쳐놓아(실제로 겹쳐진 건 아닙니다만) 시각적으로 입체적이고 핀트가 잘 맞지 않게 보였습니다. 그것은 여태까지의 도트 그림의 개념을 완전히 뒤집는 작품으로, 지금도 제 뇌리에 박혀 있습니다.

이 만남 이후 일본의 픽셀 아트에 큰 관심을 가지게 되어 여러모로 조사를 해 보니, 트위터에선 많은 사람들이 창작 활동을 하고 있고, 자유롭게 작품을 만들고 있었습니다. 그중에서도 젊은 사람들이 도트 그림의 형식미에 빠져 있다는 점에 놀랐습니다. 동시에 '이렇게 다양한 툴이 있는데 젊은 사람들이 어째서 제약이 심한 도트 그림에 빠졌는가'라는 것에 큰 의문을 느꼈습니다. 그 뒤로 '픽셀 아트는 세대에 따라서 받아들이는 방식이 다를지도 모른다'라고 이런저런 생각을 하게 되어, 픽셀 아트라는 장르로 다양한 작품과 세대가 모이는 이벤트를 열어본다면 재밌지 않을까 하고 생각한 것이 이 이벤트가 시작된 발단입니다.

사카구치 씨에게 있어서 픽셀 아트의 즐거움은 무엇일까요?

저는 예전에 해외에 살며 아티스트로 활동했습니다. 그 시절부터 세계의 아트사에 있어서 일본 아트의 존재가 수백 페이지 속에 단 몇 페이지만 있는 것에 위화감을 느꼈습니다. 그 단 몇 페이지가 '자포니즘'으로 세계에 영향을 끼친 '우키요에'입니다. 저는 픽셀 아트를 '현대판 우키요에'로 생각하고 있습니다. 성립된 방식이나 작품 자체가 우키요에와 몇 가지 공통점이 있다고 생각합니다. 예를 들면 정의가 애매한 부분이나 양식미적으로 가벼운 부분 그리고 모두가 오락으로 자유롭게 즐기며 대중문화로 뿌리내렸다는 점 등 여러 부분에서 닮아 있습니다.

또한 픽셀 아트는 세계에 영향을 끼치

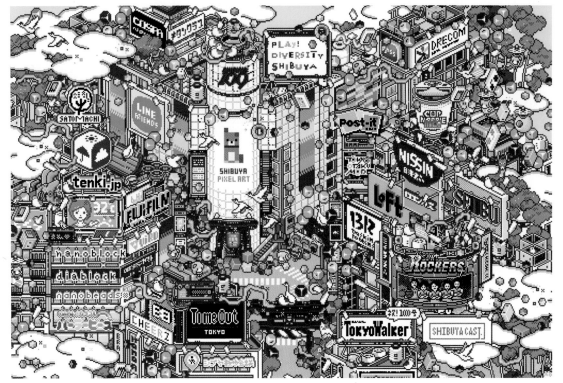

시부야 픽셀 아트 2017
아트워크: BAN-8KU

고 있는 일본의 게임 문화 속에서 발전했기에, 일본뿐만 아니라 전 세계에서 받아들일 수 있는 토양이 이뤄져 있다고 생각합니다.

시부야 거리와의 연계나 이벤트 전체의 설계는 어떻게 생각하세요?

첫 회였던 2017년에는 2016년 여름부터 구상하고 있었습니다. 구상 초반, 이벤트를 진행함에 있어 다른 분들에게 '현대판 우키요에'라고 말해도 이해가 잘 안 될 거고, 받아들여지지도 않았겠죠. 그래서 재능이 넘치는 아티스트가 모여서 평가받고, 작품을 발표하는 기회를 만들 수 있는 이벤트로 하자고 생각했습니다. 우키요에는 호쿠사이나 히로시게 같은 슈퍼스타가 있었고, 본질적으로 문화로서 한 단계 발전하기 위해서는 역시 재능 있는 스타의 존재가 중요하다고 생각했습니다.

이리하여 콘테스트를 이벤트의 중심으로 두고, 3가지 방침을 세우게 되었습니다.

첫 번째로는 '거리를 무대로 한다'라는 것입니다. 보통 아트와 접하는 장소는 갤러리나 미술관이 중심입니다만, 공공의 장소로 옮기는 것으로 문턱을 낮출 수 있습니다. 애초에 컴퓨터나 스마트폰 화면 속에 있던 픽셀 아트를 거리를 중심으로 전시한다면 무슨 일이 일어날까. 두근두근하게 됩니다.

다음으로는 '누구나 주역이 될 수 있다'라는 점입니다. 롤플레잉 게임처럼 자신이 작가가 될 수도 있고, 관람객으로 즐길 수도 있습니다. 아티스트를 응원하며 함께 꿈을 현실로 만들면 좋겠다고 생각합니다.

그리고 마지막으로 아티스트에게 있어서는 '현실에서 개최한다'라는 것이 장점입니다. 지금은 SNS로 작품을 공개할 수 있지만, 자신이 익숙한 커뮤니티에 공개하는 경우가 많습니다. 때때로는 자신과는 다른 시야와 가치관을 가진 사람에게 보여야 할 필요가 있다고 생각합니다. 그리고 현실 세계에서 실제 규모로 전시하는 즐거움도 있고, 이 과정 역시 실험적이고 자극적입니다.

이벤트의 중심이 된 콘테스트 말입니다만, 매회 개최되면서 뭔가 변화한 것이 있나요?

2017년 처음으로 개최한 콘테스트는 8살부터 70대까지 폭넓게, 해외에서도 많은 아티스트분들이 참가해주셨습니다. 프로와 아마추어 관계없이 여러 스타일의 사람들에 의해 200작품 정도 모였습니다. 누가 그림을 잘 그리고 못 그리고는 관계없이 즐길 수 있는 게 픽셀 아트라는 걸 실감했습니다. 2018년에는 281개의 작품이 모였고, 참가자도 200~300명 정도였

습니다. 2019년의 콘테스트는 2개월 동안 행할 예정으로, 400작품 정도 모이지 않을까 합니다. 저희들은 이런 이벤트로 지금까지 픽셀 아트에 전혀 흥미를 가지지 않았던 사람, 아트나 게임과는 관계가 없는 사람 그리고 기업을 끌어들이고 싶다고 생각합니다. 아티스트에게는 각자의 생각이나 커리어에 대한 바람이 있을 거라 생각합니다만, 앞으로도 다음 기회를 붙잡을 수 있는 이벤트로 만들어가고 싶습니다.

콘테스트를 행한 결과 어떤 반응이 있었나요?

저희들은 픽셀 아트의 정의에 구애되지 않고 이벤트를 운영하고 있습니다만, 2018년에 라인과 함께한 라인 스탬프 콘테스트에서는 '이게 과연 도트 그림인가?'라는 논의가 SNS상에서 벌어졌습니다. 그 일에 대해서 운영 측이 반성할 점이 많이 있습니다만, 그렇게 논쟁이 벌어진다는 일은 관심이 높다는 증거고, 아트로서 성숙하기 위해 필요한 일이기에 그런 계기가 생겨진 것은 좋은 일이라고 생각하고 있습니다.

논쟁을 받은 아티스트인 Zennyan 씨를 불러 이벤트 중에 좌담회를 열었는데, 각지에서 여러 세대의 분들이 50명 정도 모여주셨습니다. 그런 좌담회나 실제 사람들과의 접점을 통해 갖가지 픽셀 아트에 대한 열의와 사랑을 느꼈고, 앞으로도 이벤트를 통해 아티스트를 지원하고 싶다고 결의했습니다.

시부야에는 1980년대의 세이부 문화, 1990년대의 시부야계, 2000년대 초기의 비트 밸리라는 도시 문화의 유행이 있었습니다. 이번에 시부야가 무대가 된 이유는 무엇인가요.

제 회사와 다른 설립 멤버의 회사가 시부야에 있던 게 가장 큰 이유입니다. 또한 최근에는 시부야의 재발견에 의한 '비트 밸리 부흥'이 화제입니다만, 경제 합리성이나 기술적인 측면뿐만 아니라 문화적인 측면도 신경 쓰고 싶은 마음이 있습니다. 시부야만의 아트나 패션이 최근 점점 사라지고 있으니, 꼭 아키하바라나 나가노가 아닌 시부야에서 동시대의 새로운 문화로서 픽셀 아트를 보여주자고 생각했습니다. 시부야에는 전 세계의 주목을 받는 갤러리도 있고, 하라주쿠에는 우키요에 오오타 미술관이 있습니다. 이런 예술적 맥락에도 함께할 수 있지 않을까 생각합니다.

앞으로의 전망에 대해 들려주세요.

시부야의 재발견이 2027년까지 이어진다

시부야 픽셀 아트 콘테스트 2018
아트워크: BAN-8KU

LINE 스탬프 콘테스트 2018
아트워크: BAN-8KU

는 말이 있기에, 문화로서 거리에 정착하기 위해서라도 10년은 계속하고 싶습니다. 그리고 이건 아직 구상 단계일 뿐입니다만, 시부야에 '픽셀 아트 뮤지엄'을 만들고 싶다고 생각합니다. 픽셀 아트의 역사는 컴퓨터가 생겨난 뒤로 아직 40~50년 정도입니다만, 아카이브로서 작품이 많이 남아 있지 않은 게 현실입니다. 디지털 환경도 크게 변화하고 있는 도중이고, 디지털 아트의 전통 공예로서, 작품의 보관이나 소장, 연구나 계속적인 발신이 가능한 장소를 만들 수 있다면 좋겠다고 생각합니다.

시부야 픽셀 아트
시부야를 거점으로 전개되는 세계 최대급의 픽셀 아트 콘테스트 & 이벤트.

WEB/SNS
웹: pixel-art.jp
트위터: ShibuyaPixelArt
인스타그램: shibuya_pixel_art
페이스북: shibuyapixelart

시부야 픽셀 아트 2018

시부야 픽셀 아트 2018 이벤트 영상

시부야 픽셀 아트 2018
이벤트 영상 QR코드

시부야 픽셀 아트 콘테스트 2019
아트워크: Zennyan

제3장
픽셀 얼터너티브
Pixel Alternative

현대의 픽셀 아트는 모니터 위에 표시되는 것으로 완결되지 않고,

그 독자적인 내러티브와 함께 여러 미디어나 표현 영역으로 전개된다.

또한 요소들의 조합이라는 발상 그 자체를 베이스로 전통 문양이나 공예, 주변의 예술 영역,

타이포그래피를 참조한 독자적인 믹스츄어 스타일도 여러모로 시도되고 있다.

픽셀은 그 모습과 존재에 있어서 항상 최첨단에 존재한다.

So Otsuki

인터뷰 : 오츠키 소우
픽셀 표현의 얼터너티브를 제시하다

독창성, 풍부한 발상과 첨예한 기술을 의욕적으로 집어넣은 영상 작품을
꾸준히 만들고 있는 디렉터 오츠키 소우. 오츠키는 2013년경부터 픽셀
표현을 작품에 받아들여, 미국의 음악 프로듀서인 퍼렐 윌리엄스, 쥬디
앤 마리의 전 보컬리스트인 유키의 MV, 소프트뱅크나 유니클로의 광고
같은 메이저 클라이언트의 영역에서 그 매력과 가능성을 보여주었다.
m7kenji나 타카쿠라 카즈키, 얼티메이트픽셀크루(APO+, 모토크로스
사이토, 세타모) 등 수많은 픽셀 아티스트들과 컬래버레이션을 한 오츠
키에게, 트렌드로서 문제점이 제시되지만 대답하는 사람들이 없는 픽셀
아트에 대한 비평적 시점을 들어보았다.

도트 그림에 대한 어린 시절의 체험에 대해 알려주세요.

유치원 시절에 패미콤이 등장했거든요. 게임기의 진화와 함께 자란 세대
입니다. 초등학교 시절에는 4살 위의 형이 MSX를 가지고 있었고, 〈로그
인〉 같은 컴퓨터 잡지도 읽고 있었기에 거기에서 영향을 받아서 PC게임
그래픽도 체험했었습니다. 그래서 패미콤의 8비트적인 픽셀 표현뿐만
아니라 PC를 포함한 디지털 표현의 발전을 재밌다고 생각했었습니다.

영상 제작을 시작한 계기는?

저는 3DCG로 영상 제작을 시작했습니다. 고등학교 2학년 때 집에 매킨
토시가 생겨서 말이죠. 그 뒤로는 공부도 하지 않고 그림 소프트웨어로
노는 데만 열중했습니다. 같은 시기에 3DCG 표현을 사용한 TV 광고를
보고 충격을 받아, 이것과 같은 것을 만들려면 어떻게 해야 할까 조사해
서, 세뱃돈으로 포토샵을 샀습니다. 고3 졸업 때는 스트라타 스튜디오
(Strata Studio)라는 3D 소프트웨어나 프리미어(Premiere)를 사용해 영
상 작품을 만들기 시작했습니다. 그것이 영상 제작의 첫 추억입니다. 영
화감독들이 흔히 말하는 '예전엔 8mm로 찍곤 했다' 같은 느낌일까요.
영상 업계에선 영화=필름을 좋아하는 사람이 많지만, 저는 PC=디지털
의 비주얼을 더 좋아합니다.

작품에 픽셀을 도입하게 된 경위를 알려주세요.

2011년경이라고 생각합니다만, 자주 텀블러를 들여다보곤 했습니다.
당시는 베이퍼웨어(Vaporware)나 시펑크(Seapunk)의 발흥기로, 90년
대의 3DCG나 PC 게임 그래픽 등 자신의 첫 체험과 공통점이 있는 질감
을 인용해 만든 영상들이 많이 올라와서 그것을 보고 흥미를 느끼게 됐
습니다. 그런 비주얼을 관찰하는 흐름 속에서 토오이 (유타) 씨로 대표되
는 새로운 감각의 픽셀 아트의 투고도 눈에 띄게 되었습니다.
　그런 시대의 움직임도 있어서, 제 영상에도 픽셀 표현을 넣어보고 싶다
고 생각하고 있었을 때, 래퍼 DOTAMA의 MV(p.83 참조)를 8비트 그래
픽으로 제작한 m7kenji 군을 알게 되었습니다. 거기서 제가 감독하던 로
손의 프로모션 송(작사, 작곡은 햐단인) MV의 한 장면에 그의 그래픽을

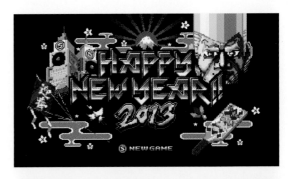

1

1
HAPPY NEW YEAR 2013!! SPACE
SHOWER TV
Dir: 오츠키 소우, D: m7kenji, I: 사카가
와 타쿠미, 프로그램: hnnhn, 음악: USK
(5gene), CL: SPACE SHOWER TV, 2013
https://youtu.be/sc0U8Ms5IIU
© SPACE SHOWER NETWORKS INC.

두근두근 SHOWER 메모리즈
1.Dir: 오츠키 소우, D: m7kenji, I: 타카쿠라
카즈키, ICHASU, 음악: KOSMO KAT, CL:
SPACE SHOWER TV, 2013
https://www.youtube.com/watch?v
=z9ht6LJ1nkw

제공받았습니다. 그것이 픽셀 표현을 도입한 최초의 작례(作例)입니다.

〈도트 그림〉을 어떤 맥락으로 자신의 작품에 넣으셨나요?

'8비트=뿅뿅거리고 귀엽다'라는 가치관은 선행 세대에 의해 이미 비주얼로 보여졌기에, 저로서는 더욱 폭넓은 가치관을 제시하고 싶다고 생각했습니다. 게임에서 유래된 비주얼이라 해도 '귀여움'뿐만 아니라 서양 게임의 독특한 그림이라거나 일본 PC 게임의 질감이라거나 여러 매력이 있습니다. 역시 아직 제시되지 않은 가치관을 제시하거나 없는 것을 있게 만들어나가는 것이 만드는 일에 있어서의 즐거움이라고 생각합니다.

그런 내용의 주장을 처음에 하게 된 것은 스페이스 샤워 TV의 일 (HAPPY NEW YEAR 2013!! SPACE SHOWER TV, 2013)[작품 1]입니다. 16비트 시대의 거친 리얼함이 살아 있는 그래픽이나 게임 화면을 그대로 직접 인용하여 자기 나름대로 도트 그림의 영상으로서의 가능성에 도전할 수 있었습니다. 또 '두근두근 SHOWER 메모리즈'(2013년)[작품 2]에서는 8비트 컴퓨터 초기, 그림을 표시하기 위해 선 하나하나를 그려가며, 그렇게 느릿느릿하게 그린 그림이 비주얼로서 멋있다고 생각했기에 인용을 했습니다. 과거에서 인용할 때에는 단순히 노스탤지어한 작품이 되지 않도록 적당히 억제하면서, 지금 봐도 멋있다고 생각할 수 있도록 신경 쓰고 있습니다.

게임 문화에 대한 편애가 아니라 영상으로서의 비평적 발상이 먼저 있는지요?

양쪽 다입니다. 그 시절은 재밌는 테크놀로지나 문화가 보글보글 샘솟던 시기라, 제 안에서는 기술 붐이 있었습니다. 키넥트(Kinect)를 사용해 MC 배틀의 움직임을 읽어내 대전 격투 게임풍의 스테이지를 리얼타임으로 합성하는 〈스트리트 사이퍼 2〉(2013)[작품 3]는, 테크놀로지를 사용해 무언가 다른 일을 해 보려는 자세의 작품입니다. 사람들이 스마트폰을 흔들면 게이지가 모여서 승패가 결정됩니다.

그런 흐름 속에서 프로듀서 무라카미 타카시, 디렉터가 Mr과 판타지 스타 우타마로라는 호화로운 포진인 퍼렐 윌리엄스의 〈It Girl〉의 MV(2014)에 참가하셨습니다. 이 작품의 제작 배경에 대해서 알려주세요.

잊히지도 않네요. 촬영이 끝나고 돌아오는 차의 조수석에 타고 있었는데, 판타지 스타 우타마로 씨로부터 "드디어 같이 일을 할 때가 왔어, 퍼렐 비디오, 같이 만들자!"라는 전화가 왔습니다. 바로 승낙하며 "할래 할래! 200% 할래!"라고 했죠(웃음). 이 작품의 중요한 포인트는 게임 그래픽 부분에서 원조 연애 시뮬레이션 취급을 받는 〈프린세스 메이커〉(가이낙스, 1991)를 오마주했단 겁니다. Mr 씨와 무라카미 씨가 자신의 작품을 자포니즘적인 문맥에서 애니메이션 문화를 참조하고 계셨지만, 거기서 중요한 역할을 맡았던 가이낙스가 만든 게임을 인용하는 게 미소녀와 애니메이션이라는 양쪽의 문맥을 맞이하는 데 최선이었습니다. 거기까지 읽어내주신다면 감사하겠습니다.

동시대의 픽셀 아트의 조류를 어떻게 보고 계신가요.

게임 문맥에서 떨어져 비주얼 아트로 발전하고 있고, 정착도 되기 시작했습니다. 특히 토요이 씨의 작품 영향이 아주 큽니다. 주위에선 '포스트 토요이'라는 시대 구분을 위한 말이 생겨날 정도로요(웃음).

3

4

5

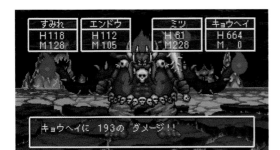

저 스스로도 더욱 도전적이고 새로운 뉘앙스의 픽셀 아트 영상 작품을 만들고 싶다는 생각을 가지고 있습니다. 하지만 그런 걸 하게 해주는 클라이언트를 찾는 게 너무 힘드네요(웃음). 역시 한번 재밌어 하는 작품을 만들면 전과 똑같은 작품을 요구하는 경우가 많기에 새로운 도전이 되기 힘듭니다. 프로, 직업으로서의 딜레마라고 할 수 있겠네요. 그러던 중, SKY-HI의 〈Roll Playing Soldier〉(2019)[작품 8]의 MV는 얼티메이트픽셀크루 3명과 함께 제작하며, 오랜만에 평소와는 다른 비주얼을 만들 수 있었기에 신선하고 즐거웠습니다.

방금 말한 작품의 픽셀 표현에서는 현대적인 뉘앙스가 느껴집니다. 다만, 고전적인 도트 그림과 구체적인 접근법의 차이가 있나요.

캐릭터의 데포르메감이나 배경 그림으로 쓴 것이 레트로 게임풍이 아니라, 현대 인디 게임이나 픽셀 아트를 의식했다는 점이 크게 다르다고 생각합니다. 픽셀로 그린 셀 애니메이션 장면도 많이 들어가 있고, 게임 형식을 인용한 애니메이션 작품으로 자리매김했다 할 수 있습니다. 특히나 〈하이퍼 라이트 드리프터(Hyper Light Drifter)〉라는 게임에서 영감을 많이 받았습니다. 고해상도에 섬세한 애니메이션, 빛과 바람이라는 분위기가 느껴지는 화면 구성이 현대적이라 정말 좋아합니다. 상업의 영역에서도 더욱 다양한 픽셀 아트를 받아들이게 되면 좋겠다고 항상 생각하고 있습니다.

앞으로 픽셀적인 표현에서 도전해보고 싶은 일이 있나요?

GIF 애니메이션 정도밖에는 움직이질 않는 정적인 장면의 연속으로 스토리텔링을 해 보고 싶습니다. 그걸로 영화 같은 깊은 세계관을 그릴 수 있다면 재밌을 거라고 생각합니다.

7

오츠키 소우
영상 디렉터. '요리조리 폭넓은 제작 수법'과 '예상 이상의 번뜩임'을 합쳐가며 POP스러움이 깔려 있는 작품을 제작. 최근에는 픽셀 아트를 이용한 영상 연출을 특기로 하고 있다. 광고와 같은 상업 영상 제작을 중심으로 활동 중. 최근 작품으로는 사잔 올스타즈 〈싸우는 전사들에게 사랑을 담아〉 MV(제22회 문화청 미디어 예술제 심사위원 추천작품), YUKI 〈마구잡이 싱크로니시티〉 MV, UNIQLO 〈UT × STREETFIGHTER〉 AD. 오리지널 작품으로는 〈바보같은 달리기 모음〉(제15회 문화청 미디어 예술제 심사위원 추천작품)이 유명하다.
—

WEB/SNS
웹: 0m2.jp
트위터: souootsuki
페이스북: sou.ootsuki

7
YUKI 〈Three Angels〉, Dir & Editor: 오츠키 소우, Pixel Art: 타카쿠라 카즈키, m7kenji, ICHASU, 2016
©2016 Epic Records Japan

8
SKY-HI 〈Roll Playing Soldier〉
Dir: 오츠키 소우, D: UltimatePixelCrew (APO+, 모토크로스 사이토, 세타모), 애니메이션: 타니 요스케, 2019
©Avex Entertainment Inc.

Alicegawa Dot

아리스가와 도트

Alicegawa Dot

버추얼 유튜버. 2018년 3월 26일부터 유튜브에 영상을 투고하기 시작했다. 대부분 세상 물정에 어두운 아가씨인 아리스가와 도트가 훌륭한 레이디가 되기 위해 어디선가 본 것 같은 세계에서 모험을 하며 사회 공부를 하는 모습을 찍은 영상. 생방송에선 시청자의 코멘트와 연동해 아이템이 떨어지는 리얼타임 모험도 하고 있다.

START
아무래도 제 모습이, 영상으로 보시는 분들에게는 사각형 도트로 보이는 모양이에

요. 그것이 신경 쓰여서 흥미를 가지게 되었답니다.

OUTPUT
콘셉트는 게임 같은 세계를 모험하는 것. 모험을 할 장소의 리서치와 리스펙트도 잊어선 안 된답니다.

—

WEB/SNS
웹: www.youtube.com/channel/UC6VoDLfGJz_S6FU0PkATt6A
트위터: dot_alicechan

1
아리스가와 도트의 인사, 2018
192×108
영상에서 언제나 하고 있는 인사입니다.
인사가 아주 호평이에요.

2
'아리스가와 도트의 모험' 타이틀 화면.

3
아리스가와 도트의 모험, 2018
192×108
처음으로 유튜브에 투고한 영상이에요! 다양한 사람들과 만나게 되는 계기가 되었습니다.

4
아리스가와 도트와 시작의 마을, 2018
192×108
마을을 관광했어요! 마을 밖에는 몬스터가 있었답니다.

5
아리스가와 도트와 노란 분, 2018
192×108
하얀 만쥬를 잔뜩 먹고 있었더니 멋진 분과 만나게 되었답니다.

6
아리스가와 도트와 무도가들, 2018
192×108
다양한 분들과 격투를 했습니다. 필살기도 익혔어요!

7
아리스가와 도트와 몬스터, 2018
192×108
몬스터와 싸우기 위해 힘든 수행을 하게 되었습니다.

8
아리스가와 도트와 궁전, 2019
192×108
보안이 엄중한 궁전에 놀러 갔을 때의 모습입니다!

9
아리스가와 도트와 무서운 이야기, 2018
192×108
더운 여름날에 집사인 래빗과 무서운 이야기를 했습니다. 불꽃놀이도 봤어요.

10
아리스가와 도트와 개구리 왕자님, 2018
192×108
왕자님을 따르며 몸가짐에 대해 배웠습니다.

3
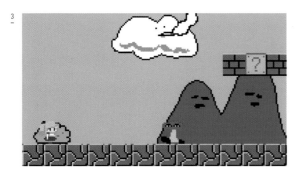

4

5

6

7

8

9

10

11

11
아리스가와 도트와 퍼즐, 2018
108×192
퍼즐을 보러 갔었습니다.

12
아리스가와 도트와 페스, 2018
192×108
유명한 페스에 참가했을 때의 모습.

13-14
NINJA DOTCHAN, 2019
192×108(섬네일은 288×162), 닌자의 수
행을 하고 NINJA DOTCHAN이 된 제 모습
입니다.

12

13

14

15
유튜브 생방송 하이라이트, 2019
320×180
유튜브에서 시청자 코멘트와 연동해서 아
이템이 떨어지는 리얼타임 모험의 모습.

16
아리스가와 도트 1주년, 2019
192×108
1주년 기념 케이크를 먹으러 갔었습니다.

15

16

17

17
아리스가와 도트와 쇼핑, 2018
151×213
버추얼 유튜버 합동지용. 뒷표지를 맡게
되어서 폼을 잡고 있습니다.

18
아리스가와 도트와 페스, 2018
192×108
유튜브 채널 구독자 수 6천 명을 기념한
다과회의 모습입니다.

18

Ichirou Kusaka

2016 ICHIROU KUSKA HUGA Inc. KODANSHA SHONEN SIRIUS

쿠사카 이치로(휴우가)

Ichirou Kusaka(Huga)

요코하마국립대학교 재학 중에 만화가로 데뷔. 졸업 후, 세가 엔터프라이즈(당시)에 입사. 2014년, 주식회사 휴우가를 설립하여 독립. 강담사 〈월간 소년 시리우스〉에 도트 그림 만화 〈파이널 리퀘스트〉를 연재.

START
저 같은 경우에는 시대적으로 그 당시(80년대)에 최첨단을 달리고 있었던 것이 도트이기 때문에 시작하게 됐습니다.

INPUT
코나미랑 캡콤입니다. 당시에는 정말 최고였죠.

OUTPUT
도트 그림은 '제한의 미'라고 생각하며, 그 제한을 애매하게 하면 바로 그 날카로움을 잃어버리기에 〈파이널 리퀘스트〉는 기본적으로 패미콤의 표기 스펙에 준하도록 만들었습니다.
52색 중 4색, 그중 1색은 투명, 팔레트가 4개, 스프라이트로 색상을 늘리거나 하는 것은 가능. 이런 느낌입니다. 도중에 차세대기인 16색으로 바뀌는 연출도 있고, 그런 대비가 잘 보인다면 좋겠다고 생각합니다.

—

WEB/SNS
웹: www.huga-studio.com
트위터: ichiroukusaka

〈파이널 리퀘스트〉, 2014~2019
이 작품은 도트 그림이면서 동시에 만화 연재이기도 했습니다. 즉 매월 마감에 쫓기고 있었기에 그 긴박감만은 당시의 도트 그림의 분위기에 가장 가깝지 않을까 생각합니다(웃음).

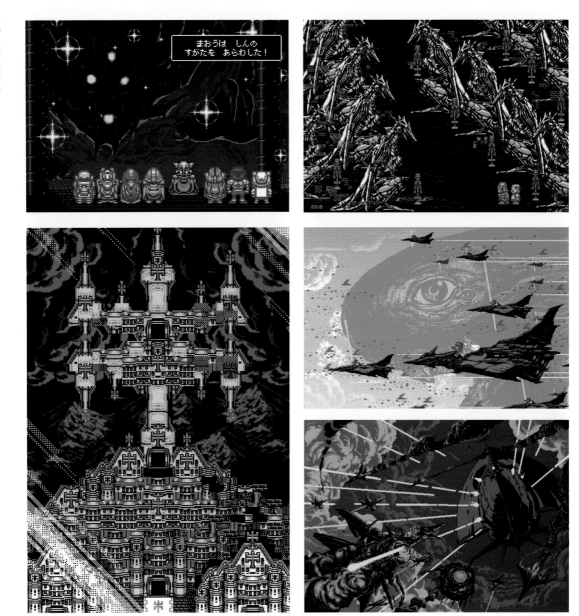

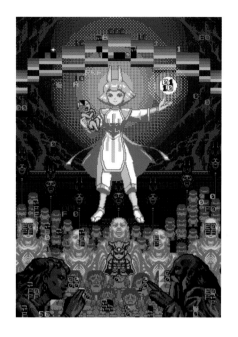

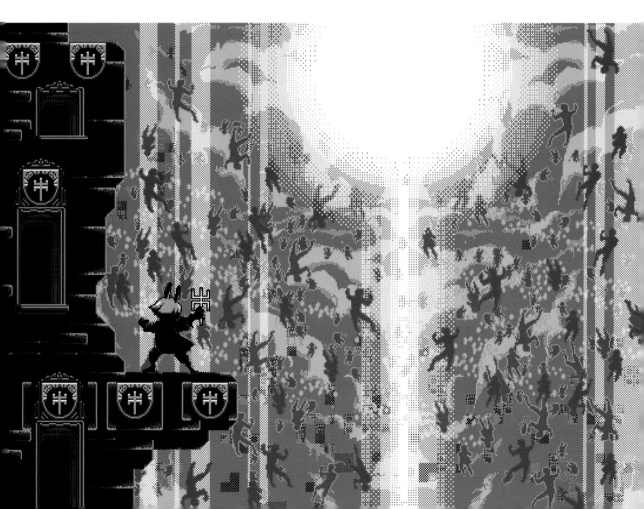

Yusuke Shigeta

시게타 유스케

Yusuke Shigeta

영상 작가. 애니메이션 제작 프로덕션을 경험했고, 도쿄예술대학 대학원 영상연구과를 수료. 페나키스토스코프나 조이 트로프 같은 장치나 원리가 담겨 있는 넓은 범위의 애니메이션에 흥미를 가져 미디어 아트 영역에서 활동. 영상(콘텐츠)과 그 바깥에 있는 장치나 공간(미디어)을 구분하지 않고, 횡단적인 체험을 할 수 있는 애니메이션 작품을 제작. 〈픽셀의 숲〉으로 제14회 문화청 미디어 예술제 심사위원 추천 작품상을, 〈이야기의 역학〉으로 제12회 문화청 미디어 예술제 심사위원 추천 작품상을 수상했다.

START

처음 픽셀 애니메이션을 제작한 건 2009년이었습니다. 당시에는 TV 방송이 NTSC에서 하이비전으로 옮겨가던 시기로, 디스플레이나 모니터도 대형화, 고해상도화가 이뤄지고 있었습니다. 하이비전은 고화질이 세일즈 포인트였지만, 제작 측에서 봤을 때 더 중요한 건 거대한 화면이었습니다. 화면이 거대하면 데이터가 무겁고, 렌더링이 큰 일입니다만, 이 거대함(넓음)을 표현으로 쓸 수 없을까 하고 생각했습니다. 거기서 제

작했던 게 〈Low-Vision〉이라는 하나의 화면 속에 많은 이야기가 동시에 병행하는 애니메이션 작품이었습니다. 이때 가능한 한 많은 이야기를 그려내기 위해, '매우 작은 캐릭터=도트 그림'을 그리게 되었습니다.

INPUT

레고. 어릴 적에 조그만 파츠로 캐릭터를 만들면서 놀곤 했습니다.

OUTPUT

픽셀 애니메이션 작품도 시리즈로 계속 제작하고 있습니다만, 제 주력은 애니메이션입니다. 하지만 애니메이션이라 해도 최신 애니메이션의 기술과는 다른, 조이 트로프나 실루엣처럼 원시 애니메이션도 포함한 넓은 의미에서의 애니메이션입니다. '그림이 움직인다'라는 것에는 신비한 매력이 있습니다. 저는 애니메이션을 설치 미술이나 워크숍 등 스크리닝과는 다른 형태로 전개해보고 싶습니다.
—

WEB/SNS

웹: www.shigetayusuke.com
트위터: 9e9eta

화소 산수(Pixel Landscape)
기록 촬영: 카기오카 류몬, 2014
영상 설치 미술, 1280×800(×2)
일본 화가 오가와 우센의 세계를 픽셀로
움직여, 족자와 함께 전시한 작품.

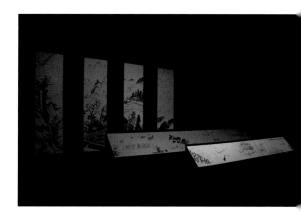

1
픽셀의 숲(Pixel Forest), 2012
영상 설치 미술, 1920×1080
공간에 투영한 픽셀 애니메이션을 하얀 그
림책을 사용해 선보이는 작품.

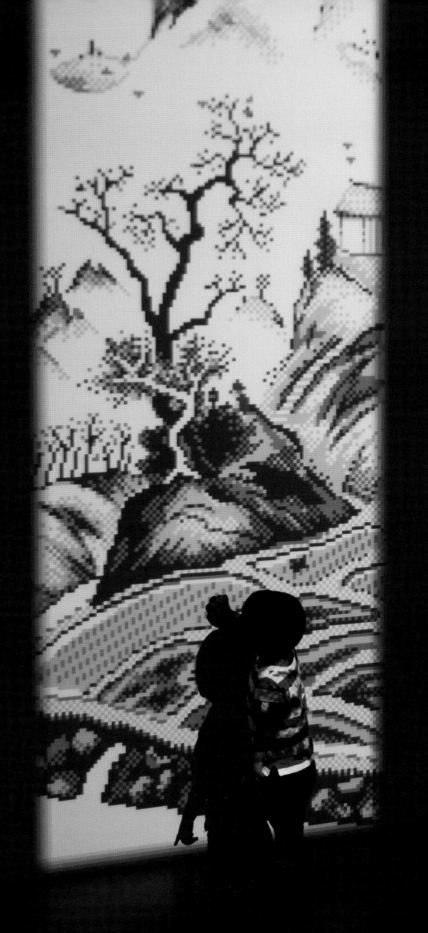

3

밤에 생각하다(In the night), 2017
영상 설치 미술, 1920×1080
Zennyan 씨와 공동 제작. 밤하늘을 무대로
각종 별자리 캐릭터가 등장하는 작품.

ten_do_ten

텐/ten_do_ten(텐 두 텐)

ten_do_ten

점과 점을 연결해 픽셀 디자인을 하는 재패니즈 픽셀 디자이너. 2001년 9월 11일 이후, 델라웨어를 탈퇴하고 'ten_do'를 시작. 자신의 사이트인 ten_do에서 매주 테마에 따른 픽셀 그래픽을 계속 발표하여, 현재 900주 발표 중. 연재 작품은 3만 개를 넘었다. 도메스틱하고, 섹시~하고, 크래프티하고, 크레이지~하고, 스토익하고, 캘리그래픽하게 매일매일 점점 디자인 중. 일본에서의 디자인, 컬래버레이션 워크 외에도 해외에서의 클라이언트 워크, 전시에도 다수 참가.

START

어릴 적에는 어머니가 만들어주신 여러 가지 자수의 디자인을 좋아했습니다. 픽셀 아트적인 디자인을 시작한 건 레고 블록으로 놀기 시작하면서입니다. 실제 컴퓨터로 픽셀 아트를 만들기 시작한 것은 초등학생 때 아버지의 PC-8801mkⅡ를 가지고 놀기 시작하면서입니다. 대학생 때는 아미가와 매킨토시를 이용해 자신의 프로모션을 위한 디자인을 시작했고, 현재에 이르게 되었습니다.

INPUT

누구나 할 수 있어 보이지만, 누구도 할 수 없었던, 그런 온리 원을 찾아낸 사람들.

OUTPUT

픽셀 스크린이라는 미디어에 대해, 그래픽 디자인의 가능성을 계~속 추구하고 있습니다. 언제나 도메스틱(지역적)과 유니버설(보편적), 클래식(전통)과 컨템퍼러리(현대), 아노니머스(익명)과 아이덴티티(고유) 등의 상반되는 관계를 생각하며 '누구나 할 수 있지만, 누구도 할 수 없는' 그런 픽셀 디자인을 계속 만들고 싶다고 생각합니다.

—

WEB/SNS

웹: www.tententen.net
트위터: ten_do_ten
인스타그램: ten_do_ten_

1
—

2
—

1
—
3×4×inu_tome_syo
CL: ten_do, 2008
216, 3색(백, 적, 흑)
세계에서 가장 작은 개의 수묵화(3×4의 개로 '기다려'입니다!).

2
—
3×4×koinu_syo
CL: ten_do, 2015
27×27, 3색(백, 적, 흑)
강아지 수묵화(3×4인 개의 수묵화. 저도 시죠 마루야마파입니다!).

3

4

5

6

3
chin_syo
CL: ten_do, 2018
49×52, 3색(백, 적, 흑)
개의 수묵화(멍하고 월한 수묵화입니다!).

4
syamo_syo
CL: ten_do, 2012
51×70, 3색(백, 적, 흑)
투계의 수묵화(좋아하는 쿠와카타 케이사
이의 투계!).

5
fugu_syo
CL: ten_do, 2010
353×333, 3색(백, 적, 흑)
복어의 서(복어가 우글우글한 책!).

6
bach_inu_syo
CL: ten_do, 2009
418×444, 3색(백, 적, 흑)
바흐 개의 수묵화(멍멍하고 바흐한 클래
식 헤어스타일의 수묵화).

7
kouhakubai_syo
CL: ten_do, 2018
각 419×626, 3색(백, 적, 흑)
홍백 매화의 수묵화(섹시~ 캘리그래픽 홍
백 매화도!).

8
calligraphic portraits
CL: ten_do, 2015~2019
각 75×128, 3색(백, 적, 흑)
캘리그래픽 포트레이트(그림과 문자로 초
상화한 캘리그래픽 포트레이트).

9

tabaimo_syo

CL: ten_do, YASU-gallery, 타바이모,
2003

148×356, 3색(백, 적, 흑)

타바이모의 서(도메스틱 가문 & 아이콘으
로 타바이모의 서를!).

위쪽부터 10 11 12

<u>10</u>
텐의 '캘리그래픽 포트레이트 에어 메일'
전시회
CL: ten_do, Photo: 아이카와 히로아키,
Place: Liquid Room Kata Gallery, 2018
3색(백, 적, 흑)
'캘리그래픽 포트레이트 에어 메일' 전시
회의 파노라마 사진. 오프닝에는 타치바
나 하지메와 Low Powers! 하지메 씨, eri,
정말 감사했습니다!

<u>11</u>
텐의 '페이퍼백한 일상 678주' 전시회
CL: ten_do, Photo: 아이카와 히로아키,
Place: Calm & Punk Gallery, 2014
3색(백, 적, 흑)
텐의 '페이퍼백한 일상 678주' 전시회의
파노라마 사진. '아아 노부기토게'스러운,
리얼 매뉴팩처. 본래 그것만이라면 팔지
않는 페이퍼백 디자인 전시회, 누구도 살
수 없는, 아무것도 살 수 없는 디자인전이
었습니다.

<u>12</u>
텐의 '나부와 그림책과 크래프트 페인팅!'
전시회
CL: ten_do, Photo: 아이카와 히로아키,
Place: Calm & Punk Gallery, 2010
3색(백, 적, 흑)
텐의 '나부와 그림책과 크래프트 페인팅!'
전시회 파노라마 사진. 그림책 《Calm &
Punk Book》의 출판 기념 전시회. 와이프
에게 10×10 픽셀 나부상의 패치워크를 부
탁한 성희롱스러운 전시회였습니다.

YACOYON

1
‒

1
‒
notitle, 2019
272×272, 9색
오리지날 캐릭터 꼬맹이들과 스케이트 보
드에 탄 여자.

2
‒
notitle, 2019
254×254, 7색
오리지날 캐릭터 꼬맹이들과 2마리를 붙
잡은 여자아이.

2
‒

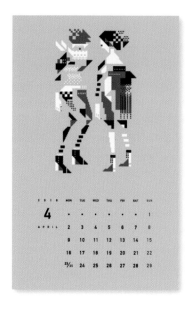
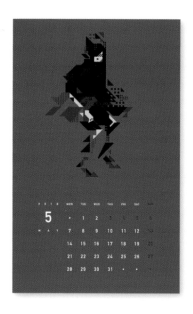

YACOYON
YACOYON

일러스트레이터. 도쿄도 거주. 의류 기업에서 디자이너로 근무한 뒤, 2015년부터 픽셀 아트를 그리기 시작. 픽셀뿐만 아니라, 아스키아트나 PETSCII 아트 같은 주변 표현을 유연하게 받아들이며, 패션, 게임 컬처로부터 영향을 받은 독특한 스타일을 전개. 각종 미디어에 대한 아트워크 제공부터 자주 기획에 의한 아날로그 게임 제작 등 폭넓은 활동을 보이고 있다.

START
2015년경, 도트 그림으로 개성 있는 표현 활동을 하고 있는 다양한 작가분들의 존재를 알고 자극을 받게 된 게 계기입니다. 도트 그림은 평소에 사용하는 디지털 툴의 환경에서 바로 시작할 수 있었던 점도 컸다고 생각합니다. 2016년부터 SNS에 투고하기 시작해 지금의 스타일이 되었습니다.

INPUT
해외 브랜드 컬렉션이나 아스키아트, PETSCII 아트를 바라볼 때가 많습니다.

OUTPUT
패션 일러스트레이션적인 표현이 있다고 생각합니다만, 몸의 각 파츠를 사실적으로 그리지 않고 사각형이나 삼각형으로 데포르메시켜서 표현함으로써, 보는 사람의 상상력에 맡길 수 있는 게 도트 그림만의 즐거움이라고 생각하고 있습니다.

—

WEB/SNS
웹: yacoyon.com
트위터: yacoyon
인스타그램: yacoyon

3
달력과 스티커, 2017
'픽셀 아트 파크 4' 출전을 위해 제작한 상품.

EST CHRISTMAS STORY
CL: JR서일본 오사카 개발 주식회사 EST,
2018
12색
'EST CHRISTMAS 2018' 비주얼 일러스트.
남자와 여자가 크리스마스 쇼핑을 즐기는
모습을 이미지했습니다.

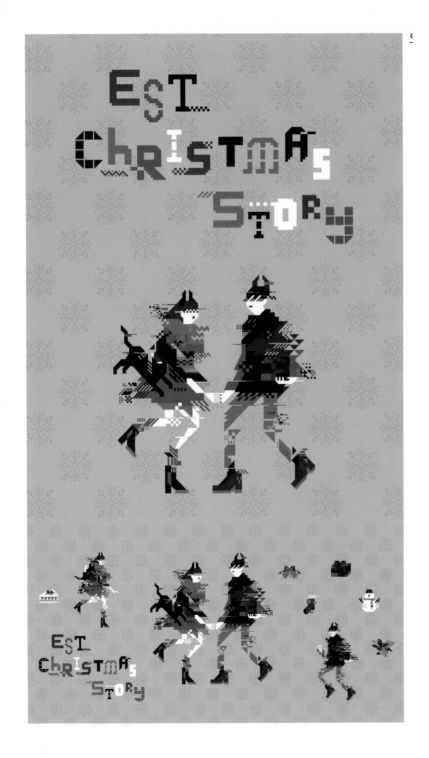

6

5
Archipel 오리지널 캐릭터
CL: Archipel, 2019
528×248, 5색
일본 문화나 크리에이터를 해외에 소개하
는 유튜브 채널 Archipel에 등장하는 오리
지널 캐릭터를 도트로 제작했습니다.

6
CATS, 2019
234×200, 14색
고양이의 날에 친구가 기르던 고양이들을
생각하며.

hermippe

헤르미페

hermippe

공동주택이나 동물, 벌레, SF 등을 모티브로 한 에지 있는 픽셀 아트와 미디어 횡단적인 활동으로 주목을 받고 있는 일러스트레이터. 작품 제작뿐만 아니라 음악 앨범 재킷이나 상품 디자인, 크로스스티치 자수, 리소그래피, ZINE 제작, 라이브 드로잉, 전시, VJ로서의 퍼포먼스, 영상 작품의 애니메이션 제공 등 여러 장르에서 활동하고 있다. 거기에다가 서킷 밴딩이나 모듈러 신시사이저의 제작, 그런 기재를 이용한 라이브 퍼포먼스도 하고 있다. 최근 프로젝트로 '아디다스 오리지널 플래그십 스토어 도쿄'와 컬래버레이션에 의한 개인 전시회 'The Cave'(2018)나 블록 체인 기술에 의한 도트 그림 데이터 소유를 테마로 한 타카사키 유스케와 함께 한 기획전 〈스페이스 인베이더〉 컬래버레이션 상품이나 메디콤토이 'BE@RBRICK' 디자인, '스퀘어 사운드 도쿄 2018'의 VJ로 연출 등으로도 활동했다.

START

전부터 종이에 볼펜으로 세밀화나 점묘화를 그리고 있었습니다. 일정한 작품의 제작을 위해 디지털 쪽을 모색하고 있던 중 픽셀 아트와 만나게 되었습니다. 제한 속에서 생각해가며 마치 놀이처럼 그려나가는 게 재밌고, GIF 애니메이션으로 움직임을 만들기 쉽다는 점이 흥미를 가지게 했습니다.

INPUT

SF 작가인 호시 신이치의 삽화 등을 그린 나베 신이치의 기하학적인 인물이나 거리를 그리는 스타일에 영향을 받았습니다. 최근에는 자수 도안이나 태피스트리, 도예 등 공예품 디자인에 흥미를 가지고 있습니다.

OUTPUT

태어나서 자란 도쿄, 타마 뉴타운의 풍경이나 어릴 적부터 흥미를 가지고 관찰했던 벌레나 동물을 모티브로 망상이나 창작 스토리를 배경에 설정하고 그리고 있습니다. 사실적인 표현보다는 모티브에 대한 인상을 잘 나타낼 수 있도록 시행착오를 하고 있습니다.

—

WEB/SNS

웹: hermippe.me
트위터: komiya_ma
인스타그램: hermippe_pixelart

1
수탉
CL: adidas Originals Flagship Store Tokyo, 2018
320×480, 2색
아디다스 플래그십 스토어에서 열린 개인전 'The Cave'용. 보물찾기를 테마로 했던 시리즈 중 일부.

2
가리, 2019
270×480, 5색
부리의 의외로 꺼슬꺼슬한 느낌이나 깃털의 매끈매끈한 인상을 표현.

3
하늘 나는 피라루쿠, 2018
480×270, 6색
어부가 올려다본 하늘에, 떠다니는 피라루쿠.

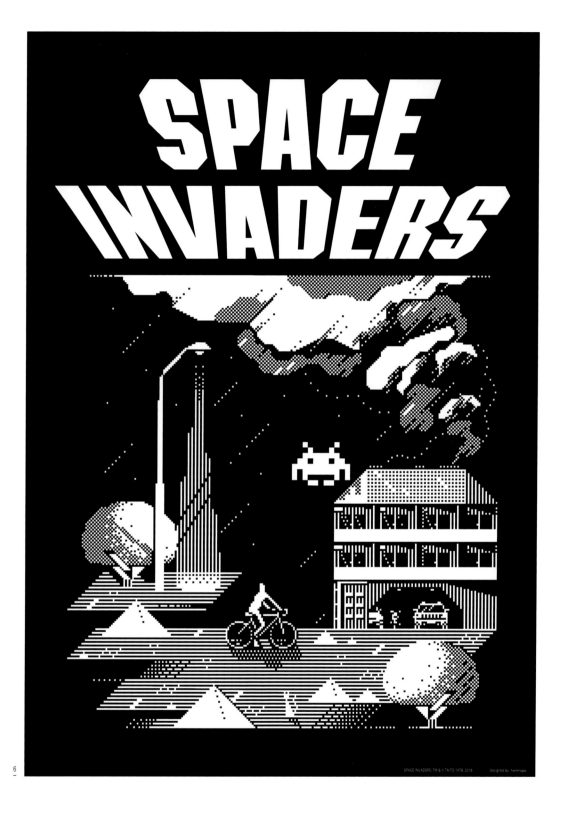

SPACE INVADERS: TM & © TAITO 1978, 2018 Designed by hermippe

4, 5
ORESAMA 〈날아오르다〉 PV용 애니메이
션 소재
CL: 란티스, 2018
415×528, 10색
괴물과 싸우는 두 사람을 모티브로 암흑
속에서 번뜩이는 히어로 같은 이미지.

6
〈스페이스 인베이더〉 40주년 기념 컬래버
레이션 포스터
CL: TAITO, 2018
320×480, 2색
소년이 집에 돌아오던 중 침략자를 목격.
자전거 핸들을 꽉 붙잡다.

7

9

8

10
—

<u>7</u>
이 디스토피아는 모두 솔로 캠퍼의 망상,
2018
320×480, 2색
폐색감이 짙은 이 현대 사회는, 사실 고독
한 사람의 망상이 만들어낸 것이라면 좋겠
다는 망상.

<u>8</u>
Pixel Skin 〈미요시 씨로 스키〉,
CL: 일본 에레키테루 연합 / TITAN, 2018
279×147, 1색
사진 위에 도트를 겹친 시리즈. 연예인, 일
본 에레키테루 연합의 캐릭터와.

<u>9</u>
〈폐쇄국가 퓨필〉 타이틀, 2019
297×420, 9색
블록 체인과 도트 그림을 합친 전시 기획
의 광고용 이미지.

<u>10</u>
성, 2019
297×420, 21색
리소그래피 인쇄 시리즈. 〈폐쇄국가 퓨필〉
이라는 이야기의 삽화로.

Galamot Shaku

1

2

Galamot 샤쿠
Galamot Shaku

Galamot 샤쿠, 에이드리안 데 라 가르자는 멕시코를 거점으로 활동하는 아티스트다. 그래픽, 일러스트, 인터랙티브를 공부한 뒤, 게임 개발과 3D 애니메이션 분야에서 활동하고 있다. 멕시코의 토착적인 미학부터 인터넷에서 시작된 동시대의 새로운 미학까지, 동서고금의 콘텍스트를 탐구, 종합한 독립적인 픽셀 아트를 만들고 있다.

START
첫 체험은 어릴 적에 슈퍼 패미콤을 에뮬레이터로 놀면서 그 스크린샷을 MS의 그림판으로 만지며 놀던 거야. 대학에선 그래픽 디자인을 공부했지만, 그때는 게임, 일러스트, 만화에 푹 빠져서 픽셀 아트를 일러스트 기법으로 써본 게 계기. 처음엔 eBoy처럼 아이소메트릭 투영 도법 작품을 흉내 내서 그렸는데, 그때 기본적인 테크닉을 익혔어.

INPUT
나는 16비트 세대라서 그 시대의 게임 그래픽에 애착이 있어. 또 픽셀 아트에서 새로운 것을 도전하는 아티스트에겐 자극을 받고 있어. 특히 최근엔 인디 게임을 만드는 사람들의 일이 재밌다고 생각해. 픽셀 아트가 다른 영역, 예를 들면 멕시코의 전통 공예나 전통 의상과 공통적인 부분이 있는 것도 흥미가 있어. 게다가 글로벌한 인터넷 문화에도 영향을 받고 있어. 즉 지역적인 것, 글로벌한 것 양쪽 모두를 탐구하고 있어.

OUTPUT
기본적으로는 가능한 한 감성적이고 마음 편한, 솔직한 작품을 만들고 싶다고 생각하고 있어. 뭔가 특정한 스타일을 가지고 있다고는 생각하진 않아. 언제나 새로운 테크닉을 개척하거나 합치려고 하고 있으니까. 하지만 사용하는 컬러 팔레트는 어느 정도 특정 경향이 있을지도. 최종적으로는 본 사람이 무언가 느낄 수 있는 작품을 만들도록 신경 쓰고 있어.

WEB/SNS
웹: www.galamot.com
트위터: galamot

3

1
Neuromantic, 2016
427×427, 64색
오쿠무라 유키마사에 의한 윌리엄 깁슨
《뉴로맨서》 일본어판 커버 아트워크에서
영감을 받은 작품. 멕시코시의 노상 아트
이벤트 '드링크 & 드로' 7주년 기념 작품.

2
Fudomyoo, 2015
200×200, 13색
치바의 나리타 산에서 영감. 자주 제작.

3
Spiritus.exe, 2016
124×171, 64색
베이퍼웨이브(Vaporwave) 등 현대 인터넷
의 미학으로부터. 현대 그래픽에 대한 잡
지 기사를 위한 일러스트.

4

5

6

4
Otomí Birds, 2013
174×174, 5색
멕시코의 선주민, 오토미족의 전통 직물
에서. 멕시코시 국립아트센터 전시회용으
로 제작.

5
Zapotechno, 2014
200×200, 5색
멕시코의 선주민, 자포테크족의 가면에
서. 칩튠 뮤지션 Chema64의 앨범용 아트
워크.

6
Xochiplayer, 2011
190×250, 4색
아즈텍의 예술, 유희, 꽃의 여신인 소치필
리가 플레이스테이션 컨트롤러를 들고 있
다. 〈Espacio Diseño〉지의 커버 일러스트.
서적 《Everyday is play》(Game paused UK)
에도 수록.

7

7
Lord of Mictlan, 2017
551×774, 4색
아즈텍 신화의 죽음의 신인 믹틀란테쿠틀
리. 라틴 아메리카권의 만화를 발매하는
Latino Toons 주재의 출판 겸 전시 프로젝
트 'Taco de Ojo' 출품작.

8
—

9
—

8
—
Kauyumari, 2015
125×125, 28색
카우유마리의 중앙, 북부 멕시코의 위촐족
이 믿고 있는 사슴신. 멕시코 상업 구역에
폭 33m 높이 30m의 계단에 그렸던 벽화.

9
—
Guadaloop, 2010
98×128, 22색
멕시코에서 가장 유명한 종교적 아이콘인
과달루페의 성모가 슈퍼 패미콤 컨트롤러
위에 서 있다. 2014년에 도쿄, 롯폰기에서
열린 일러스트레이터 그룹 전시회에 출품.

Raquel Meyers

라켈 마이어스

Raquel Meyers

스페인을 거점으로 활동하는 라켈 마이어스는 영역 횡단적인 아티스트이자 디지털 공예 작가다. 2004년부터 세계 각지의 미디어아트, 칩튠 관련 이벤트나 전시회에서 작품이나 퍼포먼스를 발표하고 있다. 그녀는 자신의 실적을 '키보드'와 스웨덴어로 '공예, 수예'를 뜻하는 'slöjd'를 합친 신조어 'KYBDslöjd'로 정의하고 있다. 그 의미는 유산이 된 테크놀로지를 전용, 응용한 다가올 디지털 시대의 공예 운동이다. 코모도64(Commodore 64)에서 표시되는 텍스트를 조합할 수 있는 텔레텍스트(문자 방송) 기능으로 표시하거나, 팩스로 송신하는 등 견실한 공정을 통해 태어나는 암흑과 혼돈에 가득 찬 작품은 안심과 지루함의 단조로운 지배에 대한 저항 운동이기도 하다.

START
아트에 대해선 완전히 독학으로, 15살 때부터 사진, 영상, 애니메이션, 퍼포먼스, 일러스트, 설치 미술, 자수 등을 스스로 공부했습니다. 여태까지 꽤 오래 해왔지만, 새로운 도전을 계속하는 것이 언제나 날카로움을 유지하기 위해 중요합니다.

INPUT
영감이 되는 것은 음악, 책, 영화, 만화, 데모신, 컴퓨터 텍스트 모드 등 주변에 있는 모든 것입니다.

OUTPUT
제 작품은 무의식적인 요소에 의한 알기 쉬운 구성 원리와 장난스러움을 기본으로 하고 있습니다. 스크린을 캔버스로, 키보드로 캐릭터를 한 땀 한 땀 직접 쌓아 올리는 것으로 이미지를 짜 맞춰가는 겁니다. 장식도 하지 않고, 요소 그 자체를 드러낸다는 점에서 소박하다 할 수 있습니다. 저는 제 작품을 'KYBDslöjd'라고 설명합니다. 다만, 이것은 묘화나 공예의 소재로 텍스트 표시 문자 세트만 사용하는 것입니다. 코모도 64, 문자 방송 시스템, 타이프라이터, 자수, 모자이크 등을 도구로 제작하고 있습니다. 'KYBDslöjd'는 브루탈리즘적인 접근법에 의한 테크놀로지와 타자를 이용한 이야기 장치입니다. 저는 구 테크놀로지는 망각되는 존재가 아니라 붙잡을 수 있는 지식 그 자체라 생각합니다. 그것은 노스탤지어가 아니라, 무언가 충분히 연구되기 전에 허무하게 소비될 수밖에 없는 현대의 상황에 대해, 경종을 울리는 존재라고 생각합니다.

—

WEB/SNS
웹: www.raquelmeyers.com
트위터: raquelmeyers
인스타그램: rakelmeyers
비메오: raquelmeyers
페이스북: raquel.meyers

1
《Flan con Napalm》, 2018
Commodore 64, PETSCII, 텍스트 모드. 현대의 문화적 묵시록적 상황에 대해, 사상의 자유와 개인의 기준의 존중에 대해 논한 비평가 보르하 크레스포(Borja Crespo)의 칼럼집을 위한 일러스트레이션.

2

2
〈Chip o Muerte〉, 2017
Commodore 64, PETSCII, 텍스트 모드. 칩
튠 앨범 〈Chip o Muerte〉 (56KBPS Records
+ Colectivo Chipotle)의 아트워크.

3
Corset Lore 〈Graces and Furies〉, 2016
Commodore C64, PETSCII, 텍스트 모
드 칩튠 앨범 Corset Lore 〈Graces and
Furies〉(8BP136) 및 MV 〈Empath〉의 아트
워크.

4
운명의 실(텔레텍스트의 노른), 2014
문자 방송 시스템, 텍스트 모드, 북구 신화
에 등장하는 운명의 여신 노른의 〈운명의
실〉. 문자 방송 단말상에서 104에서 300
에 이르는 숫자를 입력함으로써 자신의 운
명을 알 수 있는 작품. 직물을 모방한 세로
선 그리드 구조가 결과로 나타나는 그래픽
의 기조를 이룬다.

4

Kazuki Takakura

타카쿠라 카즈키
Kazuki Takakura

1987년생. 도트 그림이나 디지털 표현을 베이스로 한 일러스트나 애니메이션을 제작하고 있다. 극단 '범주유영'에선 아트 디렉션을 담당하고 있다. 최근에 주로 하는 일은 NHK E 티비 〈마리도 알아보자! 재폰〉, 〈거리 스코프〉, 〈E노래 마음의 대모험〉이나 영화 〈WE ARE LITTLE ZOMBIES〉(2019년 6월 공개)의 애니메이션, PUFFY, 붉은 공원, 마법 소녀가 되고 싶대의 CD 아트워크 등이다. 2016년부터 게임 개발을 개시. 불교 슈팅 게임 〈마니유희 TOKOYO〉를 스팀에서 판매하고 있다.

START
대학에서 영화와 일본화를 배웠습니다. 대학을 졸업한 뒤엔 디지털 애니메이션이나 포토샵으로 작품을 만드는 걸 메인으로 활동을 했습니다. 그러던 중 디지털 화면에 표시되는 것이 모두 픽셀로 되어 있다는 점에 놀라고 흥미를 가지게 되어, 픽셀을 직접 컨트롤할 수 있는 도트 그림을 그리기 시작했습니다.

INPUT
테리 길리엄, 알레한드로 호도로프스키, 짐 헨슨, 오바야시 노부히코, 데즈카 오사무, 이가라시 미키오, 시리아가리 코토부키, 〈포켓몬스터〉, 〈마리오 페인트〉, 〈록맨〉, 〈클레이맨 클레이맨〉, 살바도르 달리, 이와야 쿠니오, 츠즈키 준.

OUTPUT
도트 그림은 노스탤지어한 것이라는 인식을 걷고, 디지털 화상과 직접 커뮤니케이션을 하는 수단으로 인식하고 있습니다. 2016년에 그것에 대해 그룹 전시회 '픽셀 아웃'을 주최했습니다. 작품의 테마는 그때그때 흥미에 따라 정합니다. 현재는 이야기나 다차원, 쉬르레알리즘, 생물학 등에 흥미를 가지고 있습니다. 클라이언트 워크에 대해서는 클라이언트와 제가 서로 즐길 수 있는 크리에이션이 되도록 명심하고 있습니다.

—

WEB/SNS
웹: takakurakazuki.com
store.steampowered.com/app/756840/
TOKOYO

트위터: studio_tokoyo
인스타그램: takakurakazuki

1
무제, 2018
픽셀과 복셀을 합친 것.

2
범퍼 광고 '미츠이 스미토모 카드(미국편)' 애니메이션
CL: 미츠이 스미토모 카드, ROBOT, CALF,
2018
클라이언트 워크.
© 2019 Sumitomo Mitsui Card Co., Ltd.

1

2

3
ORESAMA 〈날아오르다〉 MV용 그래픽
CL: THINKR,ORESAMA, 2018
©BANDAI NAMCO Arts·Yamaha Music
Entertainment Holdings, Inc.

4
폰트 워크스 〈mojimo game〉 키 비주얼
CL: 폰트 워크스, 제작: 주식회사 Camp, 디
자인: 나카야 신페이, PRMO, 2018
클라이언트 워크
©폰트 워크스 주식회사.

5

6

5
유무, 2017
Guardian Garden의 개인전 '유무 벨트'를
위한 작품.

6
생사, 2017
Guardian Garden의 개인전 '유무 벨트'를
위한 작품.

8

9

<u>7</u>
아이우에오카(안), 2017
Guardian Garden의 개인전 '유무 벨트'를
위한 작품.

<u>8</u>
이집트(33min), 2017
카네다 료헤이와의 2인 전시회 〈BOX/
RING〉을 위한 작품. 제한 시간을 정해놓
고 만들었다.

<u>9</u>
복싱(36min), 2017
카네다 료헤이와의 2인 전시회 〈BOX/
RING〉을 위한 작품. 제한 시간을 정해놓
고 만들었다.

Hattori Graphics

핫토리 그래픽스
Hattori Graphics

1977년 요코스카 태생. 타마미술대학 디자인과를 졸업한 후 게임 회사 근무를 경험한 뒤에 프리랜서로 전향했다. 그래픽커이자 캐릭터 디자이너로서 게임 개발에 참가하는 한편, 일러스트레이터이자 픽셀 아티스트로서도 활동하고 있다. 최근에는 GIF 미디어를 사용한 커뮤니케이션의 확대에 주목해, 저해상도 도트 고양이 캐릭터를 사용한 시리즈 작품을 전개하고 있다. 'theGIFs2018'에서 심사위원상 및 인터랙티브 부문을 수상했다.

START
원래는 폴리곤 모델러로서 게임 업계에 들어왔습니다만, 어느 순간에 휴대 기기용 2D 게임 개발에서 도트를 찍을 기회가 있었습니다. 거기서 직업 능력으로써 픽셀 화력을 유지하기 위해 자주 제작을 계속하게 되었습니다. 최근에는 도트 그림이 일반적으로 '레트로'한 장르로 받아들여지고 있는 것에 맞춰, 'TV 게임의 그림'과는 또 다른, 현대다운 픽셀 아트의 가능성도 모색하고 있습니다.

INPUT
초 신타, 카세트 비전, 웨스 앤더슨.

OUTPUT
자주 제작은 단기간에 실험적인 의도로 만드는 경우가 많습니다. 기운차게 잘 움직이는 GIF 작품에 의한 그림의 뉘앙스로만 전해지는, 제 나름대로의 관점을 재밌게 생각해주시면 좋겠다고 생각합니다.
또한 여태까지의 도트 그림 기술론과는 별도로 '고해상도로 보는 저해상도'만의 형태의 즐거움, 기분 좋은 움직임을 연구하고 있습니다. 누구라도 어깨의 힘을 빼고 솔직하게 즐길 수 있는 작품을 만드는 게 목표입니다.
—

WEB/SNS
웹: gifmagazine.net/users/68314/profile
트위터: hattori2000
텀블러: hattori-graphics

1
지옥, 2017
GIF 작품, 256×256, 256색
다수의 캐릭터를 움직이게 하기 위한 애프터이펙트(AfterEffect)의 사용을 시험해본 루프 작품. 즐거운 지옥.

1

<u>2</u>
건전한 의논을 위한 GIF~선공~ / 건전한
의논을 위한 GIF~후공~, 2017
GIF 작품, 64×36, 각 10색,
SNS 등에서 타임 라인상의 투고로 건전하
게 싸우는 하나의 GIF 작품. 'theGIFs2018'
인터랙티브 부문 수상작.

<u>3</u>
말을 걸 때의 GIF, 2018
GIF 작품, 640×320, 256색
고양이 캐릭터가 등장하는 커뮤니케이션
용 GIF 시리즈 중 하나.

<u>4</u>
Satellite orbit, 2017
GIF 작품, 96×48, 256색
난무하는 광탄과 컬러풀한 별하늘을 떠도
는 우주비행사. 컴퓨터 게임 여명기의 우
주관처럼.

<u>5</u>
붕어빵, 2017
GIF 작품, 63×39, 16색
붕어빵과 문자가 아무런 이유 없이 기운차
게 날뛰는 영상 작품.

TOKYO PiXEL.

8비트 컬처 숍

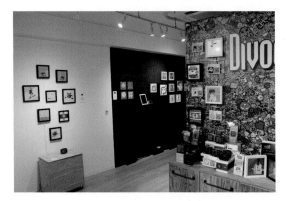

8비트 컬처를 배경으로 도쿄에서 생겨난 픽셀 디자인 브랜드 TOKYO PiXEL., 2016년 도쿄 쿠라마에에 문을 연 플래그십 스토어에서는 도트 그림을 모티브로 한 오리지널 작품, 컬래버레이션 작품들이 전시되어 있다. 최근 병설된 갤러리 스페이스에서는 젊은 크리에이터들을 중심으로 한 전시가 많은 인기를 끌고 있다. 점장인 오오즈 마코토는 도트 그림을 모티브로 한 크로스스티치 디자이너로 활약하며, 게임 회사나 의류 브랜드와의 컬래버레이션을 다수 진행하고 있다.

**도트 그림을 모티브로 한 자수를
만들게 된 이유는?**

어릴 적에는 자수와 인연이 없어서, 오히려 남자가 그런 걸 하면 안 된다고 생각했었습니다. 처음엔 그림으로 출세하고 싶다고 생각해 대학을 졸업한 뒤 부모님 집으로 돌아가지 않고 아르바이트를 하면서 일러스트를 그리기 시작했습니다. 수예 용품점에서 일하기 시작한 뒤로는 크로스스티치랑 만나게 되었습니다. 크로스스티치(실을 × 모양으로 짜면서 천 위에 한 칸씩 도안을 표현하는 자수)의 기교로 여태까지 없었던 남자의 시선으로 만든 팝한 물건을 만들면 재밌지 않을까 생각했던 게 계기입니다. 크로스스티치에서 도트 그림을 연상하는 것은 저희 세대라면 당연한 것이라 생각합니다. 부모님이 패미콤을 사주지 않으셨기에 친구네 집에서 마리오의 스테이지를 모사하거나, 고등학교 때는 주변이 플레이스테이션 일색이었을 때, 저는 게임팩의 가격이 싸졌었던 패미콤으로 계속 놀았는데, 그 경험도 영향을 끼쳤을지도 모르겠네요.

**크로스스티치 작품 제작에 대한
생각을 알려주세요.**

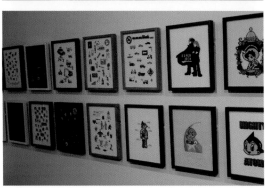

TOKYO PiXEL. 점내

제약 속에서 잘 표현되어 있는 도트 그림을 좋아합니다. 크로스스티치는 디자인을 생각하고 실제로 자수로 표현할 때까지 일련의 작업이 필요하기에, 스스로 디자인을 만들 때는 색상을 최소한으로 줄이고, 조그마한 눈금으로 귀엽게 표현하려고 무의식중에 고려하고 있을 거라고 생각합니다.

TOKYO PiXEL.을 세우게 되신 배경에 대해 알려주세요.

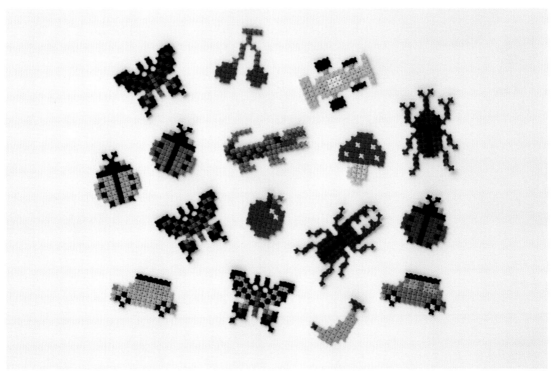

후지산 타일 마크, 2010

스트리트 아티스트 KAWS가 완전히 무명이었던 시절의 제 크로스스티치를 샀던 일이 있어서, 그것으로 큰 자신감을 얻게 되었습니다. 서적의 출판이나 상품이 늘어나면서 기업과의 협업도 늘어나고 사업도 확장하게 되었습니다. 지금은 작가 활동을 하는 한편으론 아트 디렉터 같은 위치에서 각종 픽셀 아트 상품의 기획 제작에 관여하는 일이 많습니다. 최근에는 도쿄 메트로의 노벨티를 만들거나 '호보니치'의 복대나 셀렉트 숍

의 티셔츠 디자인 같은 걸 하고 있습니다. 이렇게 만들어진 상품을 전시하거나, 사람들과 교류할 수 있는 장소를 만들면 재밌겠다고 생각해서 사무소 겸 쇼룸 겸 갤러리로 2016년에 세우게 된 게 TOKYO PiXEL.의 본점입니다.

갤러리에서 전시되는 작품은 어떤 기준으로 정해지나요?

제가 젊을 때 작품을 발표한 자리를 마련해주신 선배님들의 가게를 참고로, 젊은 크리에이터의 작품 발표의 장소로 갤러리 스페이스를 무상으로 제공하고 있습니다(판매 수수료는 필요합니다). 전시 작품에 명확한 기준은 없습니다만, 저랑 갤러리 담당 스태프가 정보를 공유해서 신경 쓰이는 작가분은 저희가 권하는 경우도 있고, 홈페이지에서 응모를 받는 경우도 있습니다. 픽셀 아트 작품은 지금까지

m7kenji 군이나 YACOYON 씨가 전시를 한 적이 있습니다. 두 사람 다 오리지널리티가 있는 대단한 전시회였습니다.

가게는 아사쿠사 옆, 쿠라마에에 있습니다. 근처에 오실 때는 꼭 한번 들러주세요.

크로스스티치 휘장, 2008

명화 브로치, 2008

몬스터 클록, 2008

오오즈 마코토 《즐거운 크로스스티치
BOOK》(PHP 연구소), 2017

오오즈 마코토

크로스스티치 디자이너이자 픽셀 아트 디
자이너. 2008년 근무처였던 수예 용품점
을 퇴직 후, 크로스스티치 디자이너로 활
동을 개시. 커다란 몸에서 태어나는 작품
은 남성만의 팝하고 매력적인 디자인이
다. 여성의 영역이라 생각되어왔던 수예
업계에 나타난 문제아 루키는 수예라는 틀
을 넘어 컬처 & 아트 신에서도 뜨거운 주
목을 받고 있다. 수예 책의 집필, TV 출연
외에도 각지에서 정력적으로 자수 교실을
개최 중. 저서로는 《즐거운 크로스스티치
BOOK》(PHP 연구소) 등이 있다.

WEB/SNS
웹: oozu.jp
트위터: oozumakoto
인스타그램: oozu_jp

TOKYO PiXEL. 쿠라마에 점
도쿄도 다이토구 코토부키 3-14-13-1F
전화: +81)03-6802-8219
영업 시간: 12:00~19:00(휴일: 화, 수)

WEB/SNS
웹: tokyopixel.jp
트위터: tokyopixel
인스타그램: tokyopixel

OLEX, 2008

픽셀 플레이그라운드

Pixel Playground

2000년 이후 3D 표현이 게임의 중심이 된 한편, 8비트, 16비트 시대의 게임 같은

픽셀 표현을 일부러 채용하는 신작 게임이 독립 계열 회사에서 발표되고는 했다.

이후 노스탤지어와는 구분되는 하나의 스타일로 확립되어 메이저 히트를 하게 되었다.

하지만 픽셀에 의한 게임은 크리에이터의 인디 정신이나

하드코어한 실험 정신을 받아들이는 특별한 영역으로서 지금도 계속 발전하고 있다.

현대 게임과 픽셀 표현
이마이 신

게임에 있어서 픽셀 표현, 소위 '도트 그림'은 여명기의 표현으로 인식되어 왔다. 게임 그래픽이 2D에서 3D로 '진화'했다는 역사관은 픽셀 표현은 미숙한 것, 혹은 고전적이고 노스탤지어된 것으로 취급되어왔다는 뜻이다.

하지만 최근에는 인디 게임을 중심으로[주1] 픽셀 표현을 하나의 '양식(style)'으로 인식하는 흐름이 생겼다. 즉 '오래됨 / 최신', '미숙 / 세련'이라는 가치관적 의미가 아니라, 비디오 게임의 시각적 특징의 하나로 받아들이는 사고방식이다. 이 글에서는 현대 비디오 게임의 양식으로서 다양한 픽셀 표현[주2]과 그 미학을 구체적인 사례를 들며 설명해보고자 한다.

픽셀 표현의 정의와 분류

비디오 게임의 픽셀 표현이라고 해도 그 스타일은 사실 매우 다양하다. 여기서는 픽셀 표현을 넓게 정의해보고자 한다. 픽셀 표현이란 픽셀의 집합에 의해 도상을 나타내는 래스터 표현에 있어서 픽셀 하나나, 혹은 그 집합이 육안으로 식별 가능한 형태로 디자인되어 있는 표현[주3]이다.

이러한 것들이 일반적으로 '픽셀 아트'나 '도트 그림'으로 불린다. 그 외견적인 특징은 다른 시각 표현과 비교해서 윤곽이 각져 있으며, 픽셀이나 그 집합인 도트(점)를 육안으로 인식할 수 있다는 점이다. 거기에 상기한 정의대로라면 픽셀 단위로 그려진 오센틱한 도트 그림뿐만 아니라 복수의 픽셀로 구성된 도트(점)를 활용한 표현도 픽셀 표현으로 볼 수 있다. 예를 들면 최근의 픽셀 표현은 픽셀로 그린 도트를 확대시킨 것, 스프라이트 램프 등을 이용한 라이팅 정보를 가진 것, 복수의 색이나 그라데이션을 가진 점에 의한 도트 그림 등이 존재한다.

이러한 현대의 다양한 픽셀 표현을 설명하기 위해서, 이하 2개 축에 의

한 4가지 구분을 사용하도록 한다. 이 분류는 이 글을 위해 필자가 독자적으로 만든 것으로, 세밀한 조사가 동반된 것이라고 하기는 힘드나, 이번 글의 목적에는 충분히 사용할 수 있을 것이다.

일단 세로축은 픽셀 표현의 기술적인 수준을 나타낸다. 예를 들면 원시적인 로우 비트 표현에서는 사용할 수 있는 픽셀의 수나 색상에 제한이 있다. 한편 더욱 고도한 하이 비트 표현으로 많은 픽셀 수나 색상을 사용해 거기에 라이팅이나 3D 공간 등의 정보도 다룰 수 있다. 이런 기술적인 격차를 편의적으로 로우 비트 / 하이 비트라는 세로축으로 설정하는 것으로, 다양한 픽셀 표현을 분류할 수 있을 것이다.

다음으로 가로축은 표현이 목표로 하는 지향성에 대한 것이다. 좌측으로는 과거의 픽셀 표현을 지향하는 레트로 지향이 있고, 우측으로는 미래의 픽셀 표현을 사고하는 퓨처 지향이 있다. 여기서 레트로 지향이란 것은 반드시 과거 게임의 픽셀 표현과 똑같은 것은 아니나, 과거의 표현을 유용, 모방하는 의식이 강한 것을 뜻한다. 상업적 게임에서는 플레이스테이션 등장 이후 3D 그래픽이 일반적인 것이 되었기 때문에 픽셀 표현은 과거의 시각 양식으로 인식되어왔다. 하지만 인디 게임이나 동인 게임 등에선 지금도 레트로 게임 같은 픽셀 표현은 일반적이다.

한편 퓨처 지향은 말 그대로 미래적이고 새로운 표현을 목표로 하는 것이다. 위에서 논한 대로 픽셀 표현 자체가 오래된 것이라는 생각은 아직도 존재하지만, 실제로는 새로운 픽셀 표현이나 그것을 사용한 연출도 생겨나고 있다. 그리고 그것들은 반드시 고도의 기술을 이용한 하이 비트 표현일 뿐 아니라, 이미 존재하는 기술 속에서 새로운 표현을 모색하는 시도도 존재한다.

이상으로 로우 비트 / 하이 비트와 레트로 / 퓨처라는 2개의 축을 맞춰

보면, 현대의 픽셀 표현을 이 표의 4가지 상한에 대응하는 4개의 카테고리로 분류할 수 있다. 실제로는 더욱 자세한 분류가 필요하나, 이번에는 지면 사정상 4가지 분류로 설명해보고자 한다.

제3상한(왼쪽 아래): 노스탤지어

설명의 사정상, 왼쪽 아래부터 시계 방향으로 각 카테고리를 소개하도록 한다. 왼쪽 아래의 제3상한에 위치하는 작품은 상대적으로 로우 비트에 레트로 지향인 픽셀 표현을 이용하고 있다. 사용되는 색상이나 픽셀 수에는 여유가 있으나, 이 상한에 위치하는 게임은 과거의 게임을 가능한 한 충실하게 재현·모방하려고 하는 경향이 강하다. 그리고 플레이어도 마찬가지로 레트로 게임의 '부활'을 기대하는 경우가 많다. 그렇기에 이 글에선 상한의 이름을 노스탤지어로 부르기로 한다.

고도의 그래픽을 추구하는 상업 게임 중에서 이 카테고리에 속하는 게임은 매우 드물다. 드문 예라 할 수 있는 〈록맨9 야망의 부활!!〉(캡콤, 2008)[그림 1]은 '패미콤 신작'이라는 콘셉트로 만들어져, 노골적인 노스탤지어를 부채질하고 있다. 또한 패미콤 시대부터 현재까지 이어진 액션 게임 '쿠니오 군' 시리즈[그림 2]는 여전히 패미콤을 방불케 하는 픽셀 표현을 사용하고 있다.

그림 1 〈록맨9 야망의 부활!!〉(캡콤, 2008)
출처: http://www.capcom.co.jp/product/detail.php?id=108
©CAPCOM CO., LTD. ALL RIGHTS RESERVED.

한편 인디 게임에선 노스탤지어 카테고리에 포함되어 있는 경우가 많다[주5]. 예를 들면 슈퍼 패미콤 시대에 시작된 〈목장 이야기〉부터 크게 영감을 받은 〈스타듀 밸리〉(ConcernedApe, 2016)는 게임 시스템뿐만 아니라 아트 스타일까지도 〈목장 이야기〉를 강하게 의식한 것이다. 또한 소닉 더 헤지혹의 신작 〈소닉 매니아〉(세가 게임즈, 2017)[그림 4]는 원래는 팬 메이드 작품으로, 같은 시기에 공개된 〈소닉 포스〉와 비교하면 메가 드라이브를 재현한 노스탤지어 분위기의 픽셀 표현이 특징적이다. 또한 록맨 시리즈의 영향을 크게 받은 〈삽질 기사〉(Yacht Club Games, 2014)[그림 5]는 패미콤 시대의 오센틱한 픽셀 표현을 목표로 하여 사운드 측면에서도 코나미의 패미콤용 음원 칩을 사용하는 등, 현대의 '레트로 게임'을 목표로 하는 경향이 강하다.

그림 2 〈다운타운 열혈물어 SP〉(아크 시스템 웍스, 2016)
출처: https://www.nintendo.co.jp/titles/50010000040909
©ARC SYSTEM WORKS

그림 3 〈스타듀 밸리〉(Concerned Ape, 2016)
©2016-2019 ConcernedApe LLC

거기에 로우 비트 표현으로 게임보이를 모방한 4단층의 그레이 스케일이나 단색 1비트 컬러 작품도 존재한다. 어찌 되었든 이 상한 지향의 작품들은 크리에이터가 과거의 작품을 모방하여, 플레이어에게 노스탤지어를 환기시키는 경우가 많다.

그림 4 〈소닉 매니아〉(세가 게임즈, 2017)
출처: https://www.sonicthehedgehog.com/sonic-mania-plus
©SEGA.

제2상한(왼쪽 위): 매너리즘

왼쪽 위의 제2상한은 〈노스탤지어〉와 비교하면 상대적으로 고도의 테크놀로지(16비트 기기 이후의 표현이며, 라이팅도 사용함)를 사용하고 있지만, 목표로 하는 표현은 '노스탤지어'에서 변하지 않는다. 즉 고도의 기술을 이용하여 옛날 그대로의 픽셀 표현을 추구하는 자세야말로, 이 카테고리의 특징이라 할 수 있다. 때때로 이러한 작품에는 '3D 그래픽이 등장하지 않고, 2D 도트 그림이 현재까지 진화했다면 도달했을 것이라 생각되는 표현력'이

그림 5 〈삽질 기사〉(Yacht Club Games, 2014)
출처: https://yachtclubgames.com/shovel-knight/
©2014 Yacht Club Games, Llc.

란 형용사가 붙기도 한다. 스팀 펑크가 아닌 픽셀 펑크라 부를 법한, 역사를 개변했다 할 만한 설정과도 같지만, 그런 본질을 잘 표현한 말이라고 생각한다. 결과적으로 이 카테고리의 작품은 픽셀 표현스러움을 기술적으로 추구한 작품이 많고, '매너리즘'주6이라고 부를 수 있을 것이다.

상업적 게임 중에서도 픽셀 표현에 대한 고집으로 '매너리즘'이라 부를 만한 작품이 존재한다. 특히 격투 게임은 게임 시스템적으로도 2D와의 상성이 좋고, 엄청난 고도의 도트 그림이 사용되고 있다. 대표적으로 〈블레이블루〉(아크 시스템 워크스, 2008)[그림 6]나 〈언더나이트 인-버스〉(세가, 2012) 같은 시리즈를 예로 들 수 있겠다. 전자는 720p의 HD 해상도에 맞춰 284×450픽셀, 48색이라는 하이 비트 캐릭터 도트 그림을 작성주7하기 위해, 3D 모델에서 2D 도트 그림을 작성하는 기술을 확립했다. 후자는 과거와 같은 손그림에 의한 고도의 픽셀 표현을 실현주8시키고 있다. 어느 쪽이든, 고해상도로 부드럽게 움직이는 픽

그림 6 〈블레이블루〉(아크 시스템 워크스, 2008)
출처: https://store.playstation.com/ko-kr/product/HP5035-CUSA04409_00-BBCFPS4000001000
©ARC SYSTEM WORKS

그림 7 〈투 더 문〉(Freebird Games, 2011)
출처: https://store.steampowered.com/app/206440/To_the_Moon/
©2011 Freebird Games.

그림 8 〈아울보이〉(D-Pad Studio, 2016)
출처: http://www.owlboygame.com/
©2019 Reddit, Inc. All rights reserved

제1상한(오른쪽 위): 아방가르드

그러면 하이 비트 기술로 퓨처를 지향하는 새로운 표현을 목표로 하는 제1상한은 무엇이라고 불러야 할까. 여기서는 기술, 표현 양 측면에서 최첨단을 목표로 한다는 의미로 '아방가르드'라고 부르고 싶다. 즉 2D 픽셀 표현을 베이스로 하면서 최첨단 기술과 표현을 지향함으로써, 그 한계를 뛰어넘으려 하는 카테고리다.

구체적인 예주10로, 일단은 스퀘어 에닉스의 〈옥토패스 트래블러〉(2018)[그림 10]를 들 수 있다. 이 작품은 상업적인 게임으로는 드물게도 2D 표현을 고집한 작품으로, 스스로 'HD-2D'라고 칭하는 아트 스타일을 전면적으로 내세우고 있다. 도트 그림이 3D 공간 속에서 움직이는듯한 스타일로, 카메라는 사이드 뷰 고정이지만, 얕은 피사계심도에 의해 3D 공간 같은 깊이감이 강조되어 있다. 3D 공간이라 해도 우리들이 보고 있는 현실 세계와는 거리감이 있다. 이 작품은 리얼리즘을 목

그림 9 〈크로스코드〉(Radical Fish Games, 2018)
출처: http://www.cross-code.com/
©2018 Radical Fish Games

그림 10 〈옥토패스 트래블러〉(스퀘어 에닉스, 2018)
출처: https://www.youtube.com/watch?v=Fmi8Krntszl&t=3m42s
©2019 SQUARE ENIX CO., LTD. All Rights Reserved.

그림 11 〈FEZ〉(Polytron Corporation, 2012)
출처: https://store.steampowered.com/app/224760/FEZ/
©2011 Polytron Corporation

셀 표현은 현대의 상업적 게임 중에선 굉장히 드물다. 그 이유는 도트 그림에 들일 예산과 실현시킬 인력에 제한이 있기 때문이다. 한편 인디 게임의 세계에서는 도트 그림의 크리에이터주9가 다수 존재하며, 상업적인 게임과 다르게 납기나 예산의 제약을 무시하며 작품을 만들고 있다. 'RPG 만들기'로 만들어진 〈투 더 문〉(Freebird games, 2011)[그림 7]은 전투나 수수께끼가 거의 존재하지 않는 어드벤처 게임이지만, 스토리와 픽셀 표현에 의해 굉장히 높은 평가와 인기를 얻은 작품이다. 손그림에 의한 배경 도트 그림은 〈파이널 판타지 VI〉나 〈크로노 트리거〉 같은 16비트 시대의 스퀘어의 명작 RPG를 방불하게 하며, 편집광적인 비주얼은 매너리즘이나 바로크의 미술을 떠올리게 한다. 또 액션 게임인 〈아울보이〉(D-Pad Studio, 2016)[그림 8]이나 〈크로스코드〉(Radical Fish Games, 2018)[그림 9]도 치밀한 밑그림에 의한 세밀한 음영을 표현한 도트 그림을 실현시키고 있다. 이런 작품들은 모두 16비트 시대의 픽셀 표현을 베이스로 하고 있으나, 그것을 능가하는 기술과 과한 그림에 의해, 단순한 노스탤지어를 넘은 표현을 잡을 수 있었기에 말 그대로, 도트 그림의 가능성을 추구한 매너리즘이라 부를 수 있다.

표로 하는 것이 아니다. 오히려 픽셀 표현이 가지는 허구성이나 과장을 강조한 새로운 미를 목표로 한다는 점에서 아방가르드라는 이름에 걸맞다고 할 수 있다.

인디 게임 중에서는 〈FEZ〉(Polytron Corporation, 2012)[그림 11]를 예로 들 수 있다. 이 작품은 얼핏 보기에는 2D 플랫폼을 좌우로 회전시키며 공략하는 퍼즐 게임이고, '2.5D'라고 부르는 경우도 있다. 얼핏 보기에는 로우 비트지만, 실제로는 3D 공간이 존재하며 시점의 변화를 이용한 게임 플레이가 특징이다. 또한 픽셀 표현 자체를 감상시키는 미적인 측면이 강하며, 특히 엔딩의 스펙터클함은 비디오 게임의 갖가지 비주얼 표현 속에서 도트 그림을 자리 잡게 하려는 급진적인 시도라고 말할 수 있다.

그 외에도 인디 게임주11에는 평범한 비주얼이면서도 환상적인 세계를 묘사한 〈하이퍼 라이트 드리프터〉(Heart Machine, 2016)[그림 12], 언뜻 보기에는 패미콤 이전의 로우 비트 도트 그림이지만 숭고한 배경과 교묘한 연출의 〈스키타이의 딸〉(Capybara Game, 2011)[그림 13] 등도 아방가르드한 최첨단의 표현이라 할 수 있다.

제4상한(오른쪽 아래): 로우 파이

제4상한은 로우 비트면서도 퓨처를 지향하는 카테고리다. 상대적으로 낮은 기술로 새로운 표현을 목표로 하는 것은 얼핏 모순된 것처럼 보이지만, 일단 여기서는 '로우 파이'라는 관점으로 설명하고 싶다. 로우 파이는 통상적으로 '하이 파이(Hi-Fi)=원음에 충실(High Fidelity)'의 반의어로 등장한 음악 장르다. 고가의 기재나 스튜디오를 도입한 상업 음악에 대항해 값싼 기재나 악기나 의도적으로 저렴한(또는 어설픈) 음원을 이용한 기발한 장르이지만, 그 근본에는 펑크를 뿌리로 하는 DIY 정신이 있다. 그리고 그것은 고도의 기술력이 없어도 새로운 표현이 가능하다고 믿는 인디 게임과도 유사하다.

실제로 이 카테고리의 작품은 거친 픽셀 표현을 사용하면서도 참신한 비주얼을 실현하고 있다. 컬트적인 인기를 얻은 바이올런스 액션 〈핫라인 마이애미〉(Dennaton Games, 2012)[그림 14]는 값싸 보이는 도트 그림이면서도 글리치를 다수 사용한 효과로 사이키델릭한 픽셀 표현을 만들어내었다. 또한 〈림 9000〉(Sonoshee, 2018)[그림 15]은 극히 심플한 디자인과 비주얼이지만, 과장된 연출에 의한 전자 마약과도 같은 임팩트를 가지고 있다.

한편 어드벤처 게임에서는 가정용 게임기와는 다른 스타일의 픽셀 표현을 사용하는 것으로 새로운 비주얼을 목표로 하는 작품이 있다. 사이버 펑크 세계에서 바텐더가 되는 〈VA-11 Hall-A〉(Sukeban Games, 2016)[그림16]는 일본의 PC-98 시대의 비주얼을 유용하며, 레트로 퓨처한 독자적인 분위기를 만들어내었다. 마찬가지로 사

그림 12 〈하이퍼 라이트 드리프터〉
(Heart Machine, 2016)
출처: https://store.steampowered.com/app/257850/Hyper_Light_Drifter/
©2016 Heart Machine, LLC. All rights reserved.

그림 13 〈스키타이의 딸〉(Capybara Game, 2011)
출처: https://store.steampowered.com/app/204060/Superbrothers_Sword_Sworcery_EP/
©2012 Capybara Games Inc, Superbrothers Inc, Jim Guthrie

그림 14 〈핫라인 마이애미〉(Dennaton Games, 2012)
출처: https://store.steampowered.com/app/219150/Hotline_Miami/
©2012 Dennaton Games. All Rights Reserved.

그림 15 〈림 9000〉(Sonoshee, 2018)
출처: https://www.eastasiasoft.com/index.php/press/press-kits/418-rym-9000-online-press-kit-asia
©Eastasiasoft Limited.

이버펑크 어드벤처인 〈더 레드 스트링 클럽〉(Deconstructeam, 2018)[그림 17]은 북미의 포인트 앤 클릭 흐름의 연장선에 있는 리얼한 등신의 도트 그림을 모던하게 재구성하여 하드보일드한 전개를 묘사하였다. 이러한 작품들은 분명 과거의 표현을 모방 및 유용하고 있으나, 거기서 추구한 것은 노스탤지어가 아닌 픽셀 표현에 의한 새로운 스토리텔링의 가능성이다. 그런 점에서 로우 비트 도트 그림 속에서도 캐릭터와 스토리 양쪽 측면에서 모두 높은 평가를 받은 〈언더테일〉(tobyfox, 2015)[그림 18]도 로우 파이의 미학을 가지고 있다고 할 수 있다.

이마이 신
1981년 이시카와현 태생. 도쿄대학 대학원 인문사회계열에서 미학을 배우고, 대중음악 연구로 박사 학위를 받았다. 대학원 재학 시절부터 게임 업계에서 집필 활동을 시작, 현재 게임 엔터테인먼트 사이트 'IGN JAPAN'의 부편집장을 맡고 있다.

그림 16 〈VA-11 Hall-A〉(Sukeban Games, 2016)
©2016 Sukeban Games

그림 17 〈더 레드 스트링 클럽〉(Deconstructeam, 2018)
출처: https://jp.ign.com/the-red-string-club/21512/review/the-red-strings-club
©2018 Deconstructeam. All Rights Reserved.

그림 18 〈언더테일〉(tobyfox, 2015)
출처: https://undertale.com/
©tobyfox

주6 매너리즘은 이탈리아어 '마니에라'(양식)에서 유래한 16세기 중반의 미술 양식을 뜻하지만, 여기서는 비유적으로 픽셀 표현의 양식을 고집하는 스타일이란 뜻으로 쓰였다. 실제 미술사적 개념의 매너리즘과 마찬가지로, 이 카테고리의 픽셀 표현은 예술적인 세련미나 기교를 추구하는 경향이 있다.
주7 https://www.4gamer.net/games/368/G036860/20180425075/
주8 https://www.4gamer.net/games/128/G012841/20121101001/
주9 또한 저명한 도트 그림 크리에이터 폴 로버트슨의 작품도 무시할 수 없다. 오스트레일리아의 폴 로버트슨은 조잡하고 사이키델릭한 작풍의 픽셀 표현에 의한 동화 작품으로 유명하지만 〈스콧 필그림 vs 더 월드: 더 게임〉(Ubisoft, 2010), 〈샨테와 해적의 저주〉(WayForward Technologies, 2014), 〈Mercenary Kings〉(Tribute Games, 2014)와 같은 비디오 게임의 픽셀 아티스트로도 참가하였다. 그가 그리는 작품의 도트는 16비트 시대를 베이스로 하고 있지만, 그것을 능가하는 기술과 과장된 연출력으로 단순한 노스탤지어를 뛰어넘는다.
주10 더욱 대중적인 예로는 3D 그래픽이지만 2D 도트 그림의 풍미를 느끼게 하는 복셀 표현이 있다. 〈마인 크래프트〉(Mojang, 2009년)를 필두로 굉장히 흔한 스타일이 되었다.
주11 최근의 사례로는 〈핫라인 마이애미〉의 영향을 강하게 받은 액션 게임 〈카타나제로〉(Askiisoft, 2019)가 정교한 도트 그림과 극단적인 글리치 연출로 매너리즘을 뛰어넘은 아방가르드한 픽셀 표현을 시도하고 있다.

Chucklefish

1

〈스타바운드〉
CL: Chucklefish, 2016
640x360(캐릭터와 전경),
1920x1080(배경), 색상 제한 없음.

알고리즘으로 자동 생성된 우주를 무대로
한 2D 샌드박스형 액션 어드벤처 게임. 플
레이어는 이 공간을 탐색하며 새로운 무
기, 방어구, 아이템을 입수하거나 여러 지

적 생명체가 거주하는 마을을 방문한다.
참가 아티스트: George Wyman, Doris
Carrascosa, Lili Ibrahim, Adam Riches,
Ricky Johnsonn, Jay Baylis

도리스 카라스코사

Doris Carrascosa

코트디부아르 태생, 스페인계와 베트남계의 부모님을 가진 프랑스인 아티스트이자 디자이너. 몽펠리에의 ESMA(고등예술학교)에서 응용예술, 툴루즈의 ETPA에서 게임 디자인을 공부. 여러 일을 겸하며 Chucklefish에서 일하고 있다. 현재 아름다운 픽셀 표현과 애니메이션, 장대한 이야기가 있는 턴제 전략 게임 〈워그루브〉를 제작 중이다.

START

어린 시절의 기억이라고 하자면 그림을 그리거나 뭔가를 만드는 걸 좋아해서 장래에는 창조적인 일을 하고 싶다고 생각했었습니다. 가족이 예술가, 음악가, 게이머였기에 컨트롤러를 쥘 수 있는 나이가 되고서부터는 계속 게임을 하고 있었습니다. 픽셀 아트를 접하게 된 것은 학교를 졸업하고 Chucklefish에서 일하기 시작하고 나서입니다. 도트 그림은 계속 좋아하고 있었지만, 스스로가 그리기에는 저항감이 조금 있었습니다. 이유는 옛날과 다른 게 없는 예술 형식에 소꿉친구 같은 기분을 느꼈기 때문입니다. 다행스럽게도 재능이

넘치는 픽셀 아티스트들에게 둘러싸인 직장이었기에 기초를 배울 수 있었습니다.

INPUT

만화, 애니메이션, 게임, 재능 넘치는 일러스트레이터와 자연, 그 외에도 여기저기에서 개발되고 있습니다. 개인 작품으로는 SF 미학, 지브리 영화, 디즈니 등의 영향이 큽니다. 하나의 스타일이나 장르에 머무르는 타입이 아닙니다. 〈스타바운드〉에서는 제가 상상한 대로의 세계를 설계해서 그릴 수 있는, 완전한 자유가 있었습니다. 별 하나의 생태계 전체나 던전을 만들 기회가 있었습니다. 다행히 그런 과정이 정말 즐거웠고 창조적이었습니다.

OUTPUT

픽셀 그림을 그리기 위해서는 형태를 이해하고 색을 고르기 위한 조사를 많이 하는 것부터 시작합니다. 사물이 실제로 어떻게 보이는지를 공부하는 겁니다. 그 뒤에 클립 스튜디오 페인트(Clip Studio Paint)에서 스케치를 시작해, 괜찮은 게 완성되면 거기에 살을 붙여 나가기 시작합니다. 커

다란 도트 그림을 그릴 때는 전통적인 드로잉 기법에서 리사이징을 해서 그림판의 에이스프라이트(Aseprite) 위에 정리하는 경우도 있습니다. 그렇게 하는 게 직접 에이스프라이트 위에 그리는 것보다 그리기 쉽습니다. 작은 도트 그림의 경우에는 클립 스튜디오 페인트를 이용하지 않고 완성시킵니다.

그림의 스타일은 여러 가지 스타일의 기법을 섞어 사용하는 것을 정말 좋아합니다. 색상, 형태, 풍경까지 제가 좋아하는 아티스트나 영상에서 많은 자극을 받고 있습니다만, 그런 것들을 전부 섞어서 저의 머릿속에 떠오른 그림을 표현하는 겁니다.

장래에는 아티스트로서 최선을 다할 수 있게 되고 싶다고 생각합니다. 아직 만족할 만한 결과는 나오지 않았습니다. 더욱 연찬(研鑽)을 쌓아 아트와 게임을 통해 이야기나 감정을 공유시킬 수 있는 사람이 되고 싶습니다.

—

WEB/SNS

웹: Chucklefish.org
트위터: DorisCarrascosa, ChucklefishLTD

제이 베이리스

Jay Baylis

아티스트, 애니메이터, 디자이너, 작가. Chucklefish와 Bytten Studio에서 활동. 현재는 〈워그루브〉의 제작을 도우며 최초로 손을 댔던 상업 프로젝트인 〈스타바운드〉의 업데이트, 콘텐츠 제작도 겸하고 있다. 아름다운 세계관과 매력적인 캐릭터와 함께, 게임에 대한 관심 이상으로 사람들의 인생에 영향을 끼칠 만한 메시지가 강한 게임을 만들기 위해 노력하고 있다.

START

어릴 적에 인터넷에서 얻은 도트 그림을 소재 삼아 취미로 게임을 만들기 시작했습니다. 게임 개발 온라인 커뮤니티가 점점 커지고 있다는 것은 전혀 몰랐기에 오로지 저 스스로나 친구들을 위해 게임을 만들고 있었습니다. 2012년, 아직 학생이었던 시절에 〈스타바운드〉 제작에 참여해 저의 기술을 프로 레벨까지 갈고닦을 수 있었습니다.

INPUT

닌텐도 게임에 엄청난 영향을 받았습니다. 특히 게임보이 어드밴스 시대의 게임들을 좋아합니다. 저는 텍스처보다도 캐릭터를 강조한, 강하고 심플한 도트 그림에 이끌렸습니다. 〈젤다의 전설〉, 〈별의 커비〉 시리즈의 도트 그림은 특히나 인상이 깊게 남았습니다.

OUTPUT

강한 표현력이 있는 캐릭터를 만들고 싶다고 생각하고 있습니다. 윤곽을 검은 선의 아웃라인으로 하고 캐릭터의 존재감을 두드러지게 하는 것이 제 취향입니다. 또한 캐릭터의 세세한 부분을 일부러 그리지 않는 것으로, 플레이어가 그 캐릭터가 '실제로는' 어떻게 보일지 상상하는 여지를 남겨두도록 하고 있습니다. 캐릭터에게 해석의 여지를 남김으로써 세대나 관심도 제각각인 플레이어들이 캐릭터가 자신에게 있어서 가장 매력적으로 해석할 수 있게 된다고 생각합니다.

표현 기법으로는 '서브 픽셀 애니메이션'을 주로 사용하고 있습니다. 이것은 서로 이웃 되는 픽셀과 픽셀의 '사이'에 있는 움직임의 공간을 보완하는 픽셀로 표현하여, 하나의 도트보다도 작은 단위의 움직임을 실현하는 것입니다. 〈워그루브〉의 캐릭터 애니메이션에선 이렇게 함으로써 심플한 저해상도의 캐릭터 그래픽임에도 불구하고 물 흐르는 듯한 부드러운 애니메이션을 실현해냈습니다.

—

WEB/SNS

웹: chucklefish.org

트위터: SamuriFerret, ChucklefishLTD

2

〈워그루브〉

CL: Chucklefish, 2019

640×360. 캐릭터 오브젝트마다 5~6색의 주요 색상을 설정하여, 각 주요 색상마다 4~6색의 동계열 색상을 설정.

부대를 지휘하여 싸우는 2D 턴 베이스 판타지 전략 게임. 개성적이고 생생한 캐릭터, 아름다운 픽셀 애니메이션, 컬러풀한 게임보이 어드밴스풍의 그래픽이 즐겁다. 최대 4인까지 온라인, 오프라인 플레이 대응. 간단하게 사용할 수 있는 에디터로 맵이나 컷신을 디자인하여 공유하는 것도 가능.

캐릭터 포트레이트: Luciana, Nascimento, 그 외: Luciana Nascimento, Lili Ibrahim, Abi Cooke Hunt, Michael Azzi, Adam Riches, Jay Baylis & Doris Carrascosa

1-5
〈스타듀 밸리〉, 2016
480×270, 32비트
〈스타듀 밸리〉의 화면 사진. 시골 마을로
이사를 가서 농업, 어업, 채굴, 대장장이
일을 하며 자유롭게 활동하여, 지역의 주
민과 교류해가는 생활 RPG.

1
플레이어가 키워가는 농원.

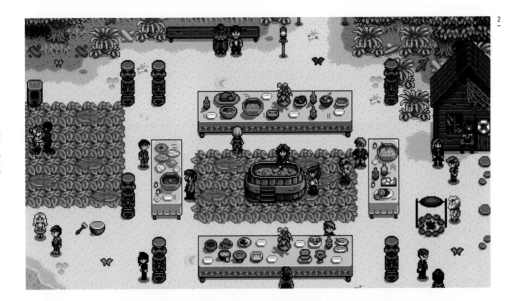

에릭 바론

Eric Barone

워싱턴주 시애틀에 거주하는 게임 개발자, 닉네임 ConcernedApe. 에릭 바론은 고향의 극장에서 좌석 안내 일을 하며 농장 시뮬레이션 게임 〈스타듀 밸리〉를 4년 반에 걸쳐 혼자 만들어냈다. 이 게임은 전 세계에서 700만 장이 넘는 판매고를 기록하였다. 현재 에릭은 계속해서 〈스타듀 밸리〉를 개발하는 한편, 새로운 비밀 프로젝트도 진행하고 있다.

START

픽셀 아트는 〈스타듀 밸리〉를 만들기 위해 시작했습니다. 그 전까지는 게임을 만들어본 경험이 전혀 없었기에, 처음에는 처참한 완성도였습니다. 하지만 4년 반 동안 게임을 계속 만들며 몇천 시간 동안 경험을 쌓아 도트 그림의 기술도 숙련되었다고 생각합니다. 게임이 완성될 때까지 적어도 3회 이상 처음부터 그래픽을 다시 만들었습니다(애초에 캐릭터의 얼굴 같은 부분은 20회 이상 다시 만들었습니다).

INPUT

영향을 크게 받은 작품은 〈크로노 트리거〉, 〈크로노 크로스〉, 〈파이널 판타지〉, 〈마더〉, 〈목장 이야기〉 같은 일본의 RPG입니다. 하지만 이런 오래된 게임을 제외하고는 게임에서 영감의 근원을 찾지 않도록 하고 있습니다.

OUTPUT

일단은 마음이 편한, 안심되는 장면이나 디테일에 신경을 써서 플레이어가 기분 좋게 즐겨주었으면 합니다. 거기에 깜짝 놀라게 하기 위해 마법 같은 신비한 표현을 추가합니다. 이렇게 함으로써 그래픽이 실제적인 니즈와 정신적인 측면, 2가지를 모두 만족시킬 수 있게 된다고 생각합니다. 저는 색상 팔레트를 특별히 제한하지 않고, 발광이나 그라데이션 이펙트도 허용하고 있습니다. 기술적으로는 도트 그림은 아니지만 적절한 장면에서 사용하면 더 깊이감 있는 연출을 할 수 있다고 생각합니다.

제 목표는 사람들이 게임에 몰두해서 기분이 좋아지고, 현실의 세계에서도 그런 달성감을 살려나갈 수 있게 되는 겁니다. 게임을 통해서 세계에는 아직 비밀이 남아 있다는 것을 느껴주었으면 합니다.

—

WEB/SNS
웹: www.stardewvalley.net
트위터: ConcernedApe

2
마을 사람들 전원이 가져온 재료로 포트럭 수프를 만드는 여름의 수확제.

3
영화관의 내부

4
겨울의 야시장. 다른 지역 행상인들의 배가 스타듀 밸리에 방문한다.

5
획득한 물건을 대장장이의 집 앞에 내걸 수 있다.

4

5

Yulabo

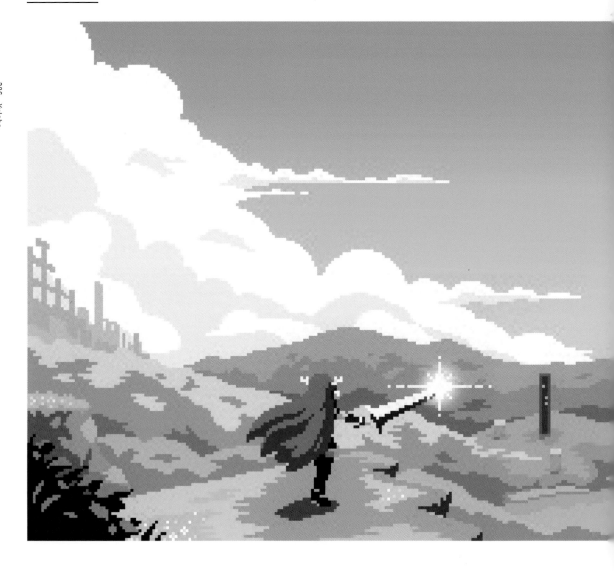

유우라보

Yulabo

프리랜서 인디 게임 개발자. 2005년부터 '스킵 모어'라는 상호로 핸드폰용 플래시 게임 제작을 개시했다. 이후 스마트폰이나 3DS용 게임을 릴리스하여, 현재는 닌텐도 스위치를 메인으로 게임을 개발 중이다. 대표적인 작품으로는 〈페어룬〉이 있다. 그 이후에도 〈신무녀〉, 〈피콘티아〉, 〈트랜시루비〉 등 일관적으로 도트 그림으로 게임을 계속 만들고 있다. 또한 게임 개발용 도트 그림은 물론, 전체의 감독, 게임 디자인이나 작곡 등, 프로그램 이외의 부분도 전반적으로 담당하고 있다.

START

패미콤의 영향도 있지만, 동시대에 샀었던 MSX2라는 컴퓨터가 제 도트 그림의 원점이라 생각합니다. MSX2는 시판된 게임의 그래픽을 쉽게 꺼낼 수 있었기에 그 그래픽을 참고하며 캐릭터의 애니메이션이나 맵칩, 배색 등을 공부했습니다. 당시에는 픽셀 아트라는 인식도 없었고, 컴퓨터로 표시되는 영상은 전부 저해상도의 도트 그림이었기에, 그 이외의 선택지는 없었습니다.

INPUT

〈하이드라이드3〉, 〈드래곤 슬레이어IV 드래슬레 패밀리〉, 〈마성전설II 갈리우스의 미궁〉, 〈Xak〉

OUTPUT

레트로 테이스트의 도트 그림으로 게임을 만들고 있지만, 특정 게임기를 재현하려고 생각하고 있지는 않습니다. 사진은 실제보다도 더욱 선명한 색상으로 기억을 하는 '기억색'이라는 것이 있습니다만, 저는 게임도 마찬가지라고 생각하고 있어서 그리운 느낌이지만 새로운 '기억 속의 도트 그림'을 콘셉트로 제작하고 있습니다. 그러니 색상의 제한을 두지 않고, 그라데이션을 추가하는 등, 지금 사용할 수 있는 표현을 가능한 한 많이 사용하려고 하고 있습니다.

—

WEB/SNS

웹: www.skipmore.com
트위터: skipmore
인스타그램: skipmore_kimura

1
〈신무녀〉
CL: Flyhigh Works, 2017
320×180, 풀 컬러
게임 타이틀 스크린. 콘셉트 아트를 겸해 제작. 푸른 하늘에 커다란 구름이라는 모티브는 동시에 개발했던 〈피콘티아〉의 콘셉트 아트도 마찬가지.

1

2

3

2
〈신무녀〉

CL: Flyhigh Works, 2017
320×180, 풀 컬러
맵칩은 〈피콘티아〉를 베이스로 만들었기
에, 공통되는 부분이 보인다. 햇볕의 이펙
트는 〈페어룬〉에서 사용한 것을 고해상도
로 만들어 사용하였다.

3
〈신무녀〉

CL: Flyhigh Works, 2017
320×180, 풀 컬러
화면 전체에 이펙트를 사용해, 분위기를
연출. 배색은 카툰 애니메이션을 참고. 용
암의 이펙트는 〈페어룬〉에서 사용한 것을
고해상도로 만들어 사용하였다.

4
〈신무녀〉

CL: Flyhigh Works, 2017
베이스는 각각 16×16, 풀 컬러
플레이어 캐릭터. 배경에 녹아들지 않는
배색으로 하였다.

5
〈피콘티아〉
CL: Flyhigh Works, 2019
320×180, 제한 없음
게임 타이틀 스크린. 콘셉트 아트를 겸해
제작. 푸른 하늘에 커다란 구름이라는 모
티브는 동시에 개발했던 〈신무녀〉의 콘셉
트 아트도 마찬가지.

6
〈피콘티아〉
CL: Flyhigh Works, 2019
320×180, 풀 컬러
오랜 시간 동안 플레이하는 게임이기에,
눈이 피로하지 않도록 다른 작품들보다도
채도를 낮췄다.

7
〈페어룬 2〉
CL: Flyhigh Works, 2016~2018
258×170, 풀 컬러
〈페어룬 컬렉션〉에서. 80년대 PC 게임풍
레이아웃. 의도적으로 채도를 높게 설정
하였다. 〈페어룬〉의 영상 소재는 이후의
게임들에 모두 유용되고 있다.

8
〈페어룬 2〉
CL: Flyhigh Works, 2016
256×208, 풀 컬러
3DS판 〈페어룬 2〉의 체험판 최후에 표시
되는 화면.

9
〈트랜시루비〉
CL: Flyhigh Works, 2019
320×180, 풀 컬러
사이드뷰 탐색 액션. 〈신무녀〉의 흐름을
이어받은 아트 스타일.

10
〈트랜시루비〉
CL: Flyhigh Works, 2019
320×180, 풀 컬러
빛나는 문자는 사전에 '빛나는 소재'를 만
들어 사용하고 있다.

11
〈트랜시루비〉
CL: Flyhigh Works, 2019
124×352, 제한 없음
게임 중에 사용된 인물의 그림. 색상 수를
억제하며 입체감을 내기 위해 조정하였
다.

5

6

9

7

8

10

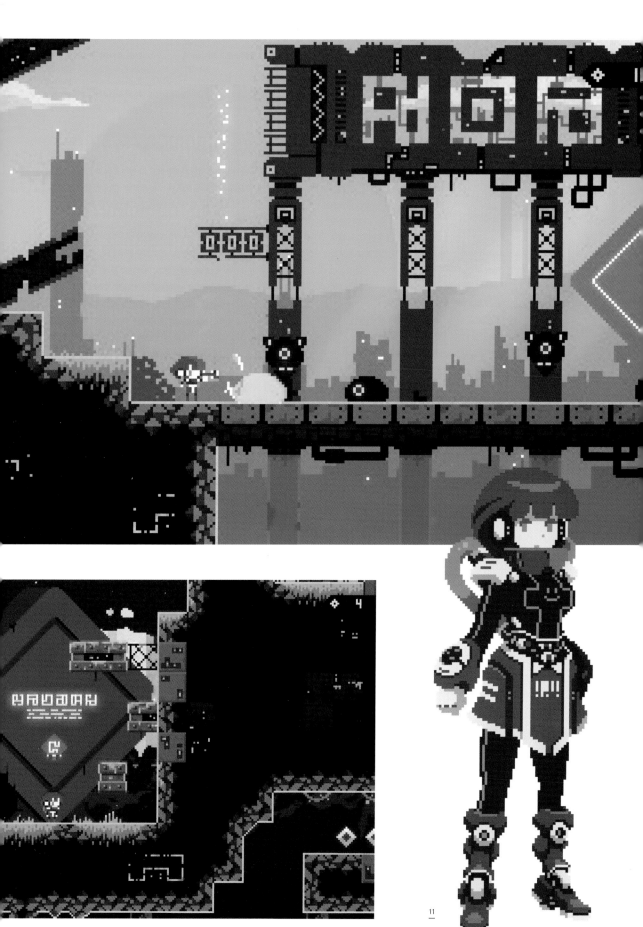

Takumi Naramura

1
〈LA-MULANA2〉, 2018
416×240, 풀 컬러
맵 텍스처는 유적의 벽면 사진이나 석상의
그림 등을 축소시켜 해상도를 낮춰 도트
그림에 맞췄다. 일반적으로 그려진 캐릭
터와의 차이로, 시인성을 높인 채 그려 넣
어 밀도를 높이고 있다.

2
〈LA-MULANA2〉, 2018
416×240, 풀 컬러
맵은 3D 모델이지만 도트 그림과 같은 해
상도의 텍스처를 사용하고 있다. 픽셀 아
트에 라이팅을 도입한 화면으로 만들고 싶
었다.

3
〈LA-MULANA2〉, 2018
416×240, 풀 컬러
다관절 캐릭터와의 전투. 풀 컬러로 그려
놨지만, 사용하는 색상에 제한을 걸어 그
림으로써 화면에 잘 어울리게 하여 중량감
도 표현하려고 하고 있다.

2
-

3
-

1
-

나라무라 타쿠미

Takumi Naramura(NIGORO)

1974년 오카야마 태생. 오카야마 거주. 무
사시노미술대학 졸업. 인디 게임 제작 팀
'NIGORO'의 디렉터 겸 디자이너이자 음
악 등 프로그램 이외를 담당한다. 디자인
회사에서 수년간 웹 디자인, DVD 오소링,
영상 제작 등을 담당한 뒤, 당시 취미로 만
들고 있던 게임 제작을 본업으로 삼기 위
해 팀과 함께 인디 게임의 세계로 향했다.
현재 〈LA-MULANA2〉의 개발, 판매를 마
치고 신작에 착수하기 위해 새로운 도트
표현을 모색 중이다.

START
어린 시절에 만난 게임은 모두 도트 그림
이었기에, '게임 그림과의 접촉=픽셀 아
트에 대한 관심 그 자체'였다. 작은 점으로
그려진 작은 캐릭터가 배경과 어울리는 화
면일 뿐임에도 상관없이, 작은 TV 속에 만
들어진 세계에 매료당했다.

INPUT
도트 그림은 그래픽 표현의 하나라고 생각
하고 있기에 도트 그림 한정으로 영향을
받거나 하지는 않는다. 영화, 회화, 애니
메이션, 만화, 풍경 등 무엇이든지 참고가
된다. 물론 게임도.

OUTPUT
레트로 게임과 함께 자라긴 했지만, 레트
로 게임기의 스펙에 구애되는 표현을 이어
가려고 생각하지는 않는다. 당시의 디자
이너들도 풀 컬러로 그릴 수 있었으면 색
상의 제한을 두지 않았을 것이다. 현재 진
행형인 2D 게임도 표현 수단으로 제한을
두지 않고 항상 새로운 표현 방법을 모색
하고 있다.
—

WEB/SNS
트위터: naramura

4

5

YOU GOT AN ITEM!

LET'S PLAY
NICORO GAME!

4
〈LA-MULANA2〉 주인공 애니메이션,
2018
640×280, 풀 컬러
머리카락이 흩날리는 모습이나 몸의 볼륨
표현에 도전했다. 게임에서는 머리, 상반
신, 하반신이 독립되어 각자 움직임을 보
이도록 되어 있다.

5
'NIGORO' 사이트 도트 이미지, 2008
310×100, 풀 컬러
어릴 적에 동경했던 조그마한 화면에 조그
마한 세계를 만들어 넣는 이미지.

Zhang 'David' Shuming

1
The Lonely Tower
CL: Askiisoft, 2009
718×826, 3색
〈천국의 탑〉 프로모션 영상. 이 판촉용 그래픽은 제목이기도 한 〈천국의 탑〉을 밖에서 바라본 몇 안 되는 장면. 벽돌이 쌓이고 쌓여서 별들의 차원까지 닿은 것을 상징하고 있다.

2
Sanctuary Zero
CL: Askiisoft, 2009
203×138, 3색
〈천국의 탑〉에서 고난도 스테이지 막간에 나오는 그래픽. 플레이어가 실제로 탑을 오르고 있는 느낌을 주자는 아이디어. 스테이지 후반이 되면 될수록 별과 구름이 더욱 가깝게 보인다.

3
Parkside Lane, 2014
672×240, 16색
거대한 메트로폴리스를 팬시킨 영상에서 들어오는 게임이나 TV가 좋다. 내가 그리는 도시 풍경에는 어린 시절에 지냈던 뉴욕이 투영되어 있다.

4
Horizons, 2014
320×240, 13색
그릴 시간을 생략해가며 상상 효과를 넣기 위해 키아로스쿠로와 짙은 그림자를 실험. 이런 밝은색과 짙은 그림자의 대비는 우주 밖이기 때문.

5
Pause Ahead
CL: Askiisoft, 2013
256×256, 15색
게임 〈Pause Ahead〉의 메인 캐릭터, Pauein. 아래의 블록은 그의 능력인 게임을 멈추는 능력을 상징하고 있다. 평소 자신의 톤보다 밝고 심플한 색채.

5

장서명 (데이비드 장)

Zhang 'David' Shuming

장서명은 뉴욕, 올버니시의 고등학교를 다니던 시절에 픽셀 아트를 만들기 시작했다. 2009년에 친구들과 함께 무료 게임 〈천국의 탑〉을 릴리즈했는데, 도전적인 게임 디자인이나 게임보이풍의 픽셀 아트, 아름다운 8비트 스타일의 사운드트랙으로 화제가 되었다. 이후 일본을 거점으로 인디 게임을 위한 아트워크를 제공, 그래픽 제작을 하고 있다. 개인 프로젝트로는 범죄 조사를 테마로 한 액션 게임 〈Police Team Kazou〉(가제)를 제작 중이다.

START

픽셀 아트와의 만남은 2007년, 고등학교 시절에 친구와 일본의 인디 게임 〈동굴 이야기〉를 알게 된 이후입니다. 이 게임에 자극받아서, 우리도 게임을 만들기로 했습니다. 제가 그래픽을 그리고, 친구가 프로그램 담당입니다. 저는 전통적인 아트에 대해 경험은 나름대로 있었지만, 픽셀처럼 전체가 디지털이면서 간단히 움직이는 미디어에 대해선 아는 것이 없었습니다. 시간을 들여 계속 그리면서 브러시의 크기나 레이어, 그라데이션 같은 요소를 신경 쓰지 않고 그리는 감각에도 익숙해져, 캐릭터와 배경은 더욱 커지고 더욱 세밀해졌습니다.

INPUT

저를 픽셀 아트의 길로 인도해준 〈동굴 이야기〉의 아마야 다이스케는 언제나 커다란 존재입니다. 또, 최근에는 2D 스프라이트 애니메이션의 금자탑인 캡콤의 〈스트리트 파이터〉 시리즈나 SNK의 〈메탈 슬러그〉 시리즈의 그래픽을 연구하고 있습니다. 또 게임을 만드는 동지이기도 한 요아킴 샌드버그(대표작 〈Iconoclasts〉)나 프란시스 콜롱베르(〈Barkley 2〉)의 작업에도 자극을 받고 있습니다. 그들은 그래픽 용량이나 색상 제한에서 해방된 현대의 픽셀 아트의 가능성을 보여주었습니다.

OUTPUT

색채나 애니메이션, 캐릭터 디자인에 있어서 개성적이고 싶다고 생각합니다. 현재는 대단한 픽셀 아티스트들이 잔뜩 있지만, 다른 미디어에서 볼 수 있는 강력한 개성을 가진 사람은 별로 없습니다. 그릴 때는 원근법이나 음영에 신경 쓰고 있습니다. 가끔은 화면 전체에 동일 계통의 색상으로 제한을 두는 경우도 있습니다. 보는 사람에게 인상을 남기고 싶어서 추상적인 그림보다는 리얼한 장면을 그려내는 경우가 많습니다. 제 그림에선 과장된 화각, 버릇이 느껴지는 팔레트, 키아로스쿠로(명암이 강한 콘트라스트)를 자주 사용하고 있습니다. 픽셀이라는 미디어에서 효과적일 뿐만 아니라 캐릭터를 배경에 매몰시키는 원인이기도 한 뾰쪽뾰쪽한 그림의 테두리를 부드럽게 만들어주기 때문입니다.

WEB/SNS
트위터: godsavant
텀블러: godsavant

3

7

8
City Shapes
CL: Somnova Studios, 2018
210×297, 8색
〈아르카디아〉에서. 멋진 재즈 클럽이나
목욕탕에 걸려 있을 법한 인테리어 사진
같은 느낌으로 그렸다. 해 질 녘에 물든 도
시는 언제나 그리고 싶은 풍경 중 하나.

8

6
Showtime!
CL: Askiisoft, 2014
1252×626, 42색
제작 중인 게임 〈Police Team Kazuo〉에서.
많은 캐릭터를 고해상도로 그려본 첫 시
도. 각 캐릭터는 개별 레이어에서 독자적
으로 그려져 있지만, 몇 명은 이 조합된 구
성에 맞춰 즉흥적으로 그렸다. 원래는 좀
더 풍부한 색채의 배경이었지만 전경과 위
화감이 생겨서 변경.

7
Nighttime, 2014
425×234, 21색
형사 드라마나 범죄 영화에서 자주 나오는
이런 느낌 있는 밤의 빌딩 숲의 광경을 너
무나도 사랑한다. 형태가 드러나는 유일
한 요소는 창문뿐이기에, 밤의 거리는 미
니멈한 요소로 형태나 크기를 표현하는 게
실력이 드러나는 부분이다.

6

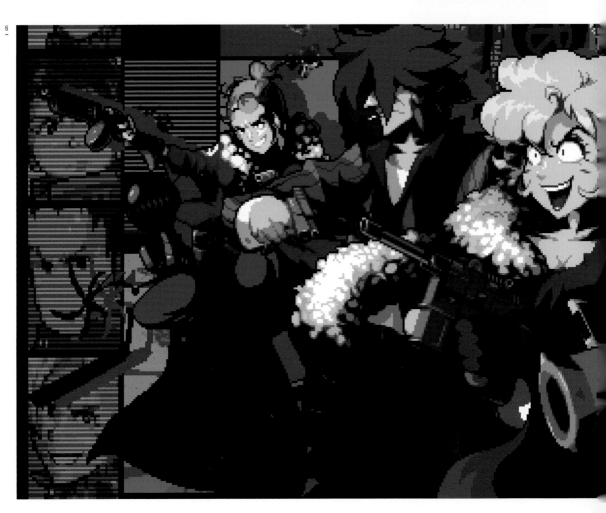

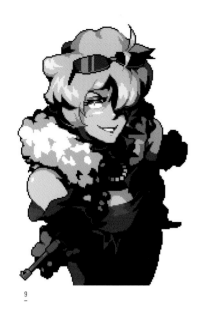

9
Lady
CL: Askiisoft, 2014
146×218, 25색
〈Police Team Kazuo〉에서. 미인 캐릭터를 그리는 건 별로 좋아하지 않는다. 왜냐면 그리는 재미가 있는 체형의 '못생긴' 캐릭터보다도 요구하는 수준이 높기 때문이다. 하지만 이 그림은 기묘한 색의 조합과 음영, 키아로스쿠로, 과장된 원근법 등 좋아하는 기법을 전부 투입해보았다.

10
Wint, 2018
73×122, 27색
이 그림을 만들어본 뒤, 어째서인지 격투 게임이나 벨트 스크롤 액션 게임이 3D 손그림풍 그래픽으로 옮겨가게 됐는지 알게 되었다. 이 캐릭터의 프로모션은 가냘프고 사이즈가 큰 헐렁한 옷을 입고 있는 느낌이지만, 이런 줄무늬를 작은 사이즈로 그려내는 것은 굉장히 어렵다.

Bodie Lee

1

〈타임스피너〉
Character portraits and Familiars: Luciana Nascimento
CL: Lunar Ray Games, 2018
400×240, 색상은 8, 12, 16색등 전후 배경, 판정이 붙어 있는 오브젝트 등의 요소에 따라 다름.
슈퍼 패미콤 후기부터 플레이스테이션 초기에 이르기까지의 그래픽 스타일을 이용한 2D 메트로배니아(2D 횡스크롤 탐색형 액션 게임).



〈타임스피너〉
Character portraits and Familiars: Luciana Nascimento
CL: Lunar Ray Games, 2018
400×240, 색상은 8, 12, 16색등 전후 배경, 판정이 붙어 있는 오브젝트 등의 요소에 따라 다름.
슈퍼 패미콤 후기부터 플레이스테이션 초기에 이르기까지의 그래픽 스타일을 이용한 2D 메트로배니아(2D 횡스크롤 탐색형 액션 게임).

219 Bodie Lee

보디 리

Bodie Lee

3

아티스트, 프로그래머, 디자이너. 번지, 마이크로소프트 게임 스튜디오를 경험한 뒤 Lunar Ray Games를 창설했다. 2D 액션 게임 〈타임스피너〉를 발표하여, 세계적인 히트를 했다. 현재는 같은 게임 엔진과 세계관에 기반한 속편을 제작 중이다. 큰 게임 회사들은 이제 만들지 않을 것 같은 기분 좋은 조작감, 감동적인 스토리, 아름다운 세계관을 가진 2D 픽셀 게임을 목표로 하고 있다.

START

10대 시절부터 취미로 게임 제작을 하곤 했습니다. 도트 그림을 사용하게 된 이유도 제가 그래픽을 만드는 데 필요하기 때문입니다. 처음엔 (에뮬레이터 상의) 〈악마성 드라큘라〉, 〈록맨 X〉 같은 유명한 게임의 그래픽을 개조하며 놀면서 도트를 찍는 방법을 공부했습니다. 도트 그림 실력이 점점 늘어나면서 오리지널 캐릭터나 배경을 처음부터 만들게 되었습니다. 2014년에 풀 타임으로 〈타임스피너〉의 개발에 몰두하기 시작하면서 게임이 완성될 때까지 계속 실력이 늘어났습니다.

INPUT

제 픽셀 아트에 영향을 끼친 것은 제가 좋아하는 게임들입니다. 〈파이널 판타지 택틱스〉의 캐릭터나 〈악마성 드라큘라〉 시리즈의 배경(특히 〈빼앗긴 각인〉), 〈스타오션〉의 풍경, 〈록맨 X〉 시리즈의 이펙트, 〈성검전설〉 시리즈의 개성 등입니다. 〈타임스피너〉에선 이런 인풋을 제 나름대로 해석하여 새로운 비주얼 스타일을 실현하려고 했습니다.

OUTPUT

〈타임스피너〉의 그래픽은 유닛 하나에 8색에서 16색이 되도록 제한하고 있습니다. 특히나 배경은 일반적으로 어두운 톤을 사용하도록 하여 전체적으로 통일된 분위기를 만들었습니다. 전체적인 색채 계획으로는 채도를 너무 올리지도 않고, 내리지도 않으면서 적당히 어두운 분위기를 연출하려고 생각했습니다.

제 도트 그림의 대부분은 단 훼슬러 씨(DanFessler.com)에게 배운 HD 인덱스 페인팅(HD Index Painting)이라는 기법을 사용하고 있습니다. 이것은 포토샵의 브러시나 필터 같은 픽셀 전용이 아닌 툴을 사용해 최종적으로 픽셀 아트 같은 효과를 실현하기 위한 방법입니다. 이 방법을 사용하면 최종 마무리 단계까지 세부 픽셀에 신경 쓸 필요 없이, 큰 사이즈의 도트 그림을 빠르게 그려낼 수 있습니다. 〈타임스피너〉가 완성될 수 있었던 건 정말 이 방법 덕분에 시간을 절약할 수 있었기 때문입니다!

—

WEB/SNS

웹: www.LunarRayGames.com
트위터: LunarRayGame

6

7

OZUMIKAN

오즈미캉

OZUMIKAN

1995년 쿠시로 태생. 2015년부터 개인 게임 제작을 개시했다. 여태까지 〈미카니온〉, 〈파라솔 드라이브〉, 〈루인즈 런〉, 〈인다크〉를 릴리스했다. 현재 〈종말의 마키나〉를 제작 중. GIF 애니메이션도 다루고 있다.

START
어릴 적부터 게임을 좋아해서 〈슈퍼 마리오 월드〉(SFC)의 리메이크판 〈슈퍼 마리오 어드밴스 2〉(GBA)의 그래픽이나 집에 있던 Windows95의 아이콘의 귀여움에 감격한 게 계기가 되어 도트 그림을 의식하게 되었습니다.

INPUT
도트 그림 작품을 스스로 만들어보자고 생각하게 된 직접적인 계기는 스마트폰 게임 〈사다메 블레이드〉(타마 전기, 2013)입니다. 개인 제작이면서도 도트 그림으로 된 게임으로서의 퀄리티도 대단하고, 세계관에도 크게 끌렸습니다. 작품의 방향성이나 테마에 대해서는 만화 〈파이어 펀치〉나 애니메이션 〈이브의 시간〉에 감화되었습니다.

OUTPUT
〈종말의 마키나〉에서는 퇴폐적인 세계관 설정에 맞도록 초목을 집어삼킨 인공물을 의식하며 그리고 있습니다. 게임 화면은 픽셀 퍼펙트하게 되도록 짜임을 설계해두었기에 스프라이트의 회전이나 3D 오브젝트의 배치도 도트 그림과 어울리는 화면이 되도록 배려해뒀습니다. 빛의 부드러움을 표현하기 위해 색상의 제한은 두지 않았습니다.
—

WEB/SNS
웹: ozumikan.com
트위터: ozumikan
인스타그램: ozumikan
텀블러: ozumikan

〈종말의 마키나〉
480×270, 무제한
제작 중인 부메랑 워프 액션 게임.

<u>2</u>
낮잠 열차, 2018
320×320
전차에 들어오는 바람을 표현. 움직이는
부분은 개별 GIF로 그려 넣어, 최종적으로
하나의 GIF로 합성.

<u>3</u>
파랗게, 2018
320×320
파란 하늘에 남은 석양과 바람을 표현.

<u>2</u>

<u>3</u>

Kei Kono

1, 다음 페이지
〈SOULLOGUE〉
CL: noitems studio, 2017
640×360, 제한 없음
개발 중인 2D 액션 어드벤처 게임.
© 2017 noitems studio

고노 케이 (하치노스)

Kei Kono(HACHINOS)

인디 게임 크리에이터, 픽셀 아티스트.
2019년에 닌텐도 스위치, PC용 게임
〈BATTLLOON-배틀룬〉을 발매했다. 게임
아트 부분 이외에도 게임 기획부터 UI, UX
디자인, 프로그래밍까지 담당하고 있다.

START
제 게임의 그래픽을 위해 그림을 그리기
시작했습니다. 같은 시기에 도트 그림을
사용한 해외 인디 게임에 반하게 되어, 그
것을 추종하며 제 그림의 방향성을 잡게
되었습니다.

INPUT
해외 인디 게임의 아트 스타일. 카툰 애니
메이션 캐릭터 디자인.

OUTPUT
게임 아트는 세계 그 자체로부터 그려낼
필요가 있기에, 플레이어가 더욱 몰입감을
느낄 수 있도록 '정말 살아 있는 것처럼 느
껴지는 세계'를 목표로 그리고 있습니다.
그래서 구름의 움직임이나 초목의 흔들림
같은 애니메이션, 공기 중의 먼지나 내리
쬐는 빛, 음영 같은 화면 전체의 분위기에
특히 신경을 쓰고 있습니다. 또한 제 게임
에서는 문장을 사용한 스토리텔링을 피하
고 있기에, 스토리나 세계의 배경을 읽어
낼 수 있는 아트를 의식하고 있습니다.
—

WEB/SNS
트위터: HACHINOS_

2
〈BATTLLOON-배틀룬〉
CL: noname studio, 2019
640×360, 제한 없음
닌텐도 스위치, PC용으로 발매된 푸근한
대전 액션 게임.
© 2019 noname studio

umaaaaaa

2

1
타이틀 화면, 2018
1280×720, 제한 없음
〈REMAIN ON EARTH〉의 타이틀 화면. 플레이 중에는 볼 수 없다. 주민들의 일상 풍경을 볼 수 있다.

2
거리의 풍경 1, 2018
1280×720, 딱히 제한 없음
버려진 지구에 있는 거리가 무대.

3
거리의 풍경 2, 2018
1280×720, 제한 없음
수상한 뒷골목이나 터널 아래를 탐색.

4
지하 슬럼가, 2018
1280×720, 제한 없음
거리 지하에 있는 슬럼가.

우마
umaaaaaa

1983년 오사카 출신의 프리 일러스트레이터. 디버거 등을 경험한 뒤, 게임 회사에서 디자이너를 경험했다. 퇴직 후, 프로그램을 배우며 독학으로 게임 제작을 시작했다. 현재는 근미래 배회 어드벤처 게임 〈REMAIN ON EARTH〉를 제작 중이다.

START
도트 그림이라는 표현을 처음 만나게 된 것은 슈퍼 패미콤이었기에, 게임이라면 도트 그림이라는 생각이 제 안에 평범하게 있었습니다. 그 뒤에 일러스트레이터로서 제 자신이 만족할 만한 그림을 목표로 연습을 계속하며, 입사를 하여 게임 회사에서 게임을 만드는 과정에 대해 배웠습니다. 막상 혼자 게임을 만들려는 마음을 먹었을 때는, 매우 자연스럽게 도트 그림으로 만들자는 생각이 들었습니다.

INPUT
가장 영향을 끼친 사람은 다나카 타츠유키 씨입니다.

OUTPUT
저에게는 누구나 아는 지식만을 모으는 것이 아닌, 자신의 발로 개척하고 싶다는 욕망이 있습니다. 저는 우주나 심해 같은 미지의 세계에 관심을 가지고 있습니다만, 실제로 그런 영역에는 인생을 걸고 갈 수 있을까 없을까 의심스러운 레벨입니다. 그러니까 인터랙티브 요소가 있는 게임이라는 버추얼 공간에서 미지의 세계를 자신의 발로 나아가는 유사 체험을, 게임을 즐겨주시는 분들이 느껴주시면 좋겠다고 생각합니다.

—

WEB/SNS
웹: umaaaaaa.booth.pm
www.pixiv.net/fanbox/reator/3286
트위터: umaaaaaa
인스타그램: umartos69

1

3

4

5
캐릭터, 2018
1280×720, 제한 없음
〈REMAIN ON EARTH〉에 등장하는 캐릭터들.

5

Aarne Hunziker

3
〈사이버 섀도우〉, 2019
400×224, 5색
주인공이 죽음을 앞에 두고 일생을 회상하다.

1
〈사이버 섀도우〉, 2019년
400×224, 25색
챕터 1. 주인공이 지열설비를 발견하다.

2
〈사이버 섀도우〉, 2019년
400×224, 21색
메카 드래곤. 영원의 드래곤을 모방한 드
래곤.

아르네 훈지커

Aarne Hunziker

핀란드 거주. 인디 게임 〈사이버 섀도우〉의 개발자(2021년 발매 – 옮긴이). 때때로 기르는 고양이의 방해를 받으며, 편안한 거실에서 게임 제작을 하나가고 있다. 게임을 만들기 전에는 포크 리프트 운전수, 묘지의 정원사 등을 하고 있었다. 여가 시간엔 프라모델 조립이나 로터리 엔진을 탑재한 마츠다의 자동차로 드라이브를 즐긴다. 좋아하는 게임은 〈크로노 트리거〉, 〈제노기어스〉, 〈NINJA GAIDEN Σ〉이다.

START

어릴 때 수업 중에 노트에 내가 생각한 게임의 화면을 낙서하곤 했었다. 선생님을 라스트 보스로 하고, 작은 캐릭터가 그걸 쓰러트리는 거다. 부모님이 컴퓨터를 사준 뒤엔, 1997년에 나온 최초의 NES 에뮬레이터로 ROM 그래픽을 바꿔 그려가며 놀게 되었다. 처음 개조했던 게임은 반다이의 〈요괴 Q타로 왕왕패닉〉이었다. 게임에 나오는 음식을 담배로, 플레이어 캐릭터가 음식을 먹는 애니메이션을 담배를 피우는 장면으로 바꿨다. 별로 어린애답진 않았지만(웃음). 실제 게임 속에서 내가 그린 캐릭터나 그림이 표시되고 움직이는 모습을 보는 것은 굉장히 즐거웠다. 그래서 내가 그린 그래픽으로 오리지널 게임을 만들어보고 싶다고 생각하게 되었다.

INPUT

옛날부터 만화를 읽는 것을 좋아했는데 그중에서도 먹선을 효과적으로 사용한 작품을 좋아한다. 《총몽》, 《BLAME!》도 그렇지만 처음 봤던 〈트랜스포머〉 코믹스에 특히 커다란 영향을 받았다. NES로 말하면 선소프트의 〈배트맨〉이나 나츠메의 〈특구지령 솔브레인〉, 〈어둠의 처리인 KAGE〉의 그래픽에서 여러 가지를 배웠다.

OUTPUT

가장 중요한 것은 감각을 붙잡는 것이고, 기술적인 부분은 그에 비하면 중요하지 않다. 책상에 앉아 그림을 그리기 시작할 때는 두 눈을 감고, 상상력을 미래의 황폐한 세계로 떠나보낸다. 처음부터 밑그림을 준비하지 않는다. 그림이 무리하지 않고 자연스럽게 그려진다면 그것은 재밌는 내용이 될 것이다. 생각할 필요조차 없이, 그저 자연스럽게 생겨나는 것이다.

검은색을 사용하는 걸 좋아한다. 배경의 어둠에 녹아드는 타이츠 파츠는 캐릭터나 스테이지 전체에 붙여 넣을 필요가 없으니까 매우 편리하다. 또, 어둠은 인간의 상상력에 따라 무엇으로라도 바뀔 수 있다는 점도 좋아한다. 또한 색상을 많이 억제하는 것도 좋아한다. 그렇게 함으로써 그림 전체를 제어, 조절하기 쉬워진다.

WEB/SNS

웹: www.cybershadowgame.com
트위터: MekaSkull

4
〈사이버 섀도우〉, 2019
400×224, 20색
인간을 사냥하는 전차와의 싸움.

5
〈사이버 섀도우〉, 2019
400×224, 9색
주인공이 생명의 본질을 점점 잃어간다.

4

6

7

6
〈사이버 섀도우〉, 2019
400×224, 15색
편대 로봇이 합체한 콤비나트론.

7
〈사이버 섀도우〉, 2019
400×224, 22색
주변의 세계를 파괴하며 생명의 본질이 넘
쳐 흐르는 신사.

〈사이버 섀도우〉, 2019
400×224, 6색
기계 도시를 내려다보는 주인공.

Pixpil Games

1
Town, 2018
언덕 위의 거대한 거리. 구석구석 아시아
각국의 문화가 복잡하게 섞여 있다.

Pixpil Games

Pixpil Games

Pixpil Games는 2014년 3인의 팀으로 설립된 상하이를 거점으로 하는 게임 스튜디오이다. 현재 액션 RPG 게임 〈이스트워드〉를 개발 중이다(2021년 발매 – 옮긴이).

"세계의 인구가 감소하여, 사회가 붕괴해 가는 근미래. 모든 것이 파멸을 향해 달려가는 도중, 근면한 광부 존은 지하에 있는 비밀 시설에서 사무라는 이름의 소녀를 발견한다. 그녀의 출신에 대한 기묘한 진실과 마을을 습격하는 재해의 배경에 있는 비밀을 풀기 위해, 두 사람은 잊을 수 없는 여행을 떠나게 된다."

START

저희들은 전원 80년대에 태어나 게임과 함께 자랐습니다. 게이머로서, 픽셀은 가장 즐거운 표현 스타일의 하나라고 느끼고 있습니다. 또한 도트 그림은 솔직하고 정직한 예술 형식이라고 생각합니다. 게임 개발자의 시점으로 말하자면, 픽셀로만 달성할 수 있는 것이 있다고 생각하고 있습니다. 더욱 중요한 점은 저희들의 메인 아티스트인 홍묵염(洪墨染)이, 도트 그림에 대한 대단한 재능을 가지고 있다는 점입니다.

INPUT

몇 개 꼽아보자면 〈젤다의 전설〉 시리즈, 〈마더〉 시리즈, 〈나의 여름방학〉 같은 1980~1990년대의 일본 RPG들입니다. 또한 현재 만들고 있는 〈이스트워드〉는 위에 말한 게임들과 같은 시기의 일본 애니메이션들에게도 영향을 받았습니다.

OUTPUT

게임에 등장하는 캐릭터 전원을 생동감 있고, 표정이 풍부하고, 즐겁게 만들어주고 싶습니다. 200명 이상의 캐릭터가 나옵니다. 다만, 한 명 한 명 모두 개성적입니다. 그리고 풍경도 마찬가지라고 할 수 있습니다. 게임의 풍경은 현실과 상상이 뒤섞인 것으로, 어딘가 정말 있을 것 같은, 거기에 사람이 살고 있을 것 같은 풍경을 만들고 싶습니다.

기술적인 얘기를 하자면, 조명 효과나 초목의 움직임, 물의 표현 같은 부분에서는 현대의 테크놀로지를 이용하고 있습니다. 조명은 〈이스트워드〉의 그래픽 중에서 가장 중요한 특징 중 하나로, 각 화면의 분위기나 깊이감 표현에 큰 역할을 하고 있습니다.

—

WEB/SNS
웹: www.pixpil.com,
www.eastwardgame.com
트위터: pixpilgames
페이스북: pixpil

2
Crow, 2019
지저분한 고철 처리장에서.

3
Potcrab Farm, 2017
지하 거리의 농장. 과연 항아리와 게와 농장이 어떻게 연결되는 것인가?

4
Hunter's Hut, 2017
숲속에 숨겨진 사냥꾼의 작은 집. 나무 그림자에 둘러싸인 공간을 표현하기 위해 다른 곳과는 다른 색조와 조명을 사용하고 있다.

5
The Hand, 2017
존이 실수로 깨워버린 강철 몬스터.

6
Studio, 2018
기차 속의 기묘한 스튜디오. 여긴 SF 파트.

7

8

Christopher Ortiz

1
글리치 시티
CL: Sukeban Games, 2016
449×216, 64색
〈VA-11 HALL-A〉의 무대인 글리치 시티.
컷신용 일러스트.

2
New Game Plus
CL: Sukeban Games, 2016
449×216, 215색
〈VA-11 HALL-A〉에서. 메인 스토리 게임
을 끝낸 직후, 플레이어가 맞이하는 화면.

크리스토퍼 오티즈

Christopher Ortiz

Kiririn51, 크리스토퍼 오티즈는 베네수엘라를 거점으로 하는 디렉터이자, 아티스트이며 Sukeban Games의 창립자 중 한 명이다. Sukeban Games가 2016년에 발표한 사이버 펑크 바텐더 액션 〈VA-11 HALL-A〉(발할라)는, PC-88/98 시대의 일본 어드벤처 게임에서 영감을 얻은 그래픽이나 제작팀의 출신지만으로 아주 놀라운 작품이었다. 그 세계관과 독특한 게임 시스템을 가진 〈VA-11 HALL-A〉는 세계적인 히트작이 되어, 현재 각종 플랫폼, 언어로 퍼져나가고 있다. 2020년에는 속편인 사이버 펑크 바텐더 액션 〈N1RV ANN-A〉(니르바나)를 발표할 예정이다.

START
제가 일러스트레이션을 그리기 시작한 건, 보는 사람이 반응을 보여줄 만한 것을 하고 싶었기 때문입니다. 그게 만화건, 보드 게임이건, 결과적으로 그렇게 됐지만 비디오 게임이건 뭐든지 상관없었습니다.

그림은 어린 시절부터 그리고 있었지만, 본격적으로 시작한 건 단과 대학에 들어가고 난 뒤부터입니다. 고등학교 때는 불량한 학생이었기에 다들 제가 게임을 만들어서 남들에게 인정받을 거라고는 생각도 못 했을 겁니다. 특히 어머니가 말이죠. 주제에선 좀 벗어나는 얘기긴 하지만, 가족이나 친구들이 지금의 저를 다시 봐줬으면 좋겠다고 생각합니다.

INPUT
전 세계의 여러 영역에서 영향을 받고 있습니다. 와타나베 아키오, 니시무라 키누, 김현태 같은 일러스트레이터부터 안노 히데아키, 오시이 마모루, 스다 고이치, 데이비드 린치 같은 감독에 이르기까지 다양합니다. 일본 문화는 제 창작 비전에 커다란 영향을 미쳤다고 생각합니다. 그런 이유로는, 저희 조국에선 바랄 수 없는 일본의 평화로운 생활을 계속 동경하고 있었기 때문입니다.

OUTPUT
제 작품에 농밀한 분위기를 풍길 수 있다면 좋겠다고 생각합니다. 마치 플레이어가 다른 세계로 전송당해, 거기서 실제로 캐릭터들과 만나고 있는 듯한 감각을 목표로 하고 있습니다.

제작할 때는 일반적으로 화면 속 그림이 제가 생각한 것과 비슷한 것이 나올 때까지 여러모로 시도를 해봅니다. 앞으로의 목표 말인가요? 한참 전부터 생각하고 있는 것은 매우 평범하고 평화로운 일상생활을 보내고 싶다는 겁니다. 베네수엘라에서 살아간다는 것은 매우 힘든 일이기에, 어딘가 다른 곳에서 새로운 생활을 시작하고 싶습니다. 물론 평화로운 생활을 보냄으로 인해서 제 작풍이 바뀔지도 모르겠지만요.

WEB/SNS
트위터: kiririn51
텀블러: kiririn51

3
질의 일상
CL: Sukeban Games, 2016
449×204, 55색
〈VA-11 HALL-A〉의 플레이어 캐릭터, 질의 일상. 질은 좋든 싫든 글리치 시티의 생활에 익숙해져 있다. 게임 내에서 묘사하진 않았지만, 그녀는 식량난으로 구하기 힘든 식품을 사기 위해 슈퍼에서 긴 줄을 서고 있다. 오늘은 운 좋게도 인스턴트 라면을 살 수 있었다.

4
〈VA-11 HALL-A〉 플레이 화면
CL: Sukeban Games, 2016
640×360, 184색
글리치 시티의 바 〈발할라〉의 단골 손님, 스텔라와의 대화. 스텔라는 어느 대기업의 사장 따님으로 무서운 사건을 겪고 한쪽 눈을 잃어버렸다. 텀블러에 업로드한 이 장면의 GIF 애니메이션이 몇 천 번이나 리블로그되고 좋은 평가를 받았다.

3

4

SUN 25/12
おかえり、ジル！

ホールドしてロック解除

バーへ出動する→　　買い物する　　→

"フォア"：パーティに行くの？
ジル：残り物、もらってくるから。

設定　　　　終了　　　　　残高：$999975549

DANGER/U/
DANGEROUS OPINIONS

グランドスラムファイターズ

|レスリング好きなやついる？オ
レは大ファンだけど超ニワカ。商
品としては堅実だよな。
'Eよりずっといい。

|試合の内容はいいけど、中盤の
カードはもうちょいがんばってほ
しい。

|まだ66アメリカン・キッドとか

バーへ出動する→　　買い物する　　→

ジル：書いてある言葉はわかるのに、
何ひとつ意味がわからないなんて、すごい。

設定　　　　終了　　　　　残高：$999975549

〈VA-11 HALL-A〉 세이브 화면
CL: Sukeban Games, 2016
640×360, 186색(위), 237색(아래)
출근 직전에 있는 질의 자택 파트. 정보 단
말을 사용한 세이브나 로드, 게임 속 인터
넷에서 정보 체크를 한다. 조그마한 장식
물을 구입해서 방을 꾸밀 수도 있다.

6

6
질과 안나
CL: Sukeban Games, 2018
640×360, 230색
〈VA-11 HALL-A〉 일본판 프로모션용 일
러스트. 안나는 주인공 질의 주위에서 서
성이는 미스터리어스한 '고스트'

7
세인트 알리시아 만
CL: Sukeban Games, 2018
449×216, 17색
〈N1RV ANN-A〉의 무대가 되는 세인트 알
리시아 섬.

8
〈N1RV ANN-A〉 플레이 화면
CL: Sukeban Games, 2018
640×360, 108색
세인트 알리시아 섬의 바, '니르바나'의 단
골 손님인 사이버네틱한 생명체, 와카나
와의 대화 화면.

7

8

Eduardo Fornieles

1

에두아르도 포르니엘레스(Studio Koba)

Eduardo Fornieles(Studio Koba)

바르셀로나 출신. 애니메이션 아트 디렉터를 역임한 뒤, 2014년부터 3년간 도쿄에 거주하며 도내 스튜디오에서 게임 개발에 종사했다. 스페인에 귀국한 후, 자신의 인디 게임 개발 스튜디오 'STUDIO KOBA'를 설립했다. 현재 스튜디오의 첫 게임 〈나리타 보이〉를 제작 중이다. 2020년 초 릴리스 예정이다. 첨부 사진은 모두 〈나리타 보이〉(2021년 발매 – 옮긴이).

START
현재 제작 중인 〈나리타 보이〉가 최초로 픽셀 아트를 활용한 프로젝트입니다. 언제나 포토샵으로 그림을 그리고 있었기에 픽셀 아트로 그림을 그리는 것은 처음에 요령을 잡을 때까지 시간이 좀 걸렸지만, 전혀 어렵지는 않았습니다. 프로젝트의 진행에 따라 요령을 익혀가며 작업 효율이 오르고, 스피드와 테크닉이 점점 성장했습니다.

INPUT
〈나리타 보이〉는 80년대 후반에서 90년대 초, 유소년기에 즐겼던 게임이나 애니메이션으로부터 강한 영감을 받았습니다. 이 게임 자체가 1980~1990년대 문화에 대한 오마주이기도 합니다. 구체적으로 영향을 받은 작품으로는 〈히맨〉, 〈마계촌〉, 〈아우터월드〉, 〈더블 드래곤〉. 최근 작품 중에선 〈레디 플레이어 원〉, 〈스키타이의 딸〉입니다. 그리고 도쿄에서의 생활도 큰 영감이 되고 있습니다. 이 게임의 발상과 콘셉트 아트는 일본에서 태어났다 할 수 있습니다.

OUTPUT
스토리를 전하는 것이 저의 미션이고, 그것을 위한 도구가 그림입니다. 그림을 잘 그리면 그릴수록 표현력이 넓어지기에, 그림의 기술적인 면의 향상에도 흥미가 있습니다만, 제가 가장 전하고 싶은 것은 스토리입니다. 제 게임은 스토리가 중심이 되는, 어딘가 복고적이고, 아름다우면서도 기묘하며 미스터리어스한 이야기입니다. 게임 제작에 있어서 픽셀을 선택한 이유로는, 이제 막 시작된 인디 게임 제작 스튜디오라서 예산이나 인력에 한계가 있기 때문입니다. 다만 예산이 있었다고 해도, 픽셀을 선택했을 가능성도 있습니다. 3D는 표현의 가능성을 넓혔지만, 표현 방법의 선택지를 너무나 넓힌 탓에 잘못된 선택을 할 가능성도 있습니다. 픽셀은 기술적으로 디테일하게 표현하지 못하는 부분에 플레이어의 상상력이 활약하는 아름다움이 존재한다고 생각합니다. 다음 게임도 픽셀로 만들어보고 싶습니다.

예산, 기한, 스태프가 한정되어 있는 제작 여건상, 〈나리타 보이〉에선 일부러 적은 픽셀로 캐릭터를 만들고 있습니다. 결과적으로는 성공적인 선택이었습니다. 메인 캐릭터는 정말 심플하지만, 배경이 정교하게 만들어져 있어, 전체적으로 풍부한 인상을 남깁니다. 메인 캐릭터에 적은 픽셀을 사용함으로써, 원근감을 표현하기 쉬워지고, 캐릭터를 장대한 무대 속에 세우는 것이 가능했습니다.

—

WEB/SNS
웹: studiokoba.com
트위터: studiokobaGAME
비핸스: Edujante
페이스북: studiokobaGAME

1
라이오넬 펄 기억 / 태동
CL: Studio Koba, 2019
게임 속의 중요한 서브 스토리인 라이오넬 펄의 기억을 모아간다.

2
The Laboratory / 기도
CL: Studio Koba, 2019
디지털 킹덤이라 불리는 레트로 퓨처 세계에서 이야기는 흘러간다. 디지털 킹덤의 주민은 미지의 테크놀로지를 갖춰가며, 스피리추얼하게 살아간다.

3
거대한 힘
CL: Studio Koba, 2019
게임의 주인공인 나리타 보이는 디지털 킹덤의 신비로운 캐릭터와 만나면서 그들의 도움을 받아 게임을 헤쳐나간다.

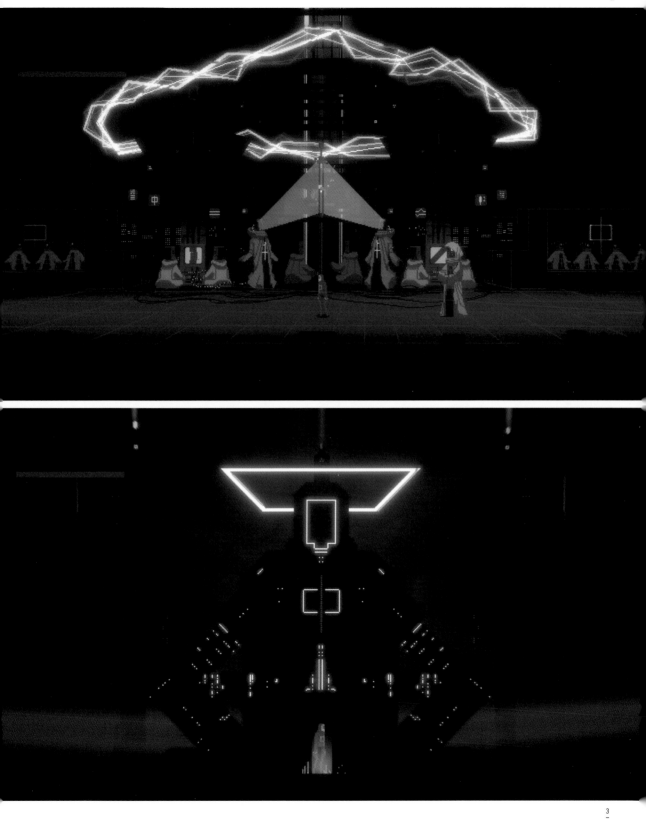

7
—

4
—
The Laboratory / 미지의 길
CL: Studio Koba, 2019
미지의 테크놀로지에 의해 미지의 에너지
를 만들어내는 연구소.

5
—
The 80's / 스카이라인
CL: Studio Koba, 2019
영화 〈고스트버스터즈〉에서 영감을 받아,
뉴욕의 스카이라인을 모델로 하였다.

6
—
황금의 평원을 내달리다
CL: Studio Koba, 2019
이 서보 호스부터 시작해, 게임 각지에 존
재하는 여러 탈것에 올라타, 디지털 킹덤
을 구하는 여행을 계속한다.

7
—
잊혀버린, 안갯속의 망자들
CL: Studio Koba, 2019
일본의 무덤 스타일을 디자인에 반영했다.

6
—

Tim Soret

팀 소렛
Tim Soret

팀 소렛은 모션 디자이너, 아트 디렉터로서 파리를 거점으로 10년간 활동하였다. 테크니컬 아트, 조명, 영상기술의 경험을 가지고 있다. 26살에 런던 인디펜던트 게임 개발 회사 Odd Talse를 설립했다. 디렉터, 크리에이터로서 픽셀 아트를 담당하는 동생과 함께 〈The Last Night〉를 제작 중이다. 픽셀 아트를 높은 차원으로 진화시킨 그래픽은 많은 사람들의 주목을 받아, 그 완성이 기대되고 있다.

START
우리들은 게임에 대해 경험이 없었던 형제였지만, 어느 온라인 게임 잼 기획에서 〈The Last Night〉라는 게임을 6일 동안 만들게 되었다. 분위기 승부였던 부분도 있었겠지만, 우리들의 게임이 250팀의 참가자 중에 1등이 되어, 게임은 50만 번이나 플레이됐다. 그런 결과를 보고 나서 우리들은 〈The Last Night〉를 풀 패키지 게임으로 개발하기로 결심했다. 픽셀 아트를 개선하고, 우리들의 아티스트로서의 기술을 한계까지 끌어올려서 두 번 다시 없을 프로젝트로 만들려고 생각하고 있다.

INPUT
어릴 적에 친구들은 〈마리오〉나 〈소닉〉에 열중했었지만, 우리들은 〈영화 같은 게임〉이라고 불릴 만한, 더욱 리얼한 게임이 취향이었다. 진짜 같은 애니메이션과 영화적 스토리텔링이 있는 것 말이다. 에릭 차히의 〈어나더 월드〉나 Delphine Software의 〈플래시백〉, 플레이스테이션의 〈이상한 나라의 에이브〉 같은 걸 특히 좋아했다. 우리들은 또한 우에다 후미토의 게임(〈ICO〉, 〈완다와 거상〉 등)을 정말 좋아한다. 그의 게임은 애니메이션적인 면에서 정말 혁명적이었고, 정신성이나 품격도 갖추고 있었다. 전설적인 보석 메이커인 까르띠에의 이벤트용 영상을 위해 모션 디자이너 / 아트 디렉터로서 2012년과 2015년에 홍콩을 방문한 경험이 〈The Last Night〉의 환경 디자인에 영감을 끼쳤다. 그때까지는 아시아에 대해 전혀 몰랐지만, 내가 좋아하는 〈블레이드 러너〉, 〈공각기동대〉의 배경을 실제로 가보게 돼서 한 방 먹었다. 동서 문화와 고금의 테크놀로지가 뒤섞인, 난잡하고 압도적인 감각으로 충만한 도시의 모습을 참을 수 없을 만큼 좋아한다.

OUTPUT
〈The Last Night〉는 차세대 픽셀 아트라고 말해도 좋을 새로운 스타일로 만들어지고 있다. 각 신의 배경은 픽셀 아트로 직접 그려낸 것이고, 모든 작업은 수작업으로 행해지고 있다. 이런 몇백 장이나 되는 손그림의 픽셀 그래픽 레이어는 3D 공간에 배치되어, 여기에 복잡한 셰이더나 조명, 반사, 음영, 서브 서피스 스캐터링, 리얼타임 처리에 의한 물이나 바람의 효과 등을 추가한다. 비디오 게임의 그래픽이 이런 진화를 거쳤을지도 모른다는 하나의 가정 하에 생겨나는 또 하나의 미래 같은 것이다. 고전적인 픽셀 아트와 모던한 영상 기술의 조합이 옛날 게임을 추억하게 하면서도 그때와 마찬가지가 아닌, 기억과 애착 속에 증강된 특수한 노스탤지어한 감각을 플레이어에게 선사한다. 〈The Last Night〉의 그래픽은 주인공이 과거와 미래 사이에서 오도 가도 못하는 상황에 빠지는 게임 내용과도 어울리고 있다.

모든 장면이 독자적으로 그려져 있기에, 요소나 패턴에 제한을 두지는 않았다. 몇 천 몇 만의 파츠를 모두 수제작하고 있다. 재빠르고 효율적으로 작업을 진행하기 위해 전통적인 방법과는 다른 방법으로 제작하고 있다. 즉 컬러 팔레트나 타일링 같은 고전적인 픽셀 아트의 제약은 걸어두지 않았다. 많은 브러시를 사용해 극도로 큰 사이즈의 에셋을 자유롭게 그리고 있다. 또 사진을 변환하여 가필 수정을 해서 픽셀로 만드는 경우도 있다. 픽셀 아트를 영화 같은 연출과 조명에 의해 더욱 높은 차원으로 끌어가고 싶다.

WEB/SNS

웹: www.timsoret.com

트위터: timsoret

인스타그램: timsoret

1
택시 승강장
아트워크: Tim & Adrien Soret
제일 처음으로 그려진, 해상도나 도법, 아
트 디렉션, 그래픽의 스타일이나 스케일
감 등, 게임 설계의 기본이 되었던 장면.

2
발코니
아트워크: Tim & Adrien Soret

3
슈퍼탱커
아트워크: Matias Pan
주인공이 어린 시절에 지냈던 거대한 유조
선, 〈The Last Night〉의 세계에선 유럽에서
도망친 난민들이 거주하는 배가 다수 존재
한다. 원본 픽셀 아트와 실제 게임 화면.

4

⟨The Last Night⟩에 사용된 픽셀 아트 컬렉
션(일부)
아트워크: Adrien Soret, Tim Soret, Matias
Pan, Sarah Duhterian, Cezary Łuczyński,
Théophile Ioaec

피코 피코 카페

게임 크리에이터 커뮤니티 베이스

도쿄 키치죠지에 가게를 꾸린 피코피코 카페(Pico Pico Cafe)는 게임에 관련된 크리에이터들이 많이 모이는 커뮤니티 공간이다. 가게의 중심은 뉴질랜드의 인디 게임 개발사인 렉사로플 게임즈(Lexaloffle Games)가 독립적인 장소를 마련하면서, 자연스럽게 사람들이 교류하는 공간이 되었다. 렉사로플 게임즈는 또한 픽셀 베이스의 가공 게임 콘솔 환경 'Pico-8'도 발표하여, 크리에이터들의 커뮤니티를 들끓게 하고 있다. 카페의 점주인 화이트 나츠코에게 가게의 상황에 대해 물어보았다.

가게가 생긴 과정부터 여쭤보겠습니다.

뉴질랜드에서 게임을 제작하던 죠셉 화이트(Joseph White)가 일본에서의 거점을 찾던 중, 이런 건물을 발견하게 되어서 2012년에 사무소 겸 커뮤니티 공간으로 오픈했습니다. 그냥 사무소가 아닌 카페로 운영하면, 약속 같은 걸 신경 쓸 필요 없이 많은 사람들이 가볍게 와줄 거라 생각했습니다. 죠셉이 2003년에 렉사로플 게임즈를 창업한 이래, 업계에서 경력을 쌓은 것도 있어서, 가게를 시작할 때부터 팬분들이나 게임 크리에이터분들이 손님으로 많이 와주셨습니다.

현재의 활동 내용을 알려주세요.

주된 정기 이벤트로 2013년 4월부터 시작된 '피코타치(Picotachi)'가 있습니다. 이

피코타치의 회장 풍경

이벤트는 게임뿐만 아니라 다양한 장르의 크리에이터를 대상으로 콘셉트가 미숙하건, 도중에 엎어졌건 상관없이 그런 프로젝트들의 이야기를 들어보자는 취지의 이벤트입니다. 매달 1회 정도의 페이스로 이어지고 있어서, 덕분에 벌써 60회 이상 이어지고 있습니다.

피코타치의 현황이나 분위기는 어떤가요?

발표 내용은 자유입니다만, 역시 게임에 관련된 분들, 특히나 개발자분들이 많습니다. 일본을 방문 중이거나 체류 중인 해외의 분들이 참가하는 경우도 많고, 국제적인 분위기입니다. 매회 20명 정도, 많을 때는 40명도 넘지만, 화목한 분위기로 하나가 있습니다. 기본적으로는 새로운 것에 두근두근한 젊은 사람들이 도전하러 오고 있습니다. 여기서 만난 크리에이터들끼리 의기 투합해서 새로운 프로젝트를 시작했다는 얘기도 들었습니다. 최근에는 인디 게임 개발자의 미트업이나 정보 공개의 이벤트도 늘어난 것 같습니다만, 피코타치가 그런 인디 신의 활성화에 공헌할 수 있다면 기쁠 것 같습니다.

피코타치에선 어떤 프로젝트가 발표되나요?

여러 가지 있습니다만, 예를 들어 픽셀에 관련된 타이틀이라면, 알빈 후 씨와 HARA 씨의 Hanaji Games가 발표한 〈Block Legend〉나 〈Peko Peko Sushi〉, 인디 게임 다큐멘터리 영화에도 나왔던 '못핀' 씨의 〈Downwell〉도 피코타치에서 처음 사람들에게 선보이셨다고 들었습니다.

렉사로플에서 내놓은 레트로 스타일 가상 플랫폼 'Pico-8'에 대해 알려주세요.

'Pico-8'는 화면 해상도 128×128픽셀, 표시 색상 16색이라는 스펙의 가공 게임 플랫폼입니다. 사운드나 캐릭터 에디터도 준비되어 있고, 이 가상 제작 환경 속에서 유저가 자유롭게 게임의 데모를 프로그래밍할 수 있습니다. 공식 게시판에서는 프로, 아마추어 관계없이 전 세계의 크리에이터들에 의한 작품이 매일 발표되고 있고, 무료로 즐길 수도 있습니다. 예전에는 하드웨어의 표시 성능상 필연적으로 도트 그림이어야 했지만, 하드웨어의 성능이

위
〈Chocolate Castle〉, 2007
귀여운 동물들이 초콜릿을 먹어가며 성을
나아가는 퍼즐 게임.

아래
〈Zen Puzzle Garden〉, 2003
일본식 정원을 보고 착상을 얻어 디자인된
퍼즐 게임.

향상된 현재에는 과거와는 다른 의미로 도트 그림이나 8비트 컬처가 주목을 받고 있다는 생각이 듭니다.

그렇게 미니멈한 개발 환경을 만든 이유는 뭔가요?

'무엇이 중요한가를 잊지 않는 것'이라 할 수 있지 않을까요? 제한된 환경으로 제작하는 과정이 있어, 정말 표현하고 싶은 것은 무엇인가를 명확하게 알게 된다고 할까요. 'Pico-8'는 픽셀 표현에 대한 애착은 물론, 만드는 사람의 발상을 방해하지 않는, 좋은 의미로 제한을 둔 개발 환경을 준비해둔 것입니다. 또, 렉사로플에서는 다양한 사람과 공유할 수 있는 것을 만들자는 이념에 따라 'Pico-8'의 소스 코드나 소재는 크리에이터, 아티스트들이 더욱 공유하기 쉽게, 더욱 배포하기 쉽게 설계되어 있습니다.

'Pico-8'의 현 상황을 알려주세요.

익숙해진 크리에이터는 계속해서 아이디어를 구체적으로 아웃풋하여, 다른 사람과의 공유로 피드백을 받고, 방향성이 잡힌 뒤엔 본격적으로 프로젝트를 진행한다는 부분에서 'Pico-8'을 활용하는 모습이 보입니다. 예를 들면 〈Chocolate Castle〉(Matt Makes Game)라는 타이틀의 원형은 'Pico-8'로 4일간 제작되었던 것입니다만, 게시판에서 공개한 뒤 많은 반응을 불러일으키고 최종적으로는 다른 플랫폼으로도 발매되었습니다.

앞으로의 전개에 대해 들려주세요.

'Pico-8'뿐만 아니라 게임에 관련된 워크숍을 점점 더 늘려나가고 싶습니다. 그렇다고 갑자기 커다란 이벤트를 주최하는 게 아니라, 작다고 해도 활동을 시작하고 싶어 하는 크리에이터분들에게 딱 좋은 사이즈의 스페이스라고 생각하기에, 적극적으로 활용해주셨으면 합니다. 그렇게 하면 안정되고 친근한 분위기가 형성되어 크리에이터들끼리 커뮤니티를 만드는 것으로 이어질 것이라 생각합니다.

피코 피코 카페
도쿄 키치죠지에 위치한 게임 개발 스튜디오(렉사로플 게임즈) 겸 렌탈 이벤트 스페이스. 크리에이터나 아티스트를 위한 가벼운 발표회 '피코타치'부터, 각종 이벤트를 준비하고 있다. 이벤트를 개최하고 싶은 사람들도 응원하고 있다. 자세한 내용은 홈페이지 참고.
주소: 도쿄도 무사시노시 키치죠지 미나미초 1-11-2 모미지 빌딩 8F
전화번호: +81)050-3635-5185

렉사로플 게임즈
죠셉 화이트가 창립한 게임 개발 회사. 키치죠지의 피코 피코 카페를 운영하고 있다. 귀여운 게임 세계를 만들어내는 귀여운 수리 법칙 탐구를 목표로, 여태까지 게임 〈Jasper's Journeys〉, 〈Zen Puzzle Garden〉, 가상 게임기(판타지 콘솔) 'Pico-8', 〈Voxatron〉 등을 발표했다.
https://lexaloffle.com/

WEB/SNS
웹: www.picopicocafe.com
트위터: picopicocafe
페이스북: PicoPicoCafe

'Pico-8' 화면

[참고문헌]

eBoy, 《Hello: Eboy》, Laurence King Publishing, 2002

Idn ed., 《Pixel World: Pixel Cities/Pixel People/Pixel Objects/Pixel Arts》, Laurence King Publishing, 2003

R연구소, 《도트 그림 강좌》, 매일 커뮤니케이션즈, 2004

Vasaba Artworks ed., 《1x1: Pixel-Based Illustration and Design》, Mark Batty Publisher, 2004

타카노 하야토, 《도트 그림 프로페셔널 테크닉: 도트 찍는 법부터 애니메이션까지》, 수화 시스템, 2005

니시무라 마사요시, 《도트 그림 교과서》, 어스펙트, 2006

사바토 아키후미, 《도트 그림 공방: 누구나 사용할 수 있는 도트 그림 테크닉 만재!!》, 엑스미디어, 2006

미즈호 와카, 나카무라 타츠히코, 《GameGraphicsDesign: 도트 그림 캐릭터 그리는 법》, 소프트뱅크 크리에이티브, 2008

Maniackers Design, 《도트 마니아 DOT MANIA》, 엠디엔 코퍼레이션, 2010

일본기호학회 편, 《게임화하는 세계: 컴퓨터 게임 기호론》(총서 세미오토포스), 신요사, 2013

한계연 편, 이이다 이치시 외 저, 《비주얼 커뮤니케이션: 동화 시대의 문화 비평》, 남운당, 2018

Edge Editorial Team ed., 《Edge Special Edition: The Art of the Pixel》, Future Publishing, 2016

토미사와 아키히토 + 패미열!! 프로젝트, 《게임 도트 그림의 장인: 픽셀 아트의 프로페셔널》, 홈사, 2018

나카가와 유우케이, 《도트 그림 교실》, 엠디엔 코퍼레이션, 2018

마츠나가 신지, 《비디오 게임의 미학》, 게이오기주쿠대학 출판회, 2018

〈빈더 제6호 특집: 패미콤〉, 쿠쿠라스, 2018

제구우 저·감수, 《Mr.도트맨: 오노 히로시의 작품들 전편》, 비림사, 2019

편집: 무로카 키요노리(그래픽사), 타카오카 켄타로

북 디자인: 야마다 카즈히로(nipponia)

협력: 안 페레로, 이마이 신, m7kenji, 오오츠키 소우, 미루☆요시무라

픽셀 아트북 - 현대 픽셀 아트의 세계

1판 1쇄 2023년 1월 31일
지 은 이 그래픽사 편집부
옮 긴 이 이제호
펴 낸 이 하진석
펴 낸 곳 ART NOUVEAU
주 소 서울시 마포구 독막로3길 51
전 화 02-518-3919
팩 스 0505-318-3919
이 메 일 book@charmdol.com
I S B N 979-11-91212-21-1 03600

*이 책 내용의 전부나 일부를 이용하려면 반드시 저작권자와 참돌의 서면 동의를 받아야 합니다.
*책값은 뒤표지에 있습니다.
*잘못된 책은 구입하신 곳에서 바꾸어 드립니다.

Pixel Vistas A Collection of Contemporary Pixel Art
© 2019 Graphic-sha Publishing Co., Ltd.
This book was first designed and published in Japan in 2019 by Graphic-sha Publishing Co., Ltd.
This Korean edition was published in 2022 by Charmdol

Original edition creative staff

Editor Kiyonori Muroga(Graphic-sha Publishing Co.,Ltd.), Kentaro Takaoka
Book Design Kazuhiro Yamada(nipponia)
Cooperation Anne Ferrero, Shin Imai, m7kenji, Sou Ootsuki, Mill☆Yoshimura